写给设计师的书

字体设计
手册（第2版）

清华大学出版社
北京

内 容 简 介

本书是一本全面介绍字体设计的图书，特点是知识易懂、案例易学，在强调创意设计的同时，应用案例博采众长，举一反三。

本书从学习字体设计的基础知识入手，循序渐进地为读者呈现一个个精彩实用的知识点和技巧。本书共分为 7 章，内容分别为字体设计的原理、字体设计的基础知识、字体设计的基础色、字体设计的元素、字体设计的应用领域、字体设计的风格、字体设计秘籍。同时本书还在多个章节中安排了案例解析、设计技巧、配色方案、设计欣赏、设计实战、设计秘籍等经典模块，既丰富了本书内容，也增强了易读性和实用性。

本书内容丰富、案例精彩、版式设计新颖，既适合从事字体设计、平面设计、广告设计、网页设计等专业的初级读者学习使用，也适合作为大中专院校平面设计等专业及相关培训机构的教材。

本书封面贴有清华大学出版社防伪标签，无标签者不得销售。
版权所有，侵权必究。举报：010-62782989，beiqinquan@tup.tsinghua.edu.cn。

图书在版编目 (CIP) 数据

字体设计手册 / 赵庆华编著 . —2 版 . —北京：清华大学出版社，2023.6
（写给设计师的书）
ISBN 978-7-302-63812-4

Ⅰ . ①字… Ⅱ . ①赵… Ⅲ . ①美术字－字体－设计－手册 Ⅳ . ① J292.13-62 ② J293-62

中国国家版本馆 CIP 数据核字 (2023) 第 108208 号

责任编辑：韩宜波
封面设计：杨玉兰
责任校对：徐彩虹
责任印制：曹婉颖

出版发行：清华大学出版社
 网　　址：http://www.tup.com.cn, http://www.wqbook.com
 地　　址：北京清华大学学研大厦 A 座　　邮　　编：100084
 社 总 机：010-83470000　　邮　　购：010-62786544
 投稿与读者服务：010-62776969, c-service@tup.tsinghua.edu.cn
 质量反馈：010-62772015, zhiliang@tup.tsinghua.edu.cn
印 装 者：三河市天利华印刷装订有限公司
经　　销：全国新华书店
开　　本：190mm×260mm　　印　　张：12.75　　字　　数：267 千字
版　　次：2018 年 7 月第 1 版　　2023 年 7 月第 2 版　　印　　次：2023 年 7 月第 1 次印刷
定　　价：69.80 元

产品编号：097282-01

本书是笔者从事字体设计工作多年的一个经验和技能总结,希望通过本书的学习可以让读者少走弯路、寻找到设计捷径。书中包含了字体设计必学的基础知识及经典技巧。身处设计行业一定要知道,"光说不练假把式",因此本书不仅有理论和精彩案例赏析,还有大量的模块启发读者的思维,提升读者的创意设计能力。

希望读者看完本书后,不只会说"我看完了,挺好的,作品好看,分析也挺好的",这不是笔者编写本书的目的。希望读者会说"本书给我更多的是思路的启发,让我的思维更开阔,学会了举一反三,知识通过吸收消化变成了自己的",这才是笔者编写本书的初衷。

本书共分 7 章,具体安排如下。

第 1 章 字体设计的原理,介绍字体设计的概念、意义、原则,是最基础的原理部分。

第 2 章 字体设计的基础知识,介绍网格和辅助线的使用、字体的结构剖析、字体设计的技巧、字体设计的色彩、字体设计的色彩分析。

第 3 章 字体设计的基础色,介绍了红、橙、黄、绿、青、蓝、紫、黑、白、灰 10 种颜色,逐一分析、讲解每种色彩在字体设计中的应用规律。

第 4 章 字体设计的元素,介绍字体的基本要素、字体情感和字体质感。

第 5 章 字体设计的应用领域,介绍在 8 种不同应用领域字体设计的详解。

第 6 章 字体设计的风格,介绍 10 种不同风格的字体设计。

第 7 章 字体设计秘籍,精选了 14 个设计秘籍,可以让读者轻松、愉快地了解掌握创意设计的干货和技巧。本章也是对前面章节知识点的巩固和提高,需要读者认真领悟并动脑筋思考。

本书特色如下。

◎ 轻鉴赏,重实践。鉴赏类图书注重案例赏析,但读者往往看完自己还是设计不好。

本书则不同，增加了多个动手模块，让读者可以边看边学边练。

◎ 章节合理，易吸收。第1~3章主要讲解字体设计的基本知识；第4~6章介绍字体设计的元素、行业分类、风格；最后一章以简洁的语言剖析了14个设计秘籍。

◎ 由设计师编写，写给未来的设计师看。了解读者的需求，针对性强。

◎ 模块超丰富。案例解析、设计技巧、配色方案、设计欣赏、设计实战、设计秘籍都能在本书中找到，一次性满足读者的所有求知欲。

◎ 本书是系列设计图书中的一本。在本系列图书中，读者不仅能系统地学习字体设计方面的知识，而且还可以全面了解创意设计规律和设计秘籍。

希望通过本书对知识的归纳总结、丰富的模块讲解，能够打开读者的思路，避免一味地照搬书本内容，启发读者主动多做尝试创意，在实践中融会贯通、举一反三，从而激发读者的学习兴趣，开启创意设计的大门，帮助读者迈出创意设计的第一步，圆读者一个设计师的梦！

本书以二十大提出的推进文化自信自强的精神为指导思想，围绕国内各个院校的相关设计专业进行编写。

本书由赵庆华编著，其他参与本书内容编写和整理工作的人员还有杨力、王萍、李芳、孙晓军、杨宗香等。

由于编者水平有限，书中难免存在错误和不妥之处，敬请广大读者批评和指正。

<div style="text-align:right">编　者</div>

目录 CONTENTS

第 1 章
字体设计的原理

- 1.1 字体设计的概念 2
- 1.2 字体设计的意义 2
- 1.3 字体设计的原则 4
 - 1.3.1 易读性原则 4
 - 1.3.2 独特性原则 5
 - 1.3.3 艺术性原则 5

第 2 章
字体设计的基础知识

- 2.1 学会使用网格和辅助线 7
- 2.2 字体的结构剖析 7
 - 2.2.1 尖角 8
 - 2.2.2 圆角 8
 - 2.2.3 粗细 9
- 2.3 字体设计的技巧 9
 - 2.3.1 正负形 10
 - 2.3.2 具象形 10
 - 2.3.3 打散重构形 11
 - 2.3.4 叠加形 13
 - 2.3.5 方正形 14
 - 2.3.6 共用形 15
 - 2.3.7 卷叶形 16
 - 2.3.8 结合主题形 17
- 2.4 字体设计的色彩 18
 - 2.4.1 色相 19
 - 2.4.2 明度 19
 - 2.4.3 纯度 19
- 2.5 字体设计的色彩分析 20
 - 2.5.1 主色 20
 - 2.5.2 辅助色 20
 - 2.5.3 点缀色 21
 - 2.5.4 邻近色 21
 - 2.5.5 对比色 23

第 3 章
字体设计的基础色

- 3.1 红 25
 - 3.1.1 认识红色 25
 - 3.1.2 洋红 & 胭脂红 26
 - 3.1.3 玫瑰红 & 朱红 26
 - 3.1.4 鲜红 & 山茶红 27
 - 3.1.5 浅玫瑰红 & 火鹤红 27
 - 3.1.6 鲑红 & 壳黄红 28
 - 3.1.7 浅粉红 & 勃艮第酒红 28

- 3.1.8 威尼斯红 & 宝石红.................29
- 3.1.9 灰玫红 & 优品紫红.................29

3.2 橙..30
- 3.2.1 认识橙色.................................30
- 3.2.2 橘色 & 柿子橙.........................31
- 3.2.3 橙色 & 阳橙.............................31
- 3.2.4 橘红 & 热带橙.........................32
- 3.2.5 橙黄 & 杏黄.............................32
- 3.2.6 米色 & 驼色.............................33
- 3.2.7 琥珀色 & 咖啡.........................33
- 3.2.8 蜂蜜色 & 沙棕色.....................34
- 3.2.9 巧克力色 & 重褐色.................34

3.3 黄..35
- 3.3.1 认识黄色.................................35
- 3.3.2 黄 & 铬黄.................................36
- 3.3.3 金 & 香蕉黄.............................36
- 3.3.4 鲜黄 & 月光黄.........................37
- 3.3.5 柠檬黄 & 万寿菊黄.................37
- 3.3.6 香槟黄 & 奶黄.........................38
- 3.3.7 土著黄 & 黄褐.........................38
- 3.3.8 卡其黄 & 含羞草黄.................39
- 3.3.9 芥末黄 & 灰菊色.....................39

3.4 绿..40
- 3.4.1 认识绿色.................................40
- 3.4.2 黄绿 & 苹果绿.........................41
- 3.4.3 墨绿 & 叶绿.............................41
- 3.4.4 草绿 & 苔藓绿.........................42
- 3.4.5 芥末绿 & 橄榄绿.....................42
- 3.4.6 枯叶绿 & 碧绿.........................43
- 3.4.7 绿松石绿 & 青瓷绿.................43
- 3.4.8 孔雀石绿 & 铬绿.....................44
- 3.4.9 孔雀绿 & 钴绿.........................44

3.5 青..45
- 3.5.1 认识青色.................................45
- 3.5.2 青 & 铁青.................................46
- 3.5.3 深青 & 天青色.........................46
- 3.5.4 群青 & 石青色.........................47
- 3.5.5 青绿色 & 青蓝色.....................47
- 3.5.6 瓷青 & 淡青色.........................48
- 3.5.7 白青色 & 青灰色.....................48
- 3.5.8 水青色 & 藏青.........................49
- 3.5.9 清漾青 & 浅葱色.....................49

3.6 蓝..50
- 3.6.1 认识蓝色.................................50
- 3.6.2 蓝色 & 天蓝色.........................51
- 3.6.3 蔚蓝色 & 湛蓝.........................51
- 3.6.4 矢车菊蓝 & 深蓝.....................52
- 3.6.5 道奇蓝 & 宝石蓝.....................52
- 3.6.6 午夜蓝 & 皇室蓝.....................53
- 3.6.7 灰蓝 & 蓝黑色.........................53
- 3.6.8 爱丽丝蓝 & 冰蓝.....................54
- 3.6.9 孔雀蓝 & 水墨蓝.....................54

3.7 紫..55
- 3.7.1 认识紫色.................................55
- 3.7.2 紫色 & 淡紫色.........................56
- 3.7.3 靛青色 & 紫藤.........................56
- 3.7.4 薰衣草紫 & 藕荷色.................57
- 3.7.5 丁香紫 & 水晶紫.....................57
- 3.7.6 矿紫 & 三色堇紫.....................58
- 3.7.7 锦葵紫 & 淡紫丁香.................58
- 3.7.8 浅灰紫 & 江户紫.....................59
- 3.7.9 蝴蝶花紫 & 蔷薇紫.................59

3.8 黑、白、灰................................60
- 3.8.1 认识黑、白、灰.....................60
- 3.8.2 白色 & 亮灰.............................61
- 3.8.3 浅灰 & 50% 灰.........................61
- 3.8.4 黑灰 & 黑色.............................62

第 4 章

字体设计的元素

4.1 字体的基本要素64

4.1.1 字体 65
4.1.2 字型 65
4.1.3 字型库 65
4.1.4 字符 66
4.1.5 行距 66
4.1.6 字行长度 66
4.1.7 段间距 67
4.1.8 字距 67
4.1.9 字体分类 67
4.1.10 手写字体 69
4.1.11 多种字体的运用 69

4.2 字体情感 70
4.2.1 浮夸感 70
4.2.2 质朴感 72
4.2.3 坚硬感 73
4.2.4 柔软感 74
4.2.5 兴奋感 75
4.2.6 沉静感 76
4.2.7 未来感 77
4.2.8 怀旧感 78
4.2.9 明快感 79
4.2.10 忧郁感 80
4.2.11 喜悦感 81
4.2.12 悲伤感 82
4.2.13 安全感 83
4.2.14 幽默感 84
4.2.15 尊贵感 85
4.2.16 庄重感 86

4.3 字体质感 87
4.3.1 金属质感 88
4.3.2 玻璃质感 89
4.3.3 雕刻质感 90
4.3.4 塑料质感 91
4.3.5 特效质感 92
4.3.6 木材质感 93
4.3.7 食物质感 94

4.4 设计实战：圣诞节主题的平面广告构图设计 95

第5章

字体设计的应用领域

5.1 书籍装帧中的字体设计 99
5.1.1 杂志设计中的文字应用 100
5.1.2 书籍设计中的文字应用 101
5.1.3 书籍装帧中的文字设计技巧——文字与内容相结合 102
5.1.4 配色方案 102
5.1.5 书籍装帧设计赏析 102

5.2 海报招贴中的字体设计 103
5.2.1 电影海报设计中的文字应用 104
5.2.2 公益海报设计中的文字应用 105
5.2.3 海报招贴设计中的字体设计技巧——富有吸引力 106
5.2.4 配色方案 106
5.2.5 海报招贴设计赏析 106

5.3 商业广告中的字体设计 107
5.3.1 食品广告设计中的文字应用 108
5.3.2 汽车广告设计中的文字应用 109
5.3.3 商业广告中的字体设计技巧——展现产品内涵 110
5.3.4 配色方案 110
5.3.5 商业广告设计赏析 110

5.4 VI 设计中的字体设计 111
5.4.1 教育类 VI 设计中的文字应用 112
5.4.2 餐饮类 VI 设计中的文字应用 113
5.4.3 VI 设计配色技巧——注重整体版面的文字搭配 114

5.4.4　配色方案 ………………… 114
　　5.4.5　VI 设计赏析 …………… 114
5.5　App UI 设计中的字体设计 …… 115
　　5.5.1　登录界面的字体设计 …… 116
　　5.5.2　图标中的字体设计 ……… 117
　　5.5.3　App UI 设计中的字体
　　　　　设计技巧——抓住人们
　　　　　的需求 ………………… 118
　　5.5.4　配色方案 ………………… 118
　　5.5.5　App UI 设计赏析 ………… 118
5.6　网页设计中的字体设计 ………… 119
　　5.6.1　购物类网页设计中的
　　　　　文字应用 ……………… 120
　　5.6.2　游戏类网页设计中的
　　　　　文字应用 ……………… 121
　　5.6.3　网页设计中的配色
　　　　　技巧——文字传递信息 … 122
　　5.6.4　配色方案 ………………… 122
　　5.6.5　网页设计赏析 …………… 122
5.7　商品包装设计中的字体设计 …… 123
　　5.7.1　包装袋设计中的文字
　　　　　应用 …………………… 124
　　5.7.2　包装盒设计中的文字
　　　　　应用 …………………… 125
　　5.7.3　商品包装中的字体设计
　　　　　技巧——增强广告的趣
　　　　　味性 …………………… 126
　　5.7.4　配色方案 ………………… 126
　　5.7.5　商品包装设计赏析 ……… 126
5.8　品牌形象设计中的字体设计 …… 127
　　5.8.1　事务用品类品牌形象
　　　　　设计中的文字应用 …… 128
　　5.8.2　运输工具类品牌形象
　　　　　设计中的文字应用 …… 129
　　5.8.3　品牌形象设计中的字体
　　　　　设计技巧——建立独有
　　　　　的设计 ………………… 130

　　5.8.4　配色方案 ………………… 130
　　5.8.5　品牌形象设计赏析 ……… 130
5.9　设计实战：创意字体海报设计
　　　流程解析 ………………………… 131

第 6 章

字体设计的风格

6.1　扁平化字体 …………………… 136
　　6.1.1　商务社交中的扁平化
　　　　　字体设计 ……………… 137
　　6.1.2　时尚新潮中的扁平化
　　　　　字体设计 ……………… 138
　　6.1.3　扁平化字体设计技巧——
　　　　　字体简洁、大方 ……… 139
　　6.1.4　配色方案 ………………… 139
　　6.1.5　扁平化风格的字体设计
　　　　　赏析 …………………… 139
6.2　毛笔风格的字体 ……………… 140
　　6.2.1　极具生机的毛笔字 ……… 141
　　6.2.2　充满素雅风格的毛笔字 … 142
　　6.2.3　毛笔风格的字体设计
　　　　　技巧——注意线条的
　　　　　绘制 …………………… 143
　　6.2.4　配色方案 ………………… 143
　　6.2.5　毛笔风格的字体设计
　　　　　赏析 …………………… 143
6.3　3D 字体 ……………………… 144
　　6.3.1　营造高端风格的 3D 字体 … 145
　　6.3.2　造型文雅的 3D 字体 …… 146
　　6.3.3　3D 风格的字体设计
　　　　　技巧——以创意吸
　　　　　引人的眼球 …………… 147

| | 6.3.4 配色方案 147
| | 6.3.5 3D 风格的字体设计
| | 　　　赏析 147
6.4 卡通字体 .. 148
| | 6.4.1 营造喧闹氛围的卡通
| | 　　　字体设计 149
| | 6.4.2 展现简约气息的卡通
| | 　　　字体设计 150
| | 6.4.3 卡通风格的字体设计
| | 　　　技巧——文字与整体
| | 　　　画面相互统一 151
| | 6.4.4 配色方案 151
| | 6.4.5 卡通风格的字体设计
| | 　　　赏析 151
6.5 手绘字体 .. 152
| | 6.5.1 叙述时代潮流的手绘
| | 　　　文字魅力 153
| | 6.5.2 表现夸张诉求的手绘
| | 　　　字体设计 154
| | 6.5.3 手绘风格的字体设计
| | 　　　技巧——精准的定位
| | 　　　风格 155
| | 6.5.4 配色方案 155
| | 6.5.5 手绘风格的字体设计
| | 　　　赏析 155
6.6 正式字体 .. 156
| | 6.6.1 严谨端正的文字表达 157
| | 6.6.2 轻松把握持重风格的
| | 　　　正式字体 158
| | 6.6.3 正式风格的字体设计
| | 　　　技巧——根据内容设计 159
| | 6.6.4 配色方案 159
| | 6.6.5 正式风格的字体设计
| | 　　　赏析 159
6.7 个性字体 .. 160
| | 6.7.1 创造出清新形象的个性
| | 　　　字体 161

　　6.7.2 直击心理的美味气息 162
　　6.7.3 个性风格的字体设计
　　　　 技巧——要有与众不
　　　　 同的特征 163
　　6.7.4 配色方案 163
　　6.7.5 个性风格的字体设计赏析... 163
6.8 时尚字体 .. 164
　　6.8.1 表现低调形式的时尚
　　　　 字体设计 165
　　6.8.2 感受奢华氛围的时尚
　　　　 字体设计 166
　　6.8.3 时尚风格的字体设计
　　　　 技巧——化繁为简更
　　　　 显时尚 167
　　6.8.4 配色方案 167
　　6.8.5 时尚风格的字体设计
　　　　 赏析 167
6.9 文艺字体 .. 168
　　6.9.1 突出时尚字体的纯净
　　　　 效果 169
　　6.9.2 提升时尚字体的清秀
　　　　 效果 170
　　6.9.3 文艺风格的字体设计
　　　　 技巧——整体搭配简单
　　　　 相近 171
　　6.9.4 配色方案 171
　　6.9.5 文艺风格的字体设计
　　　　 赏析 171
6.10 促销字体 172
　　6.10.1 清爽风格在促销字体中
　　　　　的应用 173
　　6.10.2 巧妙地表现促销字体中
　　　　　的热情感受 174
　　6.10.3 促销风格的字体设计
　　　　　技巧——色彩鲜明 175
　　6.10.4 配色方案 175
　　6.10.5 促销风格的字体设计
　　　　　赏析 175

6.11 设计实战：创意设计流程解析 176

第 7 章
字体设计秘籍

7.1 展现画面诉求的字体设计 181
7.2 极具创意的字体表达 182
7.3 时尚新潮的字体魅力 183
7.4 锦上添花的文字应用 184
7.5 和谐、统一的文字构图 185
7.6 字体元素的视觉信息 186
7.7 用文字作为主题传播 187
7.8 文字语言的形象表达 188
7.9 字体设计的艺术效果 189
7.10 极具吸引力的字体设计 190
7.11 如何表达文字的情感 191
7.12 文字用细节打动人心 192
7.13 如何突出设计的层次感 193
7.14 如何做好主题的传播 194

第1章 字体设计的原理

　　生活中的一切都与文字息息相关。随着物质生活与精神生活的逐步提高，人们对文字的认识与理解也在不断加深。文字的字体设计并不仅仅受经验、感觉的支配，它也是一门有规律可循的科学。因此，在学习字体设计之前，有必要先了解字体的基础知识。

　　本章主要讲述字体设计的基本原理，包括字体设计的概念、字体设计的意义、字体设计的原则等相关内容。通过对这些知识的学习，读者可以按照一定的原则在工作和生活中设计出完美的字体。

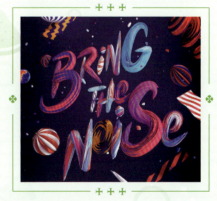

1.1 字体设计的概念

字体设计,也称为文字设计,是指将文字以视觉设计的规律,通过合理的排列,以及造型、结构的变化进行设计,达到强化视觉效果,提升美感,便于阅读的目的。文字既能够表现出设计者的设计理念、品牌信息、产品内容等信息,也兼具视觉识别符号的功能。

在字体设计中,首先是将字体定位,对收集到的相关资料进行分析。先考虑要设计的字体想要传递的内容,及希望给人留下什么样的印象,然后再用草图记录下来,之后考虑应该使用什么样的颜色、形态和样式,以及要表现的风格。最后提炼综合,设计出良好的字体。

字体设计也是平面设计的主要内容之一,是平面设计的基本构成元素,它的主要功能是传达信息和体现视觉审美。

字体设计在平面、标志、包装、广告等传媒设计中具有不可替代的位置,并且在信息传播和产品推广方面发挥了重要作用。

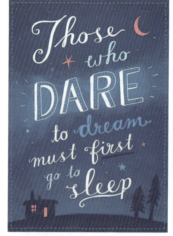
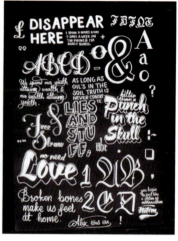
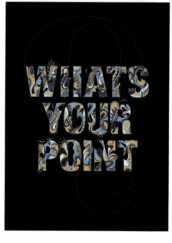
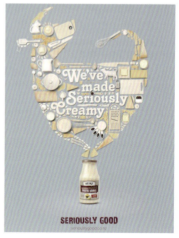

1.2 字体设计的意义

字体设计的主要目的是准确、高效地将相关信息传达给受众。而将文字设计得既美观又实用是实现这一目的的必然要求。当今,字体设计广泛应用于版式设计、招贴设计、书籍设计和广告设计等领域中,其重点便是文字的笔画、结构和排版等。

文字在人们的生活中应用范围广泛。优秀的字体设计具有一种独特的艺术气息，并能够起到美化生活的作用，而且字体的广泛应用也加快了当前经济飞速发展时代的信息传播速度，增加了其附加价值。

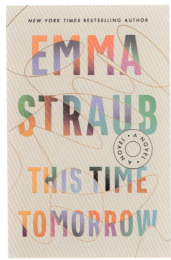
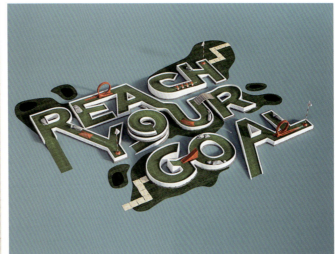
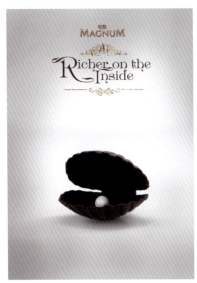
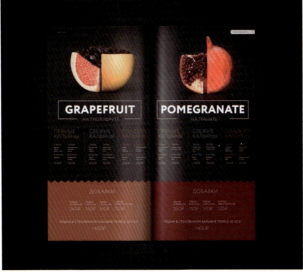
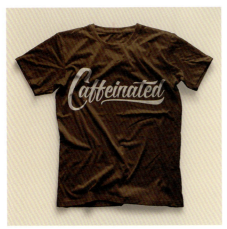
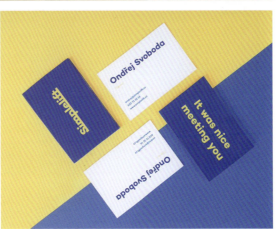

1.3 字体设计的原则

字体设计广泛应用于书籍、报纸、杂志、广告等领域，经过加工的文字以不同的形式传达着各种各样的信息。作为在生活中十分常见的存在，经过设计的文字，更加形象生动，给人一种美感，因此其所表现的信息也更易传播。

文字只有与众不同，才能更加引人注目。因此，在进行字体设计时，要对字体进行统一的形态规范。只有在字体的外部形态上具有鲜明的统一性，才能在视觉上给人以易读性、独特性以及艺术性，从而表达出设计的含义。

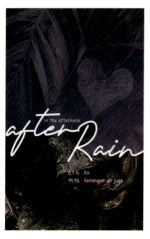
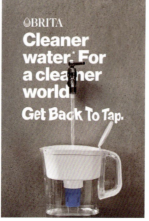
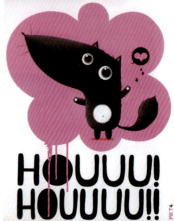

◎ 1.3.1 易读性原则

在字体设计时，要遵循易读性原则，这是字体设计最基本的准则，在追求字体变化的同时，使其便于识别。

例如，包装上产品的名称可以进行较大程度的创意设计，因为产品名称、文字、数量较少，而且较为重要，是产品独特视觉形象的一个组成部分，但产品的成分、规格、

功能等人段落的说明
文字，则不适宜对文
字本身做太多的创
意，否则会影响阅读。

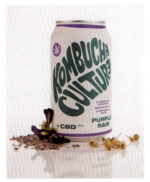

◎ 1.3.2　独特性原则

在字体设计中，具有独特性的字体设计是指对需要特别着重突出或着重指出的文字进行设计。

例如，指示性标志的设计，其中的文字可以设计成较为显眼、醒目的特大文字。它所涉及的地标、法律、医学、导航等领域较为严谨。独特性的字体设计需要展现事件的真实性和严谨性，而优秀的独特性风格的字体设计可以带动人的思维，具有引领的作用。

◎ 1.3.3　艺术性原则

在字体设计中，充满艺术性的字体设计其灵感通常源于生活，是一种简单、干净却又不失品位的字体风格。艺术风格的字体设计往往通过图文结合的形式传达所要呈现的内容，既可以打动人的内心、吸引人的注意力，又可以展现出视觉美感。

第 2 章　字体设计的基础知识

学习字体设计需要掌握多种知识，需要对字体的图形、结构、色彩等多方面进行了解。字体设计基础知识包括网格和辅助线、字体结构剖析、字体设计技巧、字体设计色彩、字体设计的色彩分析等内容。

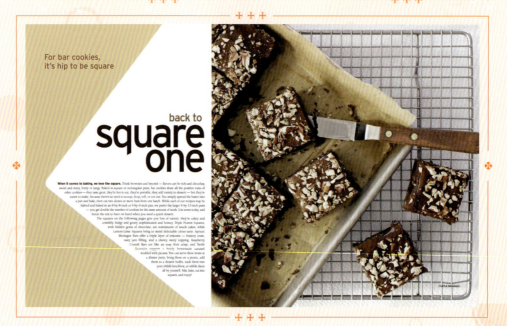

 ## 学会使用网格和辅助线

字体设计也可以理解为是图案设计的一部分,通过对文字选择合适的字体、字号以及对文字进行正负形、叠加形等设计,可以使文字变得更有吸引力。在设计文字时,可以借助网格和辅助线,使文字在更规范的框架下进行设计。

网格有很多种,常用的有1mm、2mm、2.5mm、5mm网格及2mm、5mm网点,可辅助设计者让字体设计变得更精准。

辅助线,如圆形、直线可以让文字图形更规范。

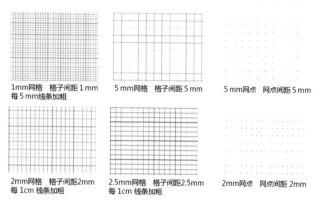

 ## 字体的结构剖析

在字体设计过程中,我们可以从视觉上看到整个字体的构成。而要想设计出美观的字体,就要对字体进行统一的形态规范。但字体的统一不能仅考虑其结构、笔画粗细、笔画的尖角和圆角的一致性,统一的美感往往由字体的整体所决定。字体的统一是保持字体形态美观、表达生动有力的重要因素。

 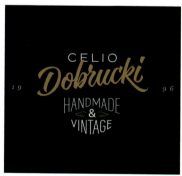

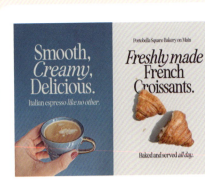
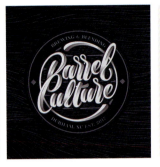
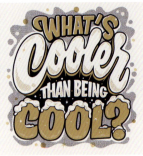

◎ 2.2.1 尖角

在字体设计中，字体的变形方式有很多种。尖角的变形方式是指把字的角变成直尖、弯尖、斜尖、卷尖等，可以是竖的角，也可以是横的角，这样文字看起来会比较硬朗。

◎ 2.2.2 圆角

在字体设计中，圆角的变形方式是指把字的角变成圆角，而且圆角字体用作大标题比较合适，再搭配一些风格恰当的背景图片，效果会相当不错。

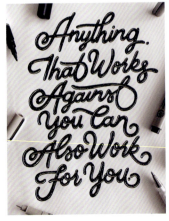
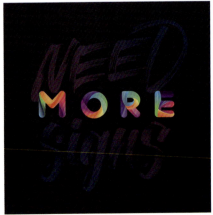

◎ 2.2.3 粗细

在字体设计中，粗细的变形方式是指把字体的竖或横线粗细交替变化。将字体的一部分进行变形，笔画简化。这些形象可以很写实，也可以很夸张。将文字的部分变形，在形象和视觉上都可增加一定的艺术感染力。

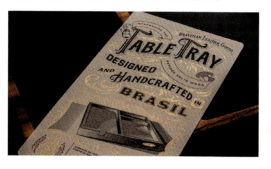
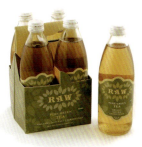

2.3 字体设计的技巧

在字体设计中，要做到每一个字体的设计都严谨仔细，设计师必须认真地去尝试每一种设计方式，选择最合适的表现方法，这样才能设计出完美的字体。在设计字体时，要充分掌握字体的整体结构设计，避免字体大小不一、笔画不顺等问题。

此外，也可以在字体设计过程中将一些具有趣味性的元素融合在其中，以丰富画面观感。同时也要做到笔画精简、字体大方，保证文字的可阅读性和易识别性。

2.3.1 正负形

一般来说，能够引起人们注意的图形被称为正形，而搭配正形且起到衬托作用的图形则被称为负形，且正负形之间的界线是用来区别与分隔正负形全部或部分轮廓的线。

在字体设计中，字体的正负形设计就是对字体本身结构和笔画所围绕的空间形之外的设计。其设计变化后可以形成极具特色的空间感，具有良好的视觉效果。

这是一款软件的标志设计作品。该标志设计运用了正负形的方法，将字母"A"与矩形相结合。整个标志的色彩和结构简约大方，突出了画面重心，给人一种鲜活、饱满的视觉感受。

■ RGB=236,34,35 CMYK=7,94,89,0
□ RGB=255,255,255 CMYK=0,0,0,0
■ RGB=0,0,0 CMYK=93,88,89,80

这是一款创意标志设计作品。该标志设计运用了正负形的方法将字母"B"与高跟鞋相结合。整个标志采用做旧的手法，呈现出一种复古、时尚的艺术效果。

■ RGB=108,4,5 CMYK=53,100,100,39
□ RGB=255,255,255 CMYK=0,0,0,0

2.3.2 具象形

在字体设计中，字体的具象形设计是指在保持字体结构完整的基础上，将具体的形象提炼概括，使其成为字体的某一部分或代替某些笔画。这些形象设计可以写实，也可以夸张，但最后设计出的字体要具有识别性，让观者从图文中看得出设计者所要表达的意义。

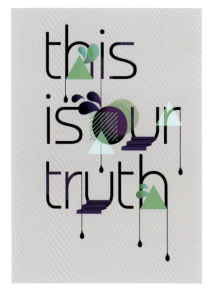 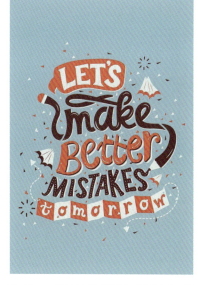

这是一幅文字海报创意设计作品。该海报中的主体文字运用了具象形的设计方法，将文字与三角形、矩形和吊坠等元素相结合。整个文字采用对比色的色彩搭配，色彩之间产生对比关系。整体画面极具特色且视觉冲击力较强。

这是一幅字体设计海报作品。该海报中字母"m""e"与铅笔巧妙结合，并使用朱红色与深酒红色作为字体的主色，形成鲜明的对比，在蓝色背景的衬托下呈现出火热、绚丽的视觉效果。

- RGB=0,0,0 CMYK=93,88,89,80
- RGB=61,255,124 CMYK=57,0,70,0
- RGB=100,26,121 CMYK=77,100,25,0

- RGB=242,86,64 CMYK=4,80,72,0
- RGB=253,249,237 CMYK=1,3,9,0
- RGB=104,47,54 CMYK=58,87,72,32

◎ 2.3.3 打散重构形

在字体设计中，字体的拆解重构形设计是指将文字打散后，再运用不同的方式重新将文字组合。其主要的目的就是打破原有的形态以创造新的字体形式。

总之，通过把文字转换成图形的方式运用到设计中，可以使字体设计效果具有强烈的视觉冲击力，也使该设计更容易被人理解并让人记忆深刻。

这是一幅以文字为主体的创意海报设计作品。该画面中的文字采用了拆解重构的方法，将每个字母的笔画拆解，然后将其重构，得到如图所示的文字设计效果。再使用深蓝色作为背景，橙色作为文字主色，加上米色与青色做点缀。整体画面给人一种奇特、饱满的视觉感受。

这是一款创意字体设计作品。该作品是将每个字母的笔画拆解之后再将其重新组合，得到极具创意的画面效果。整体画面简洁、大方，极具时尚气息。

- RGB=253,124,36 CMYK=0,65,85,0
- RGB=145,182,178 CMYK=49,20,31,0
- RGB=244,235,226 CMYK=6,9,12,0
- RGB=12,63,116 CMYK=99,85,38,3

- RGB=0,0,0 CMYK=93,88,89,80
- RGB=255,255,255 CMYK=0,0,0,0

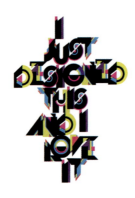

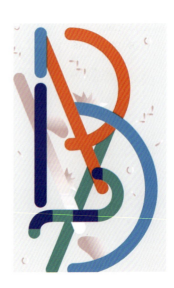

◎ 2.3.4 叠加形

在字体设计中，字体的叠加形设计是指将文字的笔画互相重叠或是文字与文字、文字与图形等元素相互叠加，使画面具有空间层次感。若是加入些许图形元素，则会使画面更加丰富多彩。

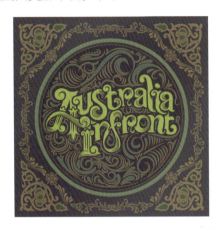

这是一款创意字体设计作品。该作品主体文字的字母之间采用相互叠加的方式构图，而整体画面运用不同明度、纯度的绿色为主色调，且主体文字以较为显眼的草绿色为主色。颜色之间的对比效果突出了画面重心。整体画面充满复古、经典的艺术气息。

这是一款创意字体设计作品。该作品采用将字母"M"和"X"以相互穿插叠加的方法构图，再加上使用一些花纹的元素做点缀，而且黑色与灰色的色调应用使整体画面具有一种时尚、古典的艺术感。

- RGB=194,223,42 CMYK=34,0,88,0
- RGB=75,90,86 CMYK=76,61,64,16
- RGB=129,164,117 CMYK=56,26,62,0
- RGB=145,133,86 CMYK=51,47,73,1

- RGB=0,0,0 CMYK=93,88,89,80
- RGB=230,230,230 CMYK=12,9,9,0

◉ 2.3.5 方正形

在字体设计中，字体的方正形设计是指将文字原本弯曲的笔画更改成竖竖直直、方方正正的笔画，使画面具有工整、端正的视觉感受。如果加入些许其他元素，则会为画面增添趣味性，使其更加丰富、生动。

这是一幅以文字为主体的创意海报设计作品。画面中的文字转角处都呈现出笔直端正的形态，通过竖直规整的笔画增添稳定感。结合卡其色的画面色调，形成一幅具有较强年代感的复古海报画面。

这是一款创意字体设计作品。该作品的主体文字浑厚、沉稳，点缀文字运用线的特点，增强了画面整体的韵律感。在色彩搭配方面，运用灰色与金色相搭配，使整体画面呈现一种时尚、淡雅的艺术效果。

- RGB=93,83,81 CMYK=69,67,64,18
- RGB=169,153,130 CMYK=40,40,49,0
- RGB=243,239,227 CMYK=6,7,13,0

- RGB=105,104,102 CMYK=66,58,57,5
- RGB=212,166,36 CMYK=24,39,91,0

◎ 2.3.6 共用形

在字体设计中，字体的共用形设计是指将文字之间具有联系的笔画共同使用，而且每一个笔画都具有突出的外形。利用笔画之间的联系，将其合并设计，使画面呈现简洁、大方的视觉感受。如果加入些许其他元素，更能起到丰富画面的作用。

这是一款创意字体设计作品。该作品主体文字的字母之间采用共用的方式将字母的笔画合并，以渐变色作为字体的色调，鲜艳的颜色极为醒目，且字体形态以柔软、卡通的外观展现在画面之上。

- RGB=28,151,58 CMYK=80,23,100,0
- RGB=186,199,29 CMYK=37,14,93,0
- RGB=255,255,255 CMYK=0,0,0,0

这是一款创意字体设计作品。该作品主体文字的字母之间采用共用的方式将有联系的字母笔画合并，配合黑色与砖红色的色调应用，使整体画面透露出一种神秘、沉重的复古气息。

- RGB=196,87,52 CMYK=29,78,85,0
- RGB=145,78,63 CMYK=48,77,77,11
- RGB=0,0,0 CMYK=93,88,89,80

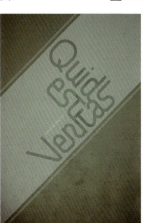
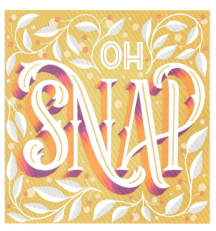

2.3.7 卷叶形

在字体设计中，字体的卷叶形设计是指在保持字体结构完整的基础上，将文字的左或右或横或竖的笔画尾部卷起来，合理布局。最后设计出的字体要具有可识别性，如果加入些许其他元素，也会增强画面的吸引力。

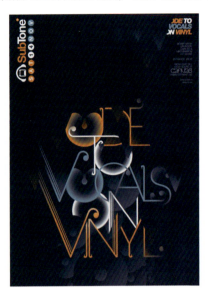

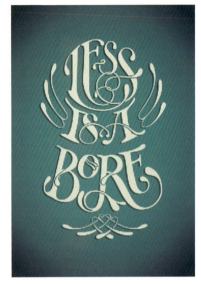

这是一幅以文字为主体的创意海报设计作品。该作品主体文字在每一个字母的笔画上都运用了卷叶的方式将其弯曲，加上个别的字母采用了透明的样式展现在画面上方，使整体画面呈现出一种时尚、另类的艺术效果。

这是一款创意字体设计作品。该作品主体文字的每一个字母在笔画上都运用了卷叶的方式将其弯曲。辅之以铬绿色的阴影，为整体文字增添了立体感。整体画面给人一种鲜活、旺盛、时尚的视觉感受。

- RGB=234,140,8 CMYK=10,56,94,0
- RGB=75,149,178 CMYK=72,33,26,0
- RGB=255,255,255 CMYK=0,0,0,0
- RGB=11,53,67 CMYK=95,77,63,37

- RGB=248,248,222 CMYK=5,2,18,0
- RGB=0,127,97 CMYK=85,40,73,1
- RGB=18,155,147 CMYK=78,23,48,0

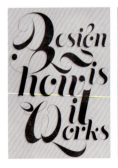
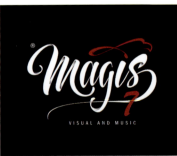
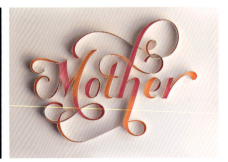

◎ 2.3.8　结合主题形

在字体设计中，字体的结合主题形设计是指根据主题内容来设计字体。在文字中加入主题的元素，使观者一眼就可以看出该文字所要表达的内容，从而增强画面的趣味性。

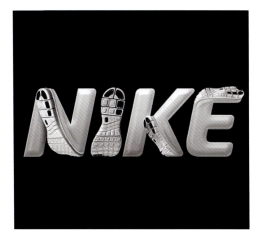

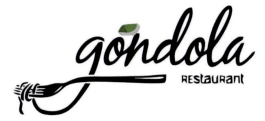

这是一款运动鞋的创意广告设计作品。作品采用该品牌名称作为主体文字，运用了文字与该品牌的运动鞋相结合的手法来设计，让人一眼就看出广告的含义。作品不仅起到了宣传的作用，而且整体画面创意感十足。

这是一家餐饮店的标志设计作品。该标志主体文字的首字母底端与叉子相缠绕，加上绿色的方块，整体画面让人一眼就能了解该标志想表达的内容，符合餐饮类主题。整体画面给人一种绿色、健康的视觉感受。

■ RGB=255,255,255 CMYK=0,0,0,0
■ RGB=199,199,199 CMYK=26,20,19,0
■ RGB=0,0,0 CMYK=93,88,89,80

■ RGB=0,0,0 CMYK=93,88,89,80
■ RGB=68,153,59 CMYK=74,24,98,0

2.4 字体设计的色彩

色彩的属性是指色相、明度、纯度三种性质。它们分别代表着色彩的外貌、色彩的明暗程度和色彩的纯净程度。色彩在主观上是一种行为反应，在客观上则是一种刺激现象和心理表达。色彩的最大整体性就是画面的表达效果，把握好色彩的倾向，再去调和色彩的变化才能使色彩感觉更统一。色彩的重要来源是光，也可以说没有光就没有色彩，而太阳光可分解为红、橙、黄、绿、青、蓝、紫等色彩，各种色光的波长又各不相同。

红——750 ~ 620nm
橙——620 ~ 590nm
黄——590 ~ 570nm
绿——570 ~ 495nm
青——495 ~ 475nm
蓝——475 ~ 450nm
紫——450 ~ 380nm

颜色	频率	波长
紫色	668 ~ 789 THz	380 ~ 450 nm
蓝色	630 ~ 668 THz	450 ~ 475 nm
青色	606 ~ 630 THz	475 ~ 495 nm
绿色	526 ~ 606 THz	495 ~ 570 nm
黄色	508 ~ 526 THz	570 ~ 590 nm
橙色	484 ~ 508 THz	590 ~ 620 nm
红色	400 ~ 484 THz	620 ~ 750 nm

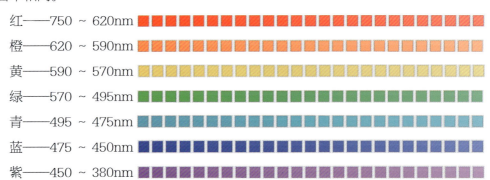

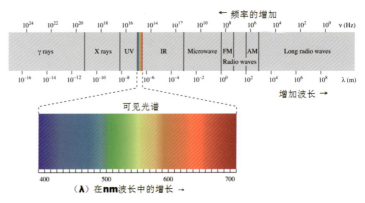

⊙ 2.4.1 色相

色相是指颜色的基本相貌,它是色彩的首要特性,是区别色彩的最精确准则。色相又是由原色、间色、复色所组成的。色相的区别由不同的波长所决定,即使是同一种颜色也有不同的色相,如红色可分为鲜红、大红、橘红等,蓝色可分为湖蓝、蔚蓝、钴蓝等,灰色又可分红灰、蓝灰、紫灰等。人眼可分辨出一百多种不同的颜色。

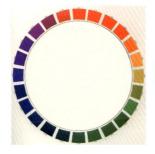
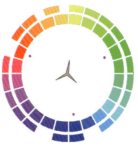

⊙ 2.4.2 明度

明度是指色彩的明暗程度,明度不仅可表现物体的明亮程度,还可表现反射程度。可将明度分为九个级别,最暗为1,最亮为9,并划分出三种基调。

1~3级低明度的暗色调,给人以沉着、厚重、忠实的感觉。

4~6级中明度色调,给人以安逸、柔和、高雅的感觉。

7~9级高明度的亮色调,给人以清新、明快、华美的感觉。

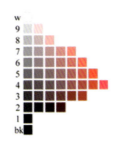

⊙ 2.4.3 纯度

纯度既是色彩的饱和程度,也是色彩的纯净程度。纯度在色彩搭配上具有强调主题的作用,可以产生意想不到的视觉效果。纯度较高的颜色能给人造成强烈的刺激感,使人留下深刻的印象,但也容易造成疲倦感;如果与一些低明度的颜色相配合,则会显得细腻、舒适。纯度也可分为三种基调。

低纯度——1~3级为低纯度,能产生一种细腻、雅致、朦胧的视觉效果。

中纯度——4~7级为中纯度,能产生适当、温和、平静的视觉效果。

高纯度——8~10级为高纯度,能产生强烈、鲜明、生动的视觉效果。

2.5 字体设计的色彩分析

在设计一个作品时,颜色通常由主色、辅助色、点缀色等色彩组成。字体设计中的色彩搭配应注重色彩的全局性,不宜使色彩偏重于一个方向,否则会使色彩的搭配过于单调乏味。下面分别就此一一进行介绍。

◎ 2.5.1 主色

主色是字体设计中色调的主基调,起着主导的作用,能够让设计的整体色彩搭配看起来更为和谐,在整体造型设计中有着不可忽视的作用。一般来说,设计中面积占比最大的颜色即为主色。

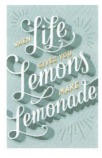 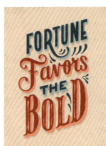 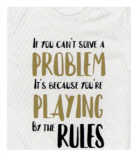 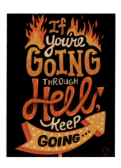

◎ 2.5.2 辅助色

辅助色是字体设计中起补充或辅助作用的陪衬色彩。它与主色可以是邻近色,也可以是互补色。不同的辅助色会改变设计的基调,由此可见辅助色对色彩的重要性。

◎ 2.5.3　点缀色

　　点缀色在字体设计中占据极小的面积，易于变化又能打破整体造型，也能够起到烘托作品的整体风格，彰显设计作品魅力作用。可以理解为点睛之笔，是整个设计的亮点所在。

◎ 2.5.4　邻近色

　　邻近色是在色相环内相隔90°左右的两种颜色。邻近的两种颜色通常是以"你中有我，我中有你"的形式而存在。邻近色的色调虽因色距较近而有变化，但很协调，因为它们都含有相同的色素。

　　如红、橙、黄以及蓝、绿、紫都属于邻近色。

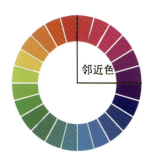

邻近色构成的特点:

在色环中两种颜色相隔 45° 左右的邻近色,其效果和谐、柔和,避免了同类色彩的单调感,属于色相对比中的弱对比。

邻近色的色组方案:

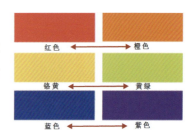

这是一幅以文字为主的海报体设计作品。主体文字采用青绿色为主色,搭配邻近色黄绿色为副标题文字,整体画面给人一种清新、淡雅的感觉。因为黄绿色和青绿色是互为协调色的关系,再加上新颖的版面设计,整体画面既协调统一,又不失亮眼。

- RGB=54,192,175 CMYK=69,1,42,0
- RGB=161,255,57 CMYK=42,0,86,0
- RGB=8,8,8 CMYK=90,85,85,76

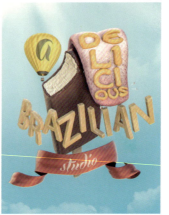

2.5.5 对比色

对比色是指在色相环上任一直径两端相对的颜色（含其邻近色），采用对比色是赋予色彩表现力的方式之一。

当两种不同的色彩处于色相环相隔120°、小于150°的范围时，属于对比色关系，如红与黄绿、红与蓝绿、橙与紫、黄与蓝等色组。

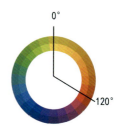

对比色构成的特点：

在色相环中两种颜色相隔120°~150°为对比色。对比色给人一种强烈、明快、醒目的视觉感受，具有较强的冲击力，但容易引起视觉疲劳和精神亢奋。

对比色的色组方案：

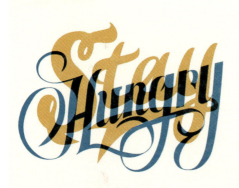

这是一款创意字体设计作品。将橙黄色文字与蓝色文字相互叠加摆放，这两种颜色互为对比关系，且这两种颜色产生的对比效果突出了画面重心，给人一种时尚、饱满的视觉感受。

- RGB=238,175,54 CMYK=10,38,82,0
- RGB=55,138,172 CMYK=77,38,27,0
- RGB=44,45,50 CMYK=82,77,70,48

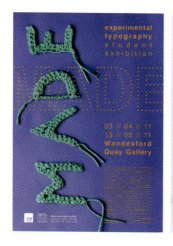

第3章 字体设计的基础色

红/橙/黄/绿/青/蓝/紫/黑、白、灰

提到文字,人们的第一反应就是说明、解说等显性属性。然而,文字还有隐性因素。文字也是一种视觉符号,将文字看作图案,就可以设计出具有层次和美感的画面。

文字作为辅助主体的重要元素具有多方面的特色,如将文字看作图形,在设计上就会有更大的发挥空间。

◆ 当文字以图案的形式出现时,设计者通常会为其设置合适的色彩,这样可以使图案形式的文字以比较突出的方式来展示所要表达的主题,从而吸引人们的注意力,达到宣传效果。

◆ 字体的色彩设计是结合生活,经过提炼、夸张创造出来的,丰富了画面的视觉效果,使设计不再单调。

◆ 图文结合的字体设计可以增强画面的整体性,是信息传达方式中最有吸引力的宣传手法。不同的字体色彩有着不同的意义。

3.1 红

◎ 3.1.1 认识红色

红色：在颜色体系中，红色是最为亮眼且极具吸引力的颜色。浅色调的红色，即粉红色，是非常轻柔、温和的颜色；深红色则常常用于表达温暖或者严肃的警告。当红色与不同的色彩搭配在一起时，由于色相明度作用会使色彩的效果产生变化。

当一种浅红色与另一种深颜色混合在一起时，浅红色会显得更浅，深红色会显得更深。明度也同样如此。

色彩情感：直观、大方、醒目、明朗、热情、火焰、对抗、怒火、危险等。

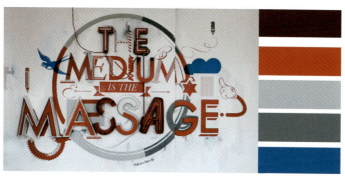

洋红 RGB=207,0,112 CMYK=24,98,29,0	胭脂红 RGB=215,0,64 CMYK=19,100,69,0	玫瑰红 RGB=230,28,100 CMYK=11,94,40,0	朱红 RGB=233,71,41 CMYK=9,85,86,0
鲜红 RGB=216,0,15 CMYK=19,100,100,0	山茶红 RGB=220,91,111 CMYK=17,77,43,0	浅玫瑰红 RGB=238,134,154 CMYK=8,60,24,0	火鹤红 RGB=245,178,178 CMYK=4,41,22,0
鲑红 RGB=242,155,135 CMYK=5,51,41,0	壳黄红 RGB=248,198,181 CMYK=3,31,26,0	浅粉红 RGB=252,229,223 CMYK=1,15,11,0	勃艮第酒红 RGB=102,25,45 CMYK=56,98,75,37
威尼斯红 RGB=200,8,21 CMYK=28,100,100,0	宝石红 RGB=200,8,82 CMYK=28,100,54,0	灰玫红 RGB=194,115,127 CMYK=30,65,39,0	优品紫红 RGB=225,152,192 CMYK=14,51,5,0

◎3.1.2 洋红 & 胭脂红

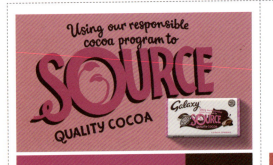

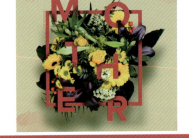

① 这是一款零食包装设计作品。
② 该设计采用结合主题型的设计方式,将文字与草叶图形相结合,形成生动、有趣的文字造型。
③ 洋红色展现出愉快、绚丽的特点,为包装增添鲜明、醒目的色彩效果,使其更加吸睛。

① 这是一幅创意文字海报设计作品。
② 该海报文字采用错落有致的方式进行排版,与多种花卉交错,文字与图像间形成互动,具有较强的视觉吸引力。
③ 胭脂红色与黄色的花卉形成暖色调搭配,使整个画面呈现出明媚、热情、鲜活的视觉效果。

◎3.1.3 玫瑰红 & 朱红

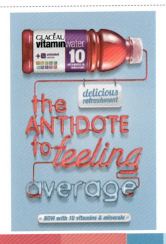

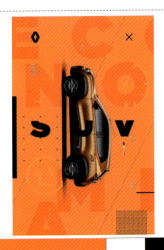

① 这是一款维他命水的创意海报设计作品。
② 该作品的主体文字以玻璃管结合维他命水的方式构建出立体风格。
③ 玫瑰红的立体文字搭配淡蓝色背景,增强了整体的协调感,避免了艳丽色彩带给人的不适感。
④ 玫瑰红给人一种舒适、柔美的视觉印象。

① 这是一款汽车的创意广告设计作品。
② 画面中朱红色的字母与橙色背景形成邻近色搭配,整个画面呈醒目的橙色调,给人以热情洋溢的视觉感受。
③ 朱红色在视觉上呈现出醒目、亮眼、华丽的效果。

◎ 3.1.4　鲜红 & 山茶红

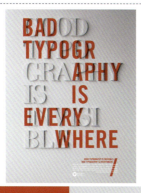

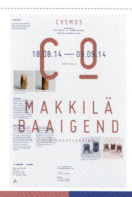

① 这是一款创意字体设计作品。
② 鲜红色的字体与灰色字体相结合，画面简约明了，字体工整且文字前后的摆放具有画面层次感。
③ 鲜红色是作品中最亮丽的色彩，与其他颜色搭配时色块边缘非常清晰。鲜红色给人一种激情、热烈的视觉感受。

① 这是一幅以文字为主的创意字体设计作品。
② 该画面的主体文字采用山茶红为主色调，加以蓝色的副标题文字做点缀，调节了画面的空间感和层次感，从而产生时尚、清新的视觉效果。
③ 山茶色适合于柔美、简约的设计，不适用于热闹、张扬的设计。

◎ 3.1.5　浅玫瑰红 & 火鹤红

① 这是一款花卉艺术字体创意设计作品。
② 该作品将文字与花卉相结合，创意十足，而文字与花卉之间具有空间层次感，整体画面展现出优雅、浪漫的视觉效果。
③ 浅玫瑰色是象征浪漫爱情的色彩，大多用于表达浪漫主题，突出温馨、典雅的情致。

① 这是一幅数码相机的演变设计表。
② 画面中采用火鹤红为主体文字的色彩基调，搭配橘色详情文字和薄荷绿指示图标，制造出娇柔、淡雅的视觉效果。工整的字体也使整个画面显得轻松、自然。
③ 火鹤红是红色系中明度较高的粉色，给人一种温馨、柔和的视觉感受。

◎ 3.1.6 鲑红 & 壳黄红

① 这是一幅文字招贴海报设计作品。
② 该作品的主体文字以鲑红色为主色调，再配以深蓝色的副标题做点缀，画面丰富且具有空间感。
③ 鲑红色是一种纯度较低的红色，会给人一种深沉、厚实的视觉感受。

① 这是一幅清新风格的文字排版设计作品。
② 手写体文字展现出随性且富有个性的风格，具有较强的视觉表现力。
③ 壳黄红色明度较高，给人一种高雅、优美的视觉感受。

◎ 3.1.7 浅粉红 & 勃艮第酒红

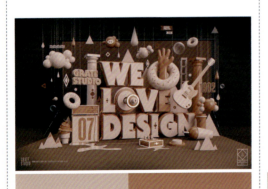

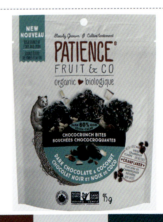

① 这是一款创意立体文字设计作品。
② 画面中的文字用浅粉色作为基调，再搭配深鲑红作为文字的立体边缘而构成。加上乐器、云彩等元素，整体画面显得柔和、优美。
③ 浅粉红色给人一种温馨、纯净的视觉感受，是一种浪漫的色彩，充满少女气息。

① 这是一款巧克力口味的零食包装设计作品。
② 包装采用产品实物与手绘图案结合的方式，能够增强包装的视觉吸引力；手绘卡通风格的文字使其更具趣味性，给人以可爱、活泼的感觉。
③ 主题文字采用勃艮第酒红为主色，与产品形成呼应，使包装图案深沉而又不失可爱。

◎ 3.1.8　威尼斯红 & 宝石红

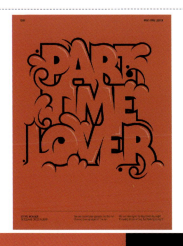

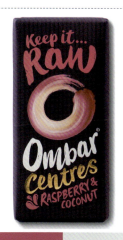

① 这是一幅以文字为主的创意海报设计作品。
② 画面中文字颜色虽然与背景色相同，都是威尼斯红，但文字以黑色描边的方式与背景相隔离，从而产生了一定的空间感。
③ 文字外形卡通感十足，搭配亮丽的威尼斯红，呈现一种经典又美观的画面效果。

① 这是一款巧克力的包装设计作品。
② 包装以紫色作为背景，色彩明度较低，使宝石红色文字更加醒目、突出、亮丽。
③ 文字采用宝石红色、金色与白色等色彩进行设计，形成华丽、明亮的色彩搭配，具有较强的视觉吸引力，引人注目。

◎ 3.1.9　灰玫红 & 优品紫红

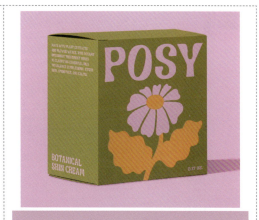

① 这是一幅母亲节文字海报设计作品。
② 海报中文字颜色为灰玫红色，这种颜色纯度与明度较低，具有含蓄、内敛的美感，令人联想到无声的母爱。
③ 灰玫红色给人一种典雅、温柔的视觉感受。

① 这是一个美妆产品的包装盒设计作品。
② 该包装盒中主题文字采用优品紫红为主色，搭配橙色的图形，给人新颖、明快的感觉。
③ 优品紫红介于红色与紫色之间，是一种新颖、时尚的色彩。

3.2 橙

◎ 3.2.1 认识橙色

橙色： 橙色是颜色系中最温暖的颜色，给人一种亮丽、明快的视觉感受。在表达明快的文字主题设计时，选用橙色调会增加人们的好感度，也极具吸引力。运用在字体设计中，橙色可以让文字更加亮丽，并得到更充分的展现。

色彩情感： 健康、兴奋、乐天、温暖、甜腻、辉煌、稳重、危险、消沉、烦闷、颓废、悲伤等。

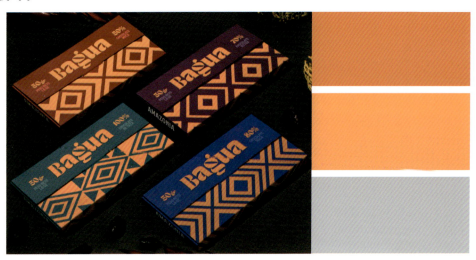

橘色 RGB=238,115,0 CMYK=7,68,97,0	柿子橙 RGB=237,108,61 CMYK=7,71,75,0	橙色 RGB=235,85,32 CMYK=8,80,90,0	阳橙 RGB=242,141,0 CMYK=6,56,94,0
橘红 RGB=235,97,3 CMYK=9,75,98,0	热带橙 RGB=242,142,56 CMYK=6,56,80,0	橙黄 RGB=255,165,1 CMYK=0,46,91,0	杏黄 RGB=229,169,107 CMYK=14,41,60,0
米色 RGB=228,204,169 CMYK=14,23,36,0	驼色 RGB=181,133,84 CMYK=37,53,71,0	琥珀色 RGB=203,106,37 CMYK=26,69,93,0	咖啡 RGB=106,75,32 CMYK=59,69,98,28
蜂蜜色 RGB= 250,194,112 CMYK=4,31,60,0	沙棕色 RGB=244,164,96 CMYK=5,46,64,0	巧克力色 RGB=85,37,0 CMYK=60,84,100,49	重褐色 RGB= 139,69,19 CMYK=49,79,100,18

◎ 3.2.2 橘色 & 柿子橙

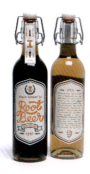

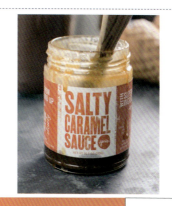

① 这是一款啤酒外包装的品牌创意设计。
② 该啤酒外包装上的主体文字采用橘色为主色，字体随意、自然，营造出一种自然洒脱之感。
③ 搭配不同纯度的橘色副标题文字，不仅使包装外观不再单一，而且增加了画面的空间感和透气感，从而产生温暖、内敛的视觉效果。

① 这是一款果酱的外包装设计。
② 包装中主体文字以柿子橙为主色调，而且字体规整、端正，营造出一种甜蜜、温暖之感。
③ 柿子橙是一种温和的橙色，让人感觉舒服，同时又非常醒目。

◎ 3.2.3 橙色 & 阳橙

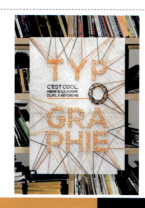

① 这是一款饮料的包装设计。
② 主体文字采用橙色作为主色，米色作为辅助文字色彩，搭配暖色调的图案设计，给人一种温暖、明快的视觉感受。
③ 橙色作为暖色调色彩，给人以热情、积极、活跃的感觉。

① 这是一款创意文字设计作品。
② 该作品的文字是以手工制作而成，充满设计感。
③ 采用大面积阳橙色和少许红色、黑色的毛线与钉子相结合，制作出工整的字体，该字体与背景之间产生强烈的空间感。
④ 阳橙色给人以柔和、温暖的感受。

◎ 3.2.4 橘红 & 热带橙

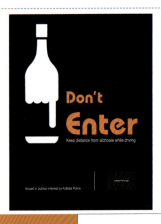 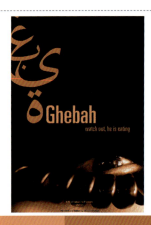

① 这是关于提示文字的创意设计作品。
② 画面中指示文字采用橘红色，该色调的应用具有亮眼、吸引人注意力的作用，且该字体工整、灵活。
③ 橘红色文字搭配白色图标，整体画面具有协调、统一的吸引力，并且展现出其品牌的形象。

① 该作品中主体文字采用热带橙色为主色，主体文字字体工整，而搭配不同纯度的橘红色作为副标题的文字色调，使整体文字产生了前后距离感，从而抓住人们的眼球。
② 热带橙的纯度稍低，但明度很高，给人温暖、欢乐的感觉，是一种明亮、热情的色彩。

◎ 3.2.5 橙黄 & 杏黄

① 这是一款零食的包装设计作品。
② 包装采用橙黄色作为文字主色，搭配白色的说明性文字，两种色彩的明度较高，使包装具有较强的视觉吸引力。
③ 橙黄色偏向于黄色，用于食品包装可以较好地刺激眼球与味蕾。

① 这是一幅创意字体海报设计作品。
② 该海报中的字体是纯手工制作的，文字材质选用中隔纸与毛线相结合而成。
③ 杏黄色文字作为主体，创意新颖，画面十分和谐，给人以低调的奢华之感。

◎ 3.2.6　米色 & 驼色

① 这是一款威化饼干的创意广告设计作品。
② 画面中产品与咖啡豆、咖啡杯等放在一起，直观鲜明地体现出产品的口味。
③ 广告以米色作为主色，米色的明度高、纯度低，给人一种自然、温馨的感觉，还会使人产生口感较为香醇的联想。

① 这是一款糖果的包装设计作品。
② 将文字作为包装设计的主体内容，使信息得到充分传递，便于消费者了解产品。
③ 驼色与米色的搭配，形成中纯度的暖色调搭配，使包装呈现出柔和、自然的视觉效果，更具亲和力。

◎ 3.2.7　琥珀色 & 咖啡

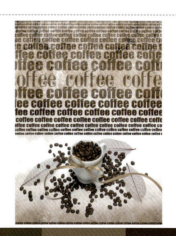

① 这是一幅创意字体版式设计作品。
② 琥珀色的正文搭配紫红色的副标题文字，二者色调产生对比关系，具有和谐的美感，字体端正、规整。
③ 琥珀色是介于黄色和咖啡色之间的色调，给人一种稳重、透彻的感觉。

① 这是一幅咖啡的创意海报设计作品。
② 端正的咖啡色文字对于整体画面起到稳定视觉的作用，配合散落的咖啡豆，给人一种温暖的视觉感受。
③ 咖啡色由于重量感较强，多数情况下能起到稳定视觉的作用。

◎ 3.2.8　蜂蜜色 & 沙棕色

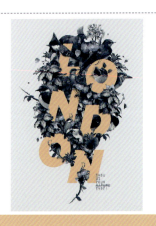

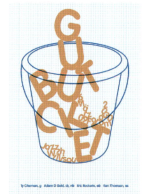

① 这是一幅花卉艺术字体创意设计作品。
② 该作品将蜂蜜色文字与灰色调花卉相结合，创意感十足。
③ 画面中文字和背景色对比强烈，体现出优雅、温暖的设计风格。
④ 蜂蜜色是明度较低的橙色，给人一种温暖、亲近的视觉感受。

① 这是一幅爵士乐海报设计作品。
② 海报中将沙棕色文字散落在"桶"中，创意感十足。画面简约大方，给人一种自在、轻松的视觉感受。
③ 沙棕色纯度和明度较低，其橙色的一些特性在沙棕色上展现得不明显，色彩极具厚重感。

◎ 3.2.9　巧克力色 & 重褐色

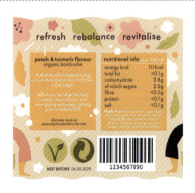

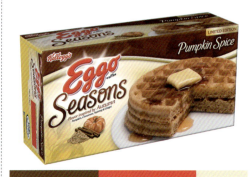

① 这是一款茶饮料的包装说明部分设计。
② 使用巧克力色与白色作为说明文字的色彩搭配，与底部矩形色彩形成层次对比，使文字内容更加醒目、突出。
③ 巧克力色色彩深沉、严肃，给人一种沉稳、安全的视觉印象，作为文字主色使用，可以增强文字内容的说服力。

① 这是一款香料的包装盒设计。
② 文字采用红色与重褐色作为主要色彩进行搭配，与包装盒主色调形成统一、和谐的效果。
③ 重褐色与红色形成明暗对比与邻近色搭配，带来香醇、美味的视觉感受。

3.3 黄

◎ 3.3.1 认识黄色

黄色：黄色是极其明亮的颜色，散发着活泼开朗、幸福喜悦的气息，具有很强的扩张感，在字体设计中使用率极高。鲜亮的黄色给人温暖之感，在设计中容易脱颖而出，吸引人们的注意力。

色彩情感：快乐、开朗、年轻、活力、阳光、明亮、尊贵、廉价、吵闹等。

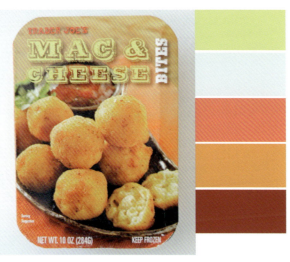

黄 RGB=255,255,0 CMYK=10,0,83,0	铬黄 RGB=253,208,0 CMYK=6,23,89,0	金 RGB=255,215,0 CMYK=5,19,88,0	香蕉黄 RGB=255,235,85 CMYK=6,8,72,0
鲜黄 RGB=255,234,0 CMYK=7,7,87,0	月光黄 RGB=255,244,99 CMYK=7,2,68,0	柠檬黄 RGB=240,255,0 CMYK=17,0,84,0	万寿菊黄 RGB=247,171,0 CMYK=5,42,92,0
香槟黄 RGB=255,248,177 CMYK=4,3,40,0	奶黄 RGB=255,234,180 CMYK=2,11,35,0	土著黄 RGB=186,168,52 CMYK=36,33,89,0	黄褐 RGB=196,143,0 CMYK=31,48,100,0
卡其黄 RGB=176,136,39 CMYK=40,50,96,0	含羞草黄 RGB=237,212,67 CMYK=14,18,79,0	芥末黄 RGB=214,197,96 CMYK=23,22,70,0	灰菊色 RGB=227,220,161 CMYK=16,12,44,0

3.3.2 黄 & 铬黄

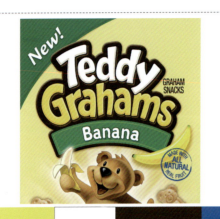

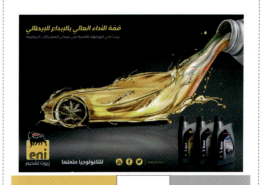

1. 这是一款零食的包装设计作品。
2. 包装采用文字与图像结合的手法制作。黄色的文字与浅黄色背景形成和谐、统一的视觉效果，包装给人以明快、温馨、美味的视觉感受。
3. 深褐色的轮廓使文字更加醒目、突出，能够吸引观者注意。

1. 这是一则汽油广告设计作品。
2. 画面中主体为汽油变化组合成的汽车图像，与铬黄色文字相呼应，呈现出华丽、高端、富丽的视觉效果，凸显出产品的高端与品质。
3. 铬黄色具有贵金属的质感，是一种鲜明、抢眼的色彩。

3.3.3 金 & 香蕉黄

1. 这是一幅创意字体设计作品。
2. 该画面中字体设计成卡通风格的样式，加上金色的色调，给人一种活泼、亮丽的视觉感受。
3. 搭配普鲁士蓝的背景，为主体文字起到了很好的衬托作用。
4. 金色给人以明快、充满活力的视觉感受。

1. 这是一款零食的包装设计作品。
2. 该包装中数字"48"形体较大，采用香蕉黄色，视觉性较强，具有较强的视觉吸引力。
3. 琥珀色与万寿菊黄色的说明性文字与背景色形成明暗对比，可读性较强。

◎3.3.4　鲜黄＆月光黄

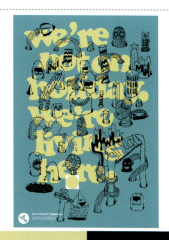

① 这是一款饼干的包装罐设计作品。
② 该包装标签采用卡通风格的图案作为背景，丰富、绚丽的色彩打造出鲜活、明媚的视觉效果，易获得观者注意。
③ 鲜黄色与白色作为文字色彩，给人一种鲜活、亮眼的视觉感受。

① 这是一幅创意字体海报设计作品。
② 画面中主体文字采用卡通风格的字体设计方式，月光黄为文字主色调，极具吸引力。
③ 月光黄文字搭配黑色漫画作为点缀，给人一种轻松、明快的感觉。

◎3.3.5　柠檬黄＆万寿菊黄

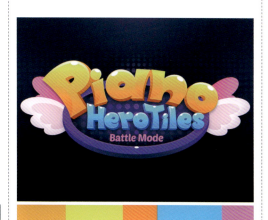

① 这是一幅动作电影宣传海报设计作品。
② 画面中主体文字采用柠檬黄为主色调，搭配重铬绿的色调作为点缀，而文字样式运用裂开的地面作为字面浮雕，整体营造出神秘、亮眼的氛围。
③ 柠檬黄偏绿，给人一种鲜活的感觉。

① 这是一款游戏内的卡通字体设计作品。
② 圆润、膨胀的字体轮廓呈现出生动、有趣、俏皮的视觉效果，充满童趣感。
③ 字母采用万寿菊黄、黄色、天蓝色与粉色等纯度较高的色彩，形成较强的冷暖对比，带来极强的视觉刺激。

◎ 3.3.6 香槟黄 & 奶黄

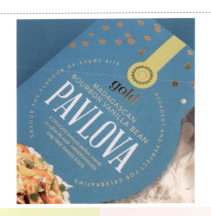

1. 这是一款食物的包装标签设计作品。
2. 青色标签上白色及香槟黄色文字与底色形成冷暖对比，使文字内容具有较强的可读性与辨识性。
3. 纤细修长的字体给人以端正、工整的视觉感受，体现出严谨、安全的产品内涵。

1. 这是一幅关于奶酪节的宣传海报设计作品。
2. 画面中将奶酪制作成立体文字的样式，让人不禁想起棉花糖、奶油等甜品，甜蜜感十足。
3. 奶黄色的奶酪文字字体工整，字面有些许小孔，更加展现了奶酪文字的真实感，亲和力十足。

◎ 3.3.7 土著黄 & 黄褐

1. 这是一幅剧情电影的宣传海报设计作品。
2. 该海报主体采用土著黄作为主体文字的色调，加上浓重的深色背景，烘托出该片神秘的主题。
3. 加上青色光芒点缀于文字之上，给人一种黑暗之中重见希望的视觉感受。

1. 这是一款创意字体设计作品。
2. 画面中采用黄褐色为文字主色调，加上深橄榄绿为文字阴影，使色调之间产生对比关系，凸显出文字的立体效果，给人以恬静、稳重的感觉。
3. 搭配深色背景，使作品整体更为稳定和更具空间感。

◎ 3.3.8 卡其黄 & 含羞草黄

① 该作品中的画面采用卡其黄作为主体文字的色调，具有和谐自然的效果，而且生动的文字形象也使画面十分有趣。
② 字体采用与人物统一的卡通形象，具有和谐性。整个画面简约、和谐，极具亲近感。

① 这是一幅创意海报设计作品。
② 画面中含羞草黄色的文字与人物相结合，使画面极具空间层次感。字体工整，文案简单明了。
③ 主体文字搭配安静的淡蓝色背景，使文字更为突出，且整体效果具有亮眼而不刺眼的画面感。

◎ 3.3.9 芥末黄 & 灰菊色

① 这是一款薯片的包装设计作品。
② 包装上手表的图形与文字的说明体现出食物的美味与吸引力，给人一种有趣、鲜活的视觉感受。
③ 芥末黄色的文字与金色的包装袋相呼应，给人一种统一、和谐的视觉感受。

① 这是一幅创意字体海报设计作品。
② 画面中文字采用浅灰菊色为主色调，搭配灰菊色作为文字阴影，立体感十足。整体文字给人一种直观、明朗的视觉感受。
③ 主体文字采用富有个性的设计风格，并将文字摆放在画面中心，极具韵味且充满时尚气息。

3.4 绿

◎ 3.4.1 认识绿色

绿色： 绿色是一种表现和平且极具生命力的色彩，绿色可以融合多种色调，形成鲜活且富有生机的颜色。

在字体设计中，我们对于绿色的使用要恰到好处，否则过多的绿色不但可使作品失去生气，同时也会压抑人的视觉神经。

色彩情感： 春季、环保、希望、自然、新颖、庸俗、俗气、沉闷、古旧。

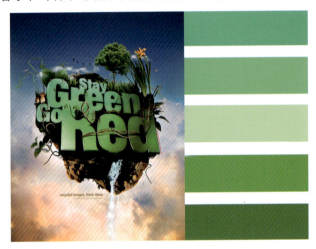

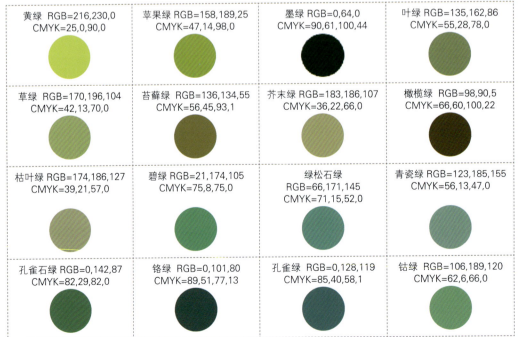

黄绿 RGB=216,230,0 CMYK=25,0,90,0
苹果绿 RGB=158,189,25 CMYK=47,14,98,0
墨绿 RGB=0,64,0 CMYK=90,61,100,44
叶绿 RGB=135,162,86 CMYK=55,28,78,0

草绿 RGB=170,196,104 CMYK=42,13,70,0
苔藓绿 RGB=136,134,55 CMYK=56,45,93,1
芥末绿 RGB=183,186,107 CMYK=36,22,66,0
橄榄绿 RGB=98,90,5 CMYK=66,60,100,22

枯叶绿 RGB=174,186,127 CMYK=39,21,57,0
碧绿 RGB=21,174,105 CMYK=75,8,75,0
绿松石绿 RGB=66,171,145 CMYK=71,15,52,0
青瓷绿 RGB=123,185,155 CMYK=56,13,47,0

孔雀石绿 RGB=0,142,87 CMYK=82,29,82,0
铬绿 RGB=0,101,80 CMYK=89,51,77,13
孔雀绿 RGB=0,128,119 CMYK=85,40,58,1
钴绿 RGB=106,189,120 CMYK=62,6,66,0

◎ 3.4.2 黄绿 & 苹果绿

① 这是一幅创意海报设计作品。
② 画面中的主体文字采用黄绿色为主色调，加以绿松石绿色为文字描边，且运用拱形的变形方式将文字变形。
③ 搭配以文字为中心的发散式光芒作为点缀，营造出充满生机和朝气的氛围。

① 这是一款休闲零食的包装设计作品。
② 包装采用黑板的形式展现食品信息与实物，营造出复古、朴实之感；低明度的色彩搭配使包装更显深沉，可以增强消费者对其的信赖度。
③ 苹果绿色作为文字主色，与包装袋色彩相衬，给人一种清新、自然的视觉感受。

◎ 3.4.3 墨绿 & 叶绿

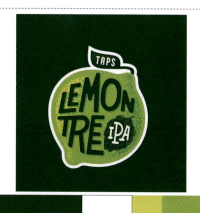

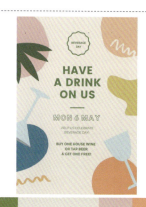

① 这是一个品牌标志设计作品。
② 标志采用柠檬形状作为底图，结合黄绿色与黄色的使用，令人联想到酸涩的柠檬气息，给人带来自然、鲜活、清新的视觉感受。
③ 墨绿色文字与白色文字在轮廓的约束下呈现出不同高度的变化，带来多变、充满活力的视觉效果。

① 这是一幅创意图形海报设计作品。
② 画面中文字位于版面中心位置，对称式的排版方式使其呈现出均衡、稳定的视觉效果，便于观者阅读。
③ 叶绿色文字与边缘处的树叶图形相呼应，使画面洋溢着自然的气息。
④ 黄色、粉橘色与青色等色块的搭配使画面更显活泼、明快，为观者带来好心情。

◎ 3.4.4　草绿 & 苔藓绿

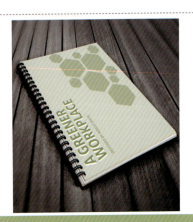

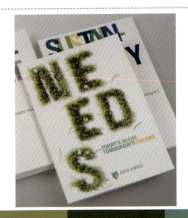

① 这是一款日历封面的设计作品。
② 在该日历封面上的草绿色文字规整地摆放在左上角，简洁的画面给人一种舒适、自然的视觉感受。
③ 草绿色是具有生命力的颜色，象征着蓬勃生机，也给人以沉稳、知性的印象。

① 这是一款银行的品牌形象设计作品。
② 该封面上的主体文字是由新鲜的花草制作而成的，而整体文字采用苔藓绿色系色调，营造出一种自然、低调的氛围。
③ 整个画面构图简洁，给人一种稳重、生机勃勃的视觉感受。

◎ 3.4.5　芥末绿 & 橄榄绿

① 这是一款食品包装设计作品。
② 文字采用芥末绿与叶绿色进行搭配，形成渐变效果，给人一种富含生命力的视觉感受，使整体包装呈现出自然、清新的视觉效果。
③ 红色的番茄图案作为点缀，与绿色调的文字形成强烈的互补色对比，可以增强包装的视觉吸引力。

① 这是一幅创意字体设计作品。
② 整体文字色调采用橄榄绿与灰色穿插的方式排列，二者色彩相呼应，使整体画面更具空间层次感。
③ 文字运用了欧美风格的字体方式设计，意在营造一种低调、复古之感。

◎ 3.4.6 枯叶绿 & 碧绿

① 这是一幅文字创意排版海报设计作品。
② 该海报中以枯叶绿色与琥珀色进行搭配，使主题文字与其他文字形成鲜明对比，增强了画面的视觉吸引力。
③ 低纯度的色彩搭配使整个画面呈现出自然、柔和的视觉效果，给人以温馨、亲切之感。

① 这是一幅创意字体版式设计作品。
② 将字体设计成折叠的样式，创意感十足且画面更有层次感。
③ 碧绿色系的渐变式文字色调，给人以纯真、天然的感受，让人感受到文字的生机感。

◎ 3.4.7 绿松石绿 & 青瓷绿

① 这是一幅创意字体版式设计作品。
② 版面简洁明了，字体排列工整，文字主题鲜明。
③ 以绿松石绿色作为文字的主色调，搭配亮灰色背景，二者色调组合较为醒目，整体画面呈现出一种轻快之感。

① 这是一幅以文字为主题的字体设计作品。
② 青瓷绿色系的渐变文字与植物元素相结合，创意感十足，且文字以倾斜的方式摆放，独具特色。
③ 以青瓷绿为主色的文字，搭配灰黑色背景，使整个画面更为自然、清新。

◉ 3.4.8　孔雀石绿 & 铬绿

① 这是一幅海报封面设计作品。
② 画面中以鸡尾酒酒杯图形作为海报主体，粉色、黄色、深黄色、红色等暖色调色彩的搭配打造出温馨、亲切之感。
③ 孔雀石绿色彩纯度较高，给人一种沉稳、大气、饱满的视觉感受。

① 这是一本美食鉴赏家自传图书的封面设计作品。
② 画面以酒瓶图形作为主体，突出作品主题，给人以直观、鲜明的感受。
③ 文字采用铬绿色、绿色、米色、砖红色与黑色等不同色彩进行设计，形成层次分明的效果，便于读者阅读。

◉ 3.4.9　孔雀绿 & 钴绿

① 这是一幅以文字为主体的创意海报设计作品。
② 以孔雀绿为文字主色调，因明度适中，所以整体文字较为别致、高雅。
③ 孔雀绿的文字采用黑色的背景，整体色调十分浓郁，为文字营造出立体感。
④ 搭配少量的白色副标题，为画面增添了一丝跳跃感。

① 这是一幅以文字为主体的创意海报设计作品。
② 对角线型的构图方式使螺旋线图形更具动感，活跃了整体画面，给人鲜活、律动的感觉。
③ 文字采用钴绿色与白色进行设计，在黑色背景的衬托下较为明亮、醒目，具有较强的可读性。

3.5 青

◉ 3.5.1 认识青色

青色：青色即偏蓝的绿色或偏绿的蓝色，是介于绿色和蓝色之间的颜色。青色是一种底色，清冽而不张扬，尖锐而不圆滑。它象征着希望、亮丽、质朴和稳重。

在字体设计中，运用青色作为文字的色调时，其色调的变化能使作品展现不同的视觉效果。

色彩情感：希望、纯净、沉稳、坚强、古朴、庄重、消极、沉静、冰冷等。

青 RGB=0,255,255
CMYK=55,0,18,0

铁青 RGB=52,64,105
CMYK=89,83,44,8

深青 RGB=0,78,120
CMYK=96,74,40,3

天青色 RGB=135,196,237
CMYK=50,13,3,0

群青 RGB=0,61,153
CMYK=99,84,10,0

石青色 RGB=0,121,186
CMYK=84,48,11,0

青绿色 RGB=0,255,192
CMYK=58,0,44,0

青蓝色 RGB=40,131,176
CMYK=80,42,22,0

瓷青 RGB=175,224,224
CMYK=37,1,17,0

淡青色 RGB=225,255,255
CMYK=14,0,5,0

白青色 RGB=228,244,245
CMYK=14,1,6,0

青灰色 RGB=116,149,166
CMYK=61,36,30,0

水青色 RGB=88,195,224
CMYK=62,7,15,0

藏青 RGB=0,25,84
CMYK=100,100,59,22

清漾青 RGB=55,105,86
CMYK=81,52,72,10

浅葱色 RGB=210,239,232
CMYK=22,0,13,0

◎ 3.5.2 青 & 铁青

1. 这是一幅创意文字海报设计作品。
2. 该作品中的主体字母采用黄色、紫色与绿色等纯度较高的色彩进行搭配，形成绚丽、鲜艳的视觉效果，具有较强的视觉冲击力，给人以明快、热情的感觉。
3. 白色的辅助性文字减轻了彩色文字的视觉刺激感，使画面更加和谐。

1. 这是一款花卉艺术字体创意设计作品。
2. 该作品将文字与花卉相结合，且将花卉穿插在文字之间，为整体画面增添了空间感。
3. 铁青色是明度比较低的颜色，给人一种稳重、冷静的感觉。

◎ 3.5.3 深青 & 天青色

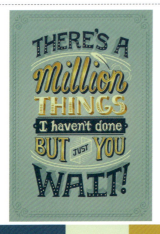

1. 这是一款艺术手写字体设计作品。
2. 整体画面采用重心型构图，简洁，深青色与金色的对比搭配使文字具有较强的吸引力，带来复古、优雅的视觉效果。
3. 浅青色的背景使文字更加突出、鲜明，给人一种清新、自然、舒适的视觉感受。

1. 这是一款商品包装的创意设计作品。
2. 该包装封面印着一个大大的数字"7"，在其上方点缀一行黑色文字，整体设计简约、大方，给人一种清新、纯净的视觉感受。
3. 天青色文字与白色背景搭配相得益彰，画面整体配色舒适、和谐。

◎ 3.5.4　群青 & 石青色

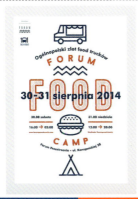

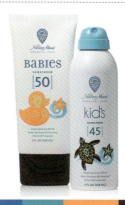

❶ 这是一幅有关食品的文字海报设计作品。
❷ 版面主体文字采用红色进行设计，搭配群青色说明性文字，形成较强的色彩冷暖对比，视觉冲击力较强。
❸ 群青色具有蓝色的深邃、沉稳，给人以严肃、庄重、正式的视觉感受，增强了文字的可信度。

❶ 这是一款儿童防晒霜的包装设计作品。
❷ 利用卡通动物形象增强包装趣味性与视觉吸引力，以获得孩子们的喜爱。
❸ 文字以石青色为主色，海青色为辅助色，使文字主次分明，便于消费者阅读。

◎ 3.5.5　青绿色 & 青蓝色

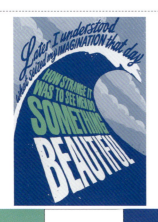

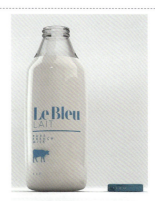

❶ 这是一幅字体版式设计作品。
❷ 画面中将文字设计成倾斜的海浪走向，极具动感。其中青绿色字体尤为突出、醒目。
❸ 青绿色字体搭配深石青色和灰白色文字，使画面产生视觉过渡的效果，且画面不再单调。
❹ 青绿色给人一种鲜亮、灵活的视觉感受。

❶ 这是一款牛奶的包装设计作品。
❷ 包装以文字为主、图形为辅，通过两者结合向消费者说明牛奶信息，给人简洁明了的感觉。
❸ 字体采用青蓝色进行设计，既具有蓝色的纯净，也带有绿色的清新，给人一种天然、健康、安全的视觉感受。

◎ 3.5.6　瓷青 & 淡青色

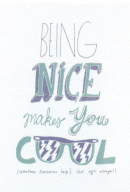

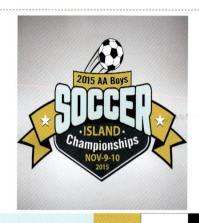

① 这是一幅文字创意海报设计作品。
② 将文字与眼镜结合，形成具有创意性的文字造型，带来个性、生动的视觉感受。
③ 清新的瓷青色作为文字主色，搭配淡紫罗兰色文字，为观者带来恬淡、轻快的感受。

① 这是一款标志设计作品。
② 画面中主体文字采用淡青色为主色，且运用由外向内挤压，加以拱起的方式将文字变形。
③ 以铬黄色、白色和黑色的文字作为点缀色，整体给人一种纯净、时尚的视觉感受。

◎ 3.5.7　白青色 & 青灰色

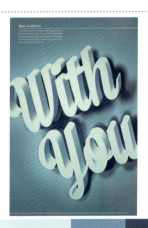

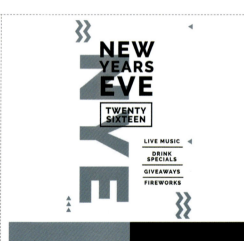

① 这是一款创意字体设计作品。
② 版面中文字采用白青色为主色调，加上不同明度、纯度的青蓝色与深青色作为文字的阴影和斜边，使文字在整体上具备了空间立体感。
③ 白青色的文字营造出清新、淡雅的画面效果。

① 这是一幅以文字为主的海报创意设计作品。
② 画面中水平方向与垂直方向的文字采用青灰色与黑色进行区分，形成不同的文字层次。
③ 曲线装饰为画面增添亮点，带来鲜活、灵动、轻快的视觉感受。

◎ 3.5.8 水青色 & 藏青

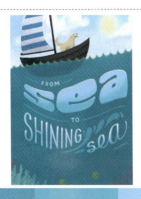

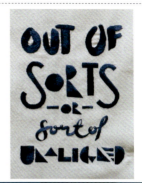

① 这是一幅充满艺术感的海报设计作品。
② 文字采用了卡通风格的字体设计而成。文字与海水相融合,再以小鱼、浪花等元素作为点缀,打造出清爽、舒适的画面效果。
③ 运用不同明度与纯度的水青色进行搭配,使作品整体呈现出统一的色调,画面整体倾向于清凉的青色,给人一种清爽、明快的视觉感受。

① 这是一幅以文字为主体的刺绣文字设计作品。
② 画面中主体文字是以藏青色丝线刺绣而成,营造出典雅、庄重的浓厚艺术氛围,整体设计颇具创意感。
③ 字体设计风格颇具个性,且文字色调明度较低,整体给人以理智、稳定的印象。

◎ 3.5.9 清漾青 & 浅葱色

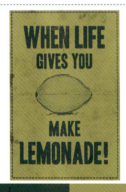

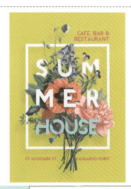

① 这是一款以文字为主体的复古海报设计作品。
② 运用清漾青色为主色绘制海报中的文字与图形,完美的做旧手法营造出复古的视觉效果。
③ 画面中文字的字体设计端正,且文字摆放规整。
④ 清漾青色是一种能体现自我的颜色,也是很有历史感的颜色。

① 这是一幅有关夏日活动的文字创意海报设计作品。
② 画面中主体文字采用浅葱色与白色进行搭配,较高的明度给人以活跃、明快的视觉感受。
③ 画面中红色的花卉与水红色的辅助文字相搭配,给人一种明朗、热情的感受。
④ 浅葱色在淡绿色中沾染些许清爽,呈现出空灵、澄净的视觉效果。

3.6 蓝

◎ 3.6.1 认识蓝色

蓝色： 蓝色是大自然的颜色，极具自然属性，也是一种较为理智、和平的颜色。这种颜色往往可令人联想到湛蓝的天空和蔚蓝的海水。

在字体设计中，蓝色系色调通常用于强调科技、效率等情感。

色彩情感： 沉静、冷淡、理智、高深、科技、沉闷、庸俗、死板、陈旧、压抑等。

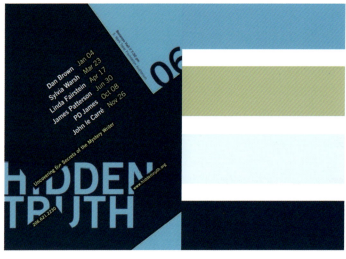

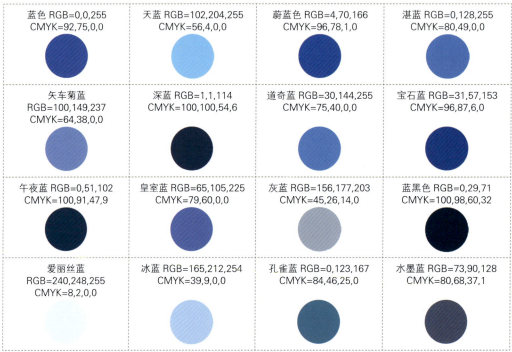

蓝色 RGB=0,0,255 CMYK=92,75,0,0	天蓝 RGB=102,204,255 CMYK=56,4,0,0	蔚蓝色 RGB=4,70,166 CMYK=96,78,1,0	湛蓝 RGB=0,128,255 CMYK=80,49,0,0
矢车菊蓝 RGB=100,149,237 CMYK=64,38,0,0	深蓝 RGB=1,1,114 CMYK=100,100,54,6	道奇蓝 RGB=30,144,255 CMYK=75,40,0,0	宝石蓝 RGB=31,57,153 CMYK=96,87,6,0
午夜蓝 RGB=0,51,102 CMYK=100,91,47,9	皇室蓝 RGB=65,105,225 CMYK=79,60,0,0	灰蓝 RGB=156,177,203 CMYK=45,26,14,0	蓝黑色 RGB=0,29,71 CMYK=100,98,60,32
爱丽丝蓝 RGB=240,248,255 CMYK=8,2,0,0	冰蓝 RGB=165,212,254 CMYK=39,9,0,0	孔雀蓝 RGB=0,123,167 CMYK=84,46,25,0	水墨蓝 RGB=73,90,128 CMYK=80,68,37,1

◎ 3.6.2 蓝色 & 天蓝色

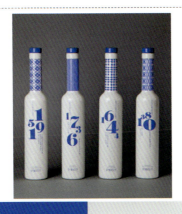

① 这是一款商品包装设计作品。
② 该商品包装整体采用蓝色为主色调，蓝色的文字与瓶颈处的图形产生强烈的视觉冲击力，十分醒目，给人以真实、时尚的感觉。
③ 主体文字搭配灰白色瓶身，中和了蓝色带来的视觉疲劳。

① 这是一幅手写字体的海报设计作品。
② 海报中的主体文字使用天蓝色进行设计，搭配矢车菊蓝、白色与粉橘色等色彩，打造出清新、纯净、明快的画面效果。
③ 海报整体使用的色彩纯度适中，蓝白的主色调使整个画面形成俏皮、活泼的风格。

◎ 3.6.3 蔚蓝色 & 湛蓝

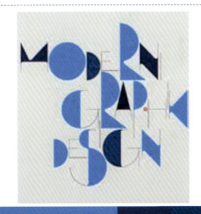

① 这是一款图书封面设计作品。
② 该封面以文字为主体，蔚蓝色系的文字搭配黄色的背景，使整个封面亮丽、简洁，且整体造型简约、创新。
③ 不同色调的文字排版，字体工整、端正，为画面增添了层次感，从而吸引观者的注意力。

① 这是一幅创意字体设计作品。
② 画面中的主体文字运用了夸张手法将不同的图形元素组合而成，给人一种极具特色且眼前一亮的视觉感受。
③ 在湛蓝色、深蓝色与午夜蓝色文字色调的相互搭配中，湛蓝色较为突出，其色彩较纯净，给人以豁达、开阔的感觉。

◎ 3.6.4 矢车菊蓝 & 深蓝

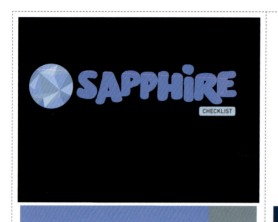

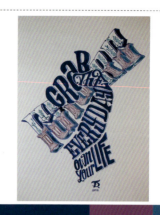

① 这是一幅企业品牌 Logo 的创意设计作品。
② 画面中矢车菊蓝色的主体文字以卡通风格设计而成，给人一种清新、亮眼的视觉感受。
③ 卡通文字加上水晶蓝的图标设计，整体画面简约却不单调。
④ 矢车菊蓝色的文字设计，具有清爽、舒适的独特质感。

① 这是一幅创意字体设计作品。
② 画面中主体文字以深蓝色为主色调，与少量的紫红色搭配，为整体画面增添了一分亮丽。
③ 将文字整体设计成"手握纸张"的形态，创意感十足，且字体随意、个性自在。
④ 深蓝色是最常见的低明度色彩之一，给人一种神秘而深邃的视觉感受。

◎ 3.6.5 道奇蓝 & 宝石蓝

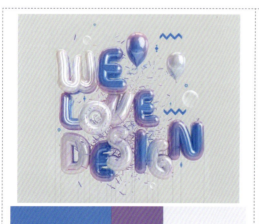

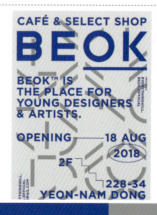

① 这是一款创意彩色字体设计作品。
② 该作品中的文字呈现出充气造型，具有较强的设计感与趣味性，搭配气球装饰，营造出欢乐、浪漫的气氛。
③ 道奇蓝色与紫色、亮灰色的搭配，给人以甜美、纯真的感觉。

① 这是一幅文字海报设计作品。
② 画面中文字作为主体元素，采用自由式的构图方式，给人以自由、轻松的感觉，形成时尚、个性的设计风格。
③ 宝石蓝色色彩纯度较高、明度较低，给人以稳重、权威的感觉。

◎ 3.6.6 午夜蓝 & 皇室蓝

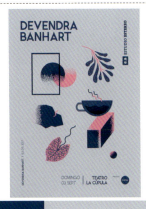

❶ 这是一幅创意排版海报设计作品。
❷ 该海报中文字与图形采用低明度的午夜蓝色作为主色，形成深邃、神秘的视觉效果。
❸ 粉色与午夜蓝色相比，色彩明度较高，活跃了整体画面的氛围，给人以活泼、灵动的感觉。

❶ 这是一幅创意字体设计作品。
❷ 该作品采用皇室蓝为文字主色，搭配靛青色作为文字的描边和侧面，而画面整体运用了长方体、圆柱体等几何元素构成文字，极具立体感、创意感。
❸ 皇室蓝色的文字饱和度较低，给人一种低调、柔和的视觉感受。

◎ 3.6.7 灰蓝 & 蓝黑色

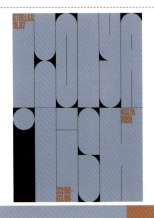

❶ 这是一幅文字创意海报设计作品。
❷ 该海报中文字进行了变形膨胀，形成圆润、饱满的造型，给人憨态可掬的感觉。
❸ 灰蓝色作为文字的主色，土红色作为辅助色，形成冷暖对比，增强了画面的视觉冲击力。

❶ 这是一幅创意手绘字体设计作品。
❷ 画面采用不同明度的蓝黑色为主体文字的色调。字体端正且整体配色舒适、和谐，作品层次丰富，给人一种科技、迷幻的视觉感受。
❸ 蓝黑色是一种万物沉寂的色彩，给人一种冷静、理智的视觉印象。

◎ 3.6.8　爱丽丝蓝 & 冰蓝

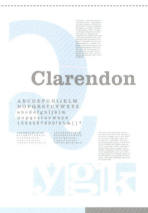

- ❶ 这是一幅字体海报创意设计作品。
- ❷ 画面中的文字采用爱丽丝蓝与中灰色进行搭配，不同的明度使文字呈现不同的视觉重量感与距离感，增强了画面的空间感与层次感。
- ❸ 爱丽丝蓝作为主色使用，色彩明度较高，给人以凉爽、干净的感觉。

- ❶ 这是一幅文字海报设计作品。
- ❷ 画面中冰蓝色与浅青色作为主体文字的色彩进行搭配，形成清新、明快、梦幻的色彩组合。
- ❸ 黑色的说明文字在白色背景的衬托下较为鲜明，具有较强的可读性。

◎ 3.6.9　孔雀蓝 & 水墨蓝

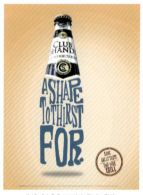
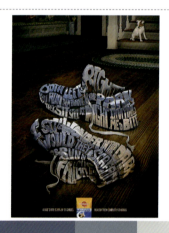

- ❶ 这是一款饮品的创意广告设计作品。
- ❷ 该作品中心的产品由孔雀蓝色的文字组合而成，再搭配沙棕色的背景，二者色彩相互对比，其文字的色调具有稳定的特性。
- ❸ 随意的字体组合成产品，很好地展现了产品，整体画面给人一种充沛的活力感。

- ❶ 这是一幅以文字为主体的创意广告设计作品。
- ❷ 将水墨蓝色与白灰色作为点缀的酷炫文字设计组合成运动鞋的样式，整体造型简约中不失动感。
- ❸ 水墨蓝纯度较低，稍微偏灰色调，给人以严谨、稳定的视觉感受。

3.7 紫

◎ 3.7.1 认识紫色

紫色：紫色在色彩世界中是蓝和红之间的色彩，象征着高贵、奢华。这种颜色颇具贵族气息，其中又夹杂着忧伤的情感。紫色还代表着权威和声望。

在字体设计中，常用紫色表现尊贵、神秘的情感。紫色系如果与浅色调的颜色搭配，会形成一种浪漫、迷幻的画面感；与深色调的颜色搭配，会形成一种沉重、经典之感。

色彩情感：神圣、时尚、亮丽、高贵、梦幻、傲气、敏锐、郁闷、冰冷、严厉等。

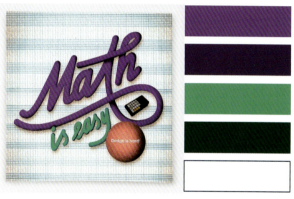

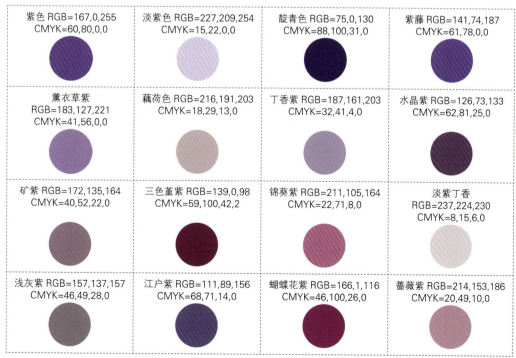

紫色 RGB=167,0,255 CMYK=60,80,0,0

淡紫色 RGB=227,209,254 CMYK=15,22,0,0

靛青色 RGB=75,0,130 CMYK=88,100,31,0

紫藤 RGB=141,74,187 CMYK=61,78,0,0

薰衣草紫 RGB=183,127,221 CMYK=41,56,0,0

藕荷色 RGB=216,191,203 CMYK=18,29,13,0

丁香紫 RGB=187,161,203 CMYK=32,41,4,0

水晶紫 RGB=126,73,133 CMYK=62,81,25,0

矿紫 RGB=172,135,164 CMYK=40,52,22,0

三色堇紫 RGB=139,0,98 CMYK=59,100,42,2

锦葵紫 RGB=211,105,164 CMYK=22,71,8,0

淡紫丁香 RGB=237,224,230 CMYK=8,15,6,0

浅灰紫 RGB=157,137,157 CMYK=46,49,28,0

江户紫 RGB=111,89,156 CMYK=68,71,14,0

蝴蝶花紫 RGB=166,1,116 CMYK=46,100,26,0

蔷薇紫 RGB=214,153,186 CMYK=20,49,10,0

◎ 3.7.2　紫色 & 淡紫色

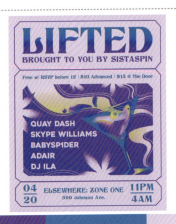

① 这是一幅活动宣传海报设计作品。
② 该海报中主题文字采用紫色与青蓝色进行搭配，形成独特的渐变效果，带来梦幻、浪漫的视觉感受。
③ 紫色作为海报的主色，使整个画面充满神秘、浪漫、优雅的格调。

① 这是一幅创意字体设计作品。
② 画面中淡紫色的文字在深色调背景的衬托下，格外突出、显眼，给人秀丽、舒适的感觉。
③ 整体采用对比色的配色方式。文字与图形以前后的构图方式，营造出一种空间距离感。

◎ 3.7.3　靛青色 & 紫藤

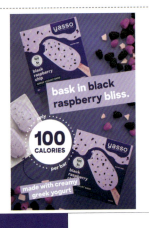 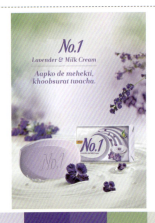

① 这是一幅谷物包装海报设计作品。
② 画面中的文字字号较大，靛青色的色彩纯度较高，使文字更加醒目、鲜明，具有较强的可读性。
③ 靛青色与蔷薇紫色的搭配，使整个画面呈现出优雅、浪漫、华丽的视觉效果。

① 这是一款香皂的平面广告设计作品。
② 文字选择倾斜的细线字体，呈现出优雅、秀丽的视觉效果。
③ 紫藤色、淡紫色与靛青色等不同明度与纯度的紫色进行搭配，色彩间相互呼应，使画面更加自然、浪漫，搭配淡绿色，营造出清新、梦幻的春日气氛。

◎ 3.7.4　薰衣草紫 & 藕荷色

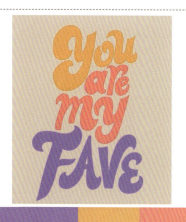

❶ 这是一款创意艺术手写字体设计作品。
❷ 手写体的字型弧度较大,给人流畅、俏皮的感觉,整体文字造型充满生动、鲜活的气息。
❸ 薰衣草紫色色彩纯度较高,给人一种优雅、浪漫的视觉感受。

❶ 这是一幅创意字体设计作品。
❷ 画面中藕荷色文字采用交叉的方式,类似于封条的形状,放置在画面中心位置,给人以清新、淡雅之感。
❸ 黑、白、灰色的背景,将几种不同的色彩元素搭配在一起,产生意想不到的效果,更加凸显藕荷色文字。

◎ 3.7.5　丁香紫 & 水晶紫

❶ 这是一幅创意文字设计作品。
❷ 画面中连体的丁香紫色个性文字,展现出欧美风格。
❸ 搭配黑色图形为背景和些许的白色小文字,起到视觉过渡的作用。其中淡淡的丁香紫色将文字的神秘、优雅展现得淋漓尽致。

❶ 这是一款冰激凌的包装设计作品。
❷ 包装以文字为主体视觉元素,采用水晶紫色与橄榄绿色进行搭配,形成对比,给人时尚、亮眼的感觉。
❸ 水晶紫色呈现出神秘、时尚的视觉效果,作为包装主体文字色彩,使整个包装更具时尚特色。

◎ 3.7.6　矿紫 & 三色堇紫

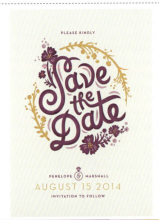

① 这是一幅文字海报设计作品。
② 画面中文字与图形采用自由式构图，通过不规则的排版方式，形成自由、个性的海报风格。
③ 矿紫色的文字与薰衣草紫色的卡通考拉形象形成同类色搭配，丰富了画面的色彩层次，给人以浪漫、梦幻的感觉。

① 这是一款花卉艺术字体创意设计作品。
② 该作品将文字与花卉相结合，以花环的形式绘制而成，且文字字体优雅、大方。整体画面展现出华丽、高贵的视觉感受。
③ 主体文字以三色堇紫为主色调，加以粉色色条绘制其文字边缘，再搭配金色的副标题文字，整体画面对比强烈，极具美感。

◎ 3.7.7　锦葵紫 & 淡紫丁香

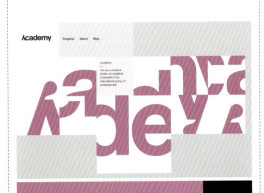
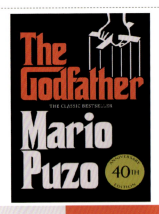

① 这是一幅文字创意设计作品。
② 画面采用锦葵紫色作为主体文字的色调，不规则的字体设计充满时尚、大气感。
③ 文字和灰色矩形的组合，使画面内容更加抽象、别致，给人一种时尚、亮丽的感觉。

① 这是一个图书封面设计作品。
② 该封面以文字为主体，淡紫丁香色文字搭配红色文字，对比强烈的色调带来视觉冲击力。
③ 文字字体采用哥特式风格设计而成，一种浓烈的古典气息扑面而来。

◎3.7.8 浅灰紫 & 江户紫

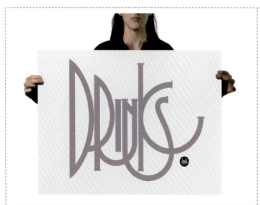

1. 这是一幅创意字体设计作品。
2. 画面中主体文字采用浅灰紫色调，而连体式的文字字体设计，给人一种随性、自由的视觉感受。
3. 浅灰色文字色彩明度较低，视觉冲动较弱，增强了整体的亲和力。

1. 这是一幅创意字体设计作品。
2. 整体画面以不同明度、纯度的紫色系色彩搭配而成，协调而不失变化。
3. 主体文字采用江户紫色为主色，配以浅紫色和丁香紫色点缀，给人低调、生动的感觉。

◎3.7.9 蝴蝶花紫 & 蔷薇紫

1. 这是一幅创意字体设计作品。
2. 画面中采用不同明度的蝴蝶花紫为文字主体色，以尖锐的造型设计出画面中的文字，更显浪漫气息，整体造型创意感十足。
3. 蝴蝶花紫色的文字明度较低，给人以低调、神秘的感觉。

1. 这是一幅创意艺术字体设计作品。
2. 画面中蔷薇紫色的文字与胭脂红色的阴影形成邻近色搭配，给人一种浪漫、雅致、绚丽的视觉感受。
3. 黑色文字的点缀增强了文字的视觉重量感，使整体画面更加沉稳、庄重。

3.8 黑、白、灰

◎ 3.8.1 认识黑、白、灰

黑色：提起黑色，首先想到的是黑夜。黑色是一种极具神秘力量的色彩。神秘的黑色，不但给人庄重崇高感，也会使人感到压抑沉重。在字体设计中，黑色可作为一种调和色，调和过于缤纷绚丽的画面，使整体更为统一。

色彩情感：绅士、奢华、夜晚、正式、恐怖、阴森、暴力、邪恶等。

白色：白色是光芒的象征，是一种正义和神圣的色彩，具有高端、纯净的意象，是使用最为广泛的颜色之一。在字体设计中，白色与任何色彩搭配使用，都较为和谐。

色彩情感：洁净、神圣、朴素、单一、和平、寒冷、空洞、葬礼、哀伤等。

灰色：灰色较白色色彩略深，较黑色色彩略浅，是一种不含色彩倾向的中性色。这种色彩可让人联想到灰蒙蒙的天气，有种暗抑的美，不比黑和白的纯粹，却也不似黑和白的单一。在心理上大多会给人以消极影响。在字体设计中，若把握得当，其效果也十分独特。

色彩情感：高雅、严谨、艺术、中庸、低调、沉默、忧郁、悲伤、沉闷、消极等。

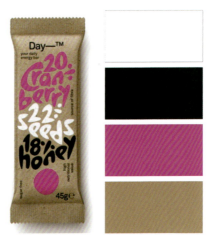

白 RGB=255,255,255　CMYK=0,0,0,0
亮灰 RGB=230,230,230　CMYK=12,9,9,0
浅灰 RGB=175,175,175　CMYK=36,29,27,0
50%灰 RGB=129,129,129　CMYK=57,48,45,0
黑灰 RGB=68,68,68　CMYK=76,70,67,30
黑 RGB=0,0,0　CMYK=93,88,89,80

◎ 3.8.2　白色 & 亮灰

① 这是一本书的封面设计作品。
② 该封面采用白色文字作为主体，树雕工艺制品作为背景，赋予画面强烈的艺术气息与视觉冲击力。
③ 灰白色作为画面主色调，结合白色文字，营造出冰冷、荒凉的气氛，具有较强的视觉感染力。

① 这是一款品牌形象的 Logo 设计作品。
② 画面中主体文字采用亮灰色为主色，搭配灰色与淡蓝色为阴影，画面简洁明了、高贵圣洁，整体文字色调具有一致性和完整性。
③ 亮灰色颜色的明度较高，给人以虚无缥缈的梦幻感。

◎ 3.8.3　浅灰 & 50% 灰

① 这是一款矿泉水的创意广告设计作品。
② 画面中的文字与水元素构成垂直对称式构图，使整个画面呈现出稳定、均衡的视觉效果。
③ 红色与浅灰色作为文字色彩进行搭配，形成主次分明的视觉效果，便于观者阅读。

① 这是一款有关咖啡的创意广告设计作品。
② 该海报以文字作为主体元素，与眼镜造型的咖啡进行组合，形成新奇、生动、有趣的视觉效果。
③ 50% 灰融合了黑色的沉稳与白色的纯净，形成内敛、和谐、朴实的风格。

◎ 3.8.4　黑灰 & 黑色

① 这是一款字体设计作品。

② 画面中文字与花卉的组合使文字与图像间形成互动，增强了视觉元素间的联系性，使整个画面更加统一、和谐。

③ 黑灰色文字色彩明度与纯度较低，给人以深沉、安静、庄重的感觉。

① 这是一幅文字排版创意设计作品。

② 画面中文字与装饰性元素的搭配营造出节日气氛，使观者一目了然，快速了解海报主题。

③ 整体画面采用黑色文字，以及浅卡其色、橄榄绿色等明度与纯度较低的色彩的背景元素，使画面呈现出朴实、自然的视觉效果。

第 4 章 字体设计的元素

标志 / 标准字 / 标准色 / 图案

文字的诞生是人类步入文明时代的象征,而在人类不断发展的历史长河中,其始终如一地散发着神奇的魅力。人们不仅观察和欣赏这个美妙的世界,还不断发展文字并加以认识和运用。人们对文字的认识过程是通过判断并将生活中直接感受到的文字印象,赋予其识别性的展示,从而形成文字的字体、字号和字体颜色,并应用于生活实践中。

文字在视觉传达的过程中,作为美术的形象元素之一,具有传达感情的功能。当人们在设计字体时,最先了解的是如何有效地运用文字。例如,什么是文字,不同文字代表什么特质,不同的字体对比会产生什么效果,字体与图像如何搭配才更吸引人注目,等等。

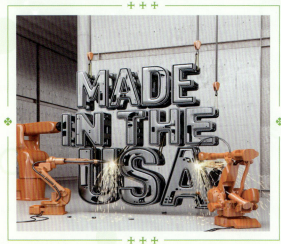

4.1 字体的基本要素

字体设计是指对文字按规律进行的设计安排。字体的基本要素包括字体、字型、字型库、字符、行距、字行长度、段间距、字距、字体分类、手写字体以及多种字体的运用等内容。

字体设计最重要的一点是与设计的主题相统一，即与其内容相一致，既不能相互干扰，也不能相互脱节，更不能破坏整体设计的完整性。

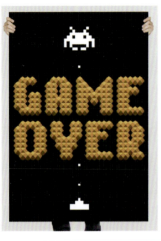

4.1.1 字体

在视觉传达中，文字作为画面的形象要素之一，具有传达感情的功能，因而它必须具有视觉上的美感，能够给人以美的感受。所以，设计出一种极具美感的字体是设计师满足人们审美需求和品位的责任。

在字体设计中，文字是由横、竖、点和圆弧等线条组合而成的形态；其中，字体是由多个线条利用结构的安排和搭配组成的。

字体设计可以通过名称识别，如 Aparajita 字体和 Vrinda 字体等。

4.1.2 字型

字体中的字型，是指书写或显示文字的不同艺术风格。它包括多种图案变化，同时必须保持字体的特征。优秀的字体设计能让人过目不忘，既起着传递信息的功效，又能达到视觉审美的目的。相反，字型设计丑陋粗俗、组合凌乱的文字，使人看后心里必然感到不愉快，视觉上也难以产生美感。

字型可以从字的笔画粗细、字体宽度、角度进行分类。粗细上的分类：细体、印刷体、加粗、加重、黑体等；宽度上的分类：瘦体、宽体；角度上的分类：斜体或倾斜。

4.1.3 字型库

字体的字型库是指一整套字母形状（包括大写字母和小写字母）、数字和标点符号，用于印刷排版。例如，明体有明体的艺术风格，宋体有宋体的艺术风格。一套结合了各个字体风格相同字型的库，称为字型库。

◉ 4.1.4 字符

字符是指字型库中单独的字母形状、数字和标点符号或字型库里的其他个体。

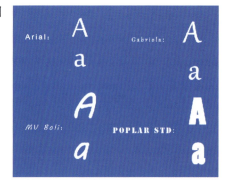

◉ 4.1.5 行距

字体设计中的每行文字之间的空白距离就是行距。行距会在视觉上产生紧密感和舒缓感。

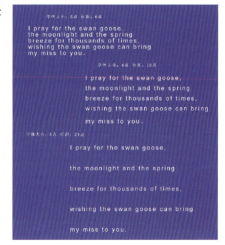

◉ 4.1.6 字行长度

字体设计中每个文字之间的水平长度就是字行，长度通常用英寸或毫米度量。

4.1.7 段间距

在字体设计中，段间距是指在文章中段与段之间输入一定的数值，以此来精确决定段与段之间的距离（由具体的数值来设定段落之间的距离）。一定的段间距可使文章段落之间有空间，读者可以轻松阅读。

4.1.8 字距

在字体设计中，字母间距是指在一篇文章中的一个单词或数字的字符间的距离，或同一行中的单词和标点符号间的距离。如果在一个单词中增大或缩小字母间距可产生不同的设计效果。

4.1.9 字体分类

字体设计可以影响人们对于文章的阅读质量，而且良好的字体设计可以使文章具备强烈的整体识别性，同时还具有传达内容信息的作用。

字体有多种分类方法，最为明显的一类是根据字体醒目程度来判断，可将其分为两类：一类是正文字体；一类是标题字体。

1. 正文字体

在字体设计中，正文字体应具有较高的清晰度，主要用于正文区域。像 Arial 字体、Kartika 字体和 Shruti 字体等都具备较为传统的文字外观，用在正文的长段落里效果很好，给人一种规整、正式的视觉感受。

2. 标题字体

在字体设计中，标题字体的主要目的是吸引人们的注意力或传递一种信息。标题字体大多数用于单个的单词或一组单词，尤其在商品广告的文字设计上，更应该注意任何一条标题、一个字体标志都有其自身的内涵，将它准确无误地传达给消费者，也就达到了文字设计的目的。像 Impact 字体、Governor 字体和 Hobo Std 字体等适用

于标题文字的字体都具备较为个性的文字外观，用在标题方面恰到好处，给人一种大气、醒目的视觉感受。

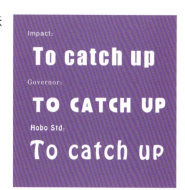

◉ 4.1.10 手写字体

在字体设计中，手写字体是一种类似于一个人的笔迹发展出来的书写形式。许多字母在末笔处都会连在一起，就是为了营造出一种手写字体的感觉。手写字体一般用装饰性文字的形式展示，如笔刷形式的字体、钢笔形式的字体和书法形式的字体等。

◉ 4.1.11 多种字体的运用

在一个需要大量文字的设计稿中，设计者一般会选用多种字体，并根据设计主题的要求，选择独具特色的多种字体进行搭配，这样有利于该设计内容建立良好的视觉形象。在设计时要避免字体之间发生冲突，这样才能创作出富有个性的设计作品，使其整体设计能唤起人们的审美愉悦感。

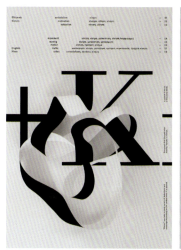
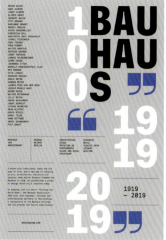

4.2 字体情感

在日常生活中，人们可以用声音、表情、手势传达情感，这种情感可以很细致，也可以很夸张。字体也一样，字体的类别、粗细都具备广泛的情感要素。文字具有实用性和传播性的特点。在字体设计过程中，通过不同的笔势和笔法来实现不同的字体塑造。不同字体会给观者带来不同的心理感受，所以说字体设计也是一种表达情感的方式。

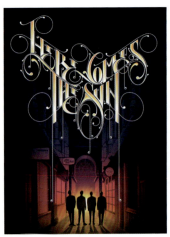
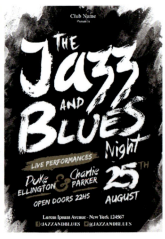
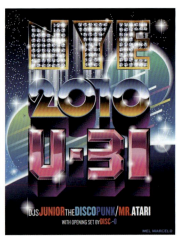

◎ 4.2.1 浮夸感

浮夸是指虚浮，不切实际。浮夸风格的字体设计就是通过夸张的表达或将想要突出的特点夸大，使人直观地看到字体的特点，从而加深印象。使该字体设计更加凸显，从而吸引人的眼球。

夸、迷幻的视觉感受。

色彩点评：画面采用蓝黑色、青色和洋红色搭配，整体配色舒适、和谐，营造出绚烂、闪烁的浮夸视觉效果。

🌈① 完美诠释聚会风格的热情炫彩气氛。

🌈② 文字的渐变色调与背景相呼应，使人犹如置身迷醉的夜生活之中，释放自我。

🌈③ 整体画面风格协调统一，浮夸感十足。

设计理念：这是一幅创意摄影作品。人物前面的主体文字采用了立体风格的字体设计而成，炫酷的字体色调给人一种浮

- RGB=1,197,237 CMYK=68,1,11,0
- RGB=22,20,165 CMYK=100,95,4,0
- RGB=228,82,157 CMYK=14,80,5,0
- RGB=219,31,55 CMYK=17,96,77,0

这是关于字体变形设计的创意文字造型设计。画面中的文字由水管等元素构成，极为醒目且富有设计感，可以给观者留下深刻印象。

这是关于出版社的广告设计，画面中人物的上半身钻进了书里，借此举动来突出读书的乐趣。画面上方的文字与书籍上的文字都采用了随意个性风格的字体设计而成，浮夸感十足。采用绿色背景与黄色文字对比的方式，起到稳定且突出黄色的书和文字的作用。

- RGB=43,432,200 CMYK=79,42,6,0
- RGB=208,51,46 CMYK=23,92,86,0
- RGB=250,251,253 CMYK=2,1,0,0
- RGB=19,19,19 CMYK=86,82,82,70

- RGB=255,172,68 CMYK=0,43,77,0
- RGB=252,242,66 CMYK=9,2,78,0
- RGB=185,121,11 CMYK=35,59,100,0
- RGB=124,191,124 CMYK=56,8,63,0

◎ 4.2.2 质朴感

质朴通常是指一种诚实、朴素、节俭的生活态度，能够体现质朴的字体一般会展现出柔和、平淡的视觉效果，而且能够体现"质朴"感觉的颜色一般为中性色。

设计理念：这是一款咖啡的创意广告设计，从画面最前方的咖啡豆到最后变成了咖啡粉环绕着咖啡杯，该过程展现出了制作咖啡的过程。标准的主体文字运用矩形框围起来，且浅色调的应用使该文字在画面中极为突出。

色彩点评：奶黄色的主体文字与杯子上咖啡色的文字形成对比关系，产生空间层次感，给人带来一种优雅、质朴、舒适的心理感受。

① 画面的整体都是同一色系，具有和谐、统一的视觉感受。

② 咖啡色的背景加上咖啡豆、咖啡粉和咖啡的修饰，增强了画面的感染力。

③ 标题文字和底层文字，与画面进行了很好的分隔，同时又十分和谐。

- RGB=245,239,200 CMYK=7,6,27,0
- RGB=32,16,7 CMYK=78,84,92,71
- RGB=108,78,45 CMYK=59,68,90,25
- RGB=148,103,49 CMYK=49,63,93,7

这是一家素食餐厅的店面橱窗设计。橱窗整体没有图案修饰且单色调的品牌Logo居中摆放，使整体更显质朴、素雅，给人以更直观的视觉感受，从侧面突出了主题。

- RGB=255,255,255 CMYK=0,0,0,0
- RGB=111,113,105 CMYK=64,54,58,3

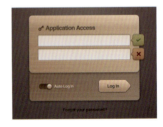

这是关于社交软件的登录界面设计。界面中的文字采用了正式风格的字体设计而成，运用同一色系的不同色调搭配，使其产生前后的空间距离感。界面中矩形框的设计增强了画面层次感。整体给人以质朴、简约的视觉感受。

- RGB=99,79,54 CMYK=63,66,83,26
- RGB=249,225,201 CMYK=3,16,22,0
- RGB=200,170,132 CMYK=27,36,50,0
- RGB=153,127,100 CMYK=48,52,62,1

4.2.3 坚硬感

坚硬具有坚实、稳定、可靠的特性，而且坚硬风格的设计多以黑、白、灰色为主基调，整体色调明度偏低，具有稳固的视觉效果。画面设计风格独特，不但能给人以深层次的心理感受，还蕴含着丰富的信息传播功能。

设计理念： 这是一幅演唱会字体海报设计，充满立体感的文字组建成的建筑物可获得一种强烈的视觉效果，灰色的字体颜色更加凸显字体的坚硬感，给人一种沉重、稳定的视觉感受。

色彩点评： 以灰色为主色调，搭配蓝色作点缀，通过强烈的色调对比，给人深沉、坚硬、牢固的感受。

❶ 蓝色的日期文字在灰色的背景中，极为显眼，恰好起到了宣传作用。

❷ 灰色调的文字组成的建筑物，增强了画面空间感，并与蓝色文字很好地融合，增强了画面的稳定性。

- RGB=154,152,163 CMYK=46,39,29,0
- RGB=73,93,117 CMYK=79,65,45,4
- RGB=0,0,0 CMYK=93,89,88,80
- RGB=137,245,245 CMYK=44,0,16,0

这是一款休闲风格的艺术字体设计作品。整个画面以木质房屋作为背景，结合木质立体文字效果，给人一种木材坚硬、原始的视觉感受，具有较强的视觉表现力。

- RGB=175,248,231 CMYK=34,0,20,0
- RGB=120,140,138 CMYK=60,40,44,0
- RGB=191,161,135 CMYK=31,39,46,0

这是一款插画创意设计作品。该作品以金色的文字加上金色系的乐器为主体，搭配深咖啡色背景，发散式的构图，创意十足。而金色的文字，给人一种坚硬、出众、脱俗的视觉感受。

- RGB=226,187,120 CMYK=16,31,57,0
- RGB=199,141,80 CMYK=28,51,73,0
- RGB=255,255,255 CMYK=0,0,0,0
- RGB=38,34,31 CMYK=80,78,79,60
- RGB=7,7,7 CMYK=90,86,86,77

◉ 4.2.4 柔软感

柔软通常是指软和、不坚硬。能够体现柔软的文字，通常其字体的力量感比较弱，给人一种柔和、温柔的感觉。

设计理念： 这是一款 3D 创意字体设计作品。文字以蜜蜂和蜂蜜的组合，让人放松所有的感官知觉，创意感十足。整体给人一种柔软、甜蜜的视觉感受。

色彩点评： 阳橙色的蜂蜜搭配黄褐色与深褐色组合的蜜蜂，画面对比鲜明，营造出甜蜜的氛围。

① 画面中的 3D 字体随意自然，丰富了整体设计。

② 画面对前后的字母做了加大加粗处理，极具夸张效果。

③ 向下流淌的蜂蜜，外形柔软、美味感十足。

- RGB=205,154,36 CMYK=26,44,92,0
- RGB=59,45,44 CMYK=73,77,74,49
- RGB=238,131,51 CMYK=7,61,82,0

这是一款 3D 创意字体设计作品。将文字与气球、拼图玩具等元素相结合，而整体色调鲜艳、明亮，给人一种柔软、童趣的视觉感受，且将儿童文具做成字体样式的创意，非常具有亲和力，极易得到大众的认可。

- RGB=253,117,152 CMYK=0,69,20,0
- RGB=146,223,121 CMYK=48,0,65,0
- RGB=0,192,209 CMYK=71,2,25,0
- RGB=173,98,190 CMYK=44,69,0,0
- RGB=63,48,27 CMYK=70,73,93,51

该作品以飞机飞行的路径形成的文字为主体。将云彩制作成文字，创意感十足。搭配蓝色天空的背景，给人以清新、柔软、自然的视觉感受。同时，红色的飞机虽然比较显眼，却没打破画面的和谐、统一。

- RGB=255,255,255 CMYK=0,0,0,0
- RGB=0,153,219 CMYK=77,30,4,0
- RGB=232,86,103 CMYK=10,79,47,0

4.2.5 兴奋感

兴奋感风格的字体设计通常采用繁多的颜色搭配和丰富的画面元素。这样的搭配会给人一种喧闹、跳跃的感受，让人目不转睛、流连忘返。

色彩点评：灰玫红色系的渐变背景搭配白色的立体文字，让画面整体更有空间感，同时传达出和谐、自然的美感。

①完美诠释了很受欢迎的快餐店热烈、兴奋的气氛。

②标志性的金色品牌 Logo 在画面中极为显眼、醒目。

③画面风格统一，兴奋感十足。

- RGB=255,255,255 CMYK=0,0,0,0
- RGB=132,105,98 CMYK=56,62,59,4
- RGB=245,206,69 CMYK=9,23,78,0
- RGB=156,71,92 CMYK=47,84,55,3

设计理念：这是一幅快餐店的宣传海报设计作品。文字的变形让画面看起来极具立体感与艺术感，使用众多人物的表情动作表达出食品很受欢迎的效果。

这是一款美食宣传广告设计作品。画面中文字采用暖色调的深红色与棕色进行搭配，与整体画面色彩一致，给人带来热情、明媚、鲜活的视觉感受。

- RGB=180,46,37 CMYK=36,95,98,3
- RGB=115,62,2 CMYK=55,78,100,29
- RGB=232,217,206 CMYK=11,17,18,0
- RGB=220,27,20 CMYK=16,97,100,0
- RGB=243,165,18 CMYK=7,44,91,0

这是一款休闲零食的包装设计。采用橙色作为包装主色，文字与包装色彩相呼应，给人温暖、美味的感觉，能够达到刺激观者视觉与味觉的效果。

- RGB=241,120,45 CMYK=5,66,84,0
- RGB=255,255,255 CMYK=0,0,0,0
- RGB=50,51,48 CMYK=79,73,74,47

◉ 4.2.6 沉静感

沉静是指性格、心情、神色等安静、镇静，不慌张。沉静感的字体设计是将字体的鲜明感降低，让字体在沉静中散发出独特的内涵魅力；整体氛围较为稳重，造型简约大方。

设计理念：这是一幅交响乐团音乐会海报。设计十分简洁大方，宝蓝色的背景突出了下方的文字，中心黑色线条形成的褶皱更是为海报增添了几分趣味性。

色彩点评：黄褐色的文字搭配宝蓝色的背景，加上黑色线条，画面对比鲜明，给人一种沉静、稳重、含蓄的感觉。

🍓 一些稍小的文字组成线条分布在海报中，起到了画龙点睛的作用。

🍓 宝蓝色背景与黄褐色文字相呼应，加上黑色线条，增强了画面空间层次感。

- RGB=186,160,83 CMYK=35,38,75,0
- RGB=0,0,0 CMYK=93,88,89,80
- RGB=30,40,113 CMYK=100,100,39,1

这是一幅创意文字排版海报设计作品。黑色与蓝色作为主色与辅助色使用，搭配字形规整的字母，给人一种庄重、严肃的视觉感受。

- RGB=2,134,243 CMYK=79,44,0,0
- RGB=255,255,255 CMYK=0,0,0,0
- RGB=1,0,16 CMYK=95,93,79,73

这是一款数码相机的广告设计。将文字放置在画面的正中间，规整的字体设计，给人一种沉静、稳重的视觉感受。采用蓝色和黄色相互搭配，对比强烈，容易引起观者的注意。

- RGB=255,224,129 CMYK=6,3,58,0
- RGB=255,255,255 CMYK=0,0,0,0
- RGB=15,14,10 CMYK=87,83,87,74
- RGB=31,42,101 CMYK=100,98,43,7

4.2.7 未来感

未来感设计是一种新兴的设计形式,未来感的文字设计无论在字体颜色还是在字体大小上,都非常追求时尚潮流。这类风格的设计,通常要明确设计的定位,只有在设计的内容和形式一致的前提下,未来感的设计才能被人们所接受。

设计理念:这是一个未来感很强的游戏界面设计。以一个机器人作为背景,搭配蓝色系的主体文字,而发着蓝光的眼睛让人觉得异常诡异,整个画面运用光线、色彩营造出一种压抑、紧张的气氛。

色彩点评:界面为低明度色彩基调,通过画面背景与前景的关系,营造出极强的空间感,这种空间感让访客有一种身临其境的感觉。

① 在低明度衬托下,画面中的两道青色光线格外突出。

② 主题文字采用科技风格的字体设计,给人一种新奇、振奋的感受,用户能够被这种气氛感染。

③ 界面中看不清人脸的人物也让画面的气氛更凝重。

- RGB=72,97,164 CMYK=79,65,13,0
- RGB=255,255,255 CMYK=0,0,0,0
- RGB=13,14,5 CMYK=87,82,91,75

这是一款游戏界面设计作品。该界面的主体文字设计采用了科技特效风格的字体,搭配极具未来感的外太空和飞行器的背景,给人一种神秘、时尚的视觉感受。从而突出游戏的类型,极具吸引力。

- RGB=19,94,161 CMYK=90,64,16,0
- RGB=255,255,255 CMYK=0,0,0,0
- RGB=68,64,35 CMYK=72,66,94,41

这是一幅奇幻风格电影的宣传海报设计作品。该海报中的主体文字设计采用科幻风格的字体,搭配运用特效的剧中人物,使整体画面极具科幻、未来感。加上和谐的色调,增添了一丝神秘感。

- RGB=165,214,219 CMYK=40,5,17,0
- RGB=255,255,255 CMYK=0,0,0,0
- RGB=30,74,103 CMYK=92,73,49,11

◉ 4.2.8 怀旧感

怀旧就是缅怀过去，怀念过去的人或事。通常指旧的事物、旧的人以及消失的岁月等。在色彩方面通常采用低饱和度的色彩。

设计理念： 这是一幅怀旧风格的书籍内页设计。画面采用分割型的布局方式，将人物和文字进行上下分割。画面中戴着深褐色帽子的男子微微一笑，给人一种成熟、内敛的视觉感受。加上特殊的字体，使整个画面充满怀旧气息。

色彩点评： 主体文字以黑色为主色，搭配陈旧的背景，整体质感采用做旧的手法制作而成。整体给人一种怀旧、复古的视觉感受。

● 通用且笔画清晰的黑色字体，增强了画面的简洁度。

● 情景图片搭配规整的文字，强调了画面的统一感。

● 画面上下风格色调统一，怀旧感十足。

- RGB=13,14,5 CMYK=87,82,91,75
- RGB=255,255,255 CMYK=0,0,0,0
- RGB=203,185,149 CMYK=26,28,44,0
- RGB=150,104,42 CMYK=48,63,97,7

这是一幅创意文字排版海报设计作品。画面整体采用做旧的手法，以铬绿色与深棕色两种颜色将画面进行分割，搭配深奶黄色的扁平化文字，整体造型简约、大方。中间两条闪电式分割线使画面更具特色。整体给人一种怀旧的视觉感受。

- RGB=245,230,162 CMYK=8,11,44,0
- RGB=255,255,255 CMYK=0,0,0,0
- RGB=3,99,81 CMYK=89,52,75,14
- RGB=56,16,5 CMYK=67,91,98,64

这是一幅创意文字设计作品。画面设计采用低饱和度的米色作为主色调，色彩柔和、自然，给人一种复古、雅致的感觉。文字呈现出立体浮雕的样式，使整体更具设计感与创意性。

- RGB=210,192,170 CMYK=22,26,33,0
- RGB=227,223,214 CMYK=14,12,16,0

◉ 4.2.9 明快感

清爽、淡雅是明快感的特色，明快感设计强调画面整体的生动性、凉爽性，且注重色调的明度、纯度。整体设计的画面色调明快，会使设计更加凸显，从而吸引人的眼球。

设计理念：这是一款夏日限量版香水广告设计。画面中明黄色的品牌 Logo 在蓝色海洋的映衬下极为显眼。以海洋为主轴，让人放松所有的感官知觉，将香水瓶摆放在画面中心，在阳光的照射下，增添迷人香气，从而打造男、女都适合的夏日清新型香水，整体画面充满活泼、清新的气氛。

色彩点评：不同明度的天蓝色与黄色品牌 Logo 相映衬，画面对比鲜明，营造出阳光、海水般的清新感。白色的品牌名称具有稳定性。

🍉 完美诠释夏日热情海岸的清爽气氛。

🍊 海水的渐变色调与文字的色调相呼应，加上玻璃瓶瓶身的涟漪质感，让人犹如置身海岸，自在放松。

🍇 画面风格色调统一，清新感十足。

- RGB=250,225,45 CMYK=9,12,83,0
- RGB=255,255,255 CMYK=0,0,0,0
- RGB=62,107,175 CMYK=80,58,11,0
- RGB=140,204,242 CMYK=48,9,3,0

这是一款关于矿泉水的广告设计作品。矿泉水与清凉的海景相搭配，给人一种清爽、舒适的视觉感受，而粉色的品牌名称在蓝色背景的衬托下极为显眼且白色的广告语又起到稳定画面的作用。整体画面给人一种雨后春笋般的感觉，清新又明快，从而突出了企业品牌健康、自然的形象。

- RGB=212,37,83 CMYK=21,95,55,0
- RGB=255,255,255 CMYK=0,0,0,0
- RGB=71,174,225 CMYK=67,19,7,0

这是一幅旅游类的广告设计作品。画面运用简单的形状、颜色和文字来展现风景，构图大方。清新可爱的字体与画面浑然天成，且运用相同色系的渐变色以增强画面的层次感和空间感，使画面整体感觉清新明快。

- RGB=74,133,115 CMYK=75,39,60,1
- RGB=249,202,60 CMYK=7,26,80,0
- RGB=255,255,255 CMYK=0,0,0,0
- RGB=164,223,205 CMYK=41,0,28,0

4.2.10 忧郁感

忧郁感设计注重整体画面的展现。以这种方式设计出的作品给人的感觉是悲伤、压抑，让观者能够更直观地了解设计师想表达的情感。

设计理念：这是一部动画片的宣传海报设计作品。瓷青色的主体文字搭配不同明度的蓝色背景和人物，给人以和谐的视觉感受，并营造出淡淡的忧伤气息。再搭配画面中紧皱眉头、满脸委屈表情的人物，使整体画面忧郁感十足。

色彩点评：整个画面明度偏低，运用蓝色为主基调，展现了画面的格调与氛围，给人以哀伤、忧郁的感觉。

❶ 作品版式构图简单，让观者能一下读懂其中的情绪。

❷ 作品用色简洁，通过低明度的蓝色变化，更好地表现了画面的质感。

■ RGB=161,220,238 CMYK=41,1,9,0
□ RGB=255,255,255 CMYK=0,0,0,0
■ RGB=38,83,166 CMYK=89,72,7,0

这是一幅公益主题海报作品。以酒瓶形状的迷宫作为主体图形，表现出酒驾的危害，通过文字说明使观者了解事件的严重性，唤醒人们的危机意识。

■ RGB=26,53,82 CMYK=95,84,54,24
■ RGB=161,189,192 CMYK=43,19,24,0
■ RGB=25,130,133 CMYK=82,40,50,0
■ RGB=236,54,79 CMYK=7,90,58,0

这是一幅以保护动物为主题的公益海报作品。以气球形态呈现的犀牛，以及上方人手中的针，令人联想到濒危动物的处境与消失。结合广告语文字，更加触目惊心、发人深思。

■ RGB=41,41,41 CMYK=81,76,74,54
□ RGB=232,232,232 CMYK=11,8,8,0

4.2.11 喜悦感

喜悦感的字体设计主要是以字体色彩的形式进行表达，从人对色彩的知觉性出发，将一定的艺术形式美结合抓住人们的视线，强调所设计的字体意义。

设计理念：这是一幅字体海报设计作品。画面中的文字在颜色方面运用了一些对比比较强烈的颜色，这样更能突出海报的内容。丰富的用色，看起来十分热烈、喜悦感十足。

色彩点评：海报中最抓人眼球的文字颜色就是紫色，搭配黄色的背景，为海报增添了许多亮点。

🌈 互补色的应用，映衬出海报的主题，增添了些许画面感。

🌈 随意自然的字体风格，使画面更加生动。

- RGB=105,36,101 CMYK=72,100,41,4
- RGB=3,182,225 CMYK=72,11,13,0
- RGB=225,3,138 CMYK=15,95,6,0
- RGB=0,0,0 CMYK=93,88,89,80

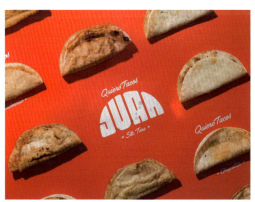

这是一款公共宣传广告设计作品。以红色作为背景，食物作为主体图像，形成暖色调搭配，给人以明媚、热情的感觉。中心的拱形突出文字与饺子的形状一致，具有较强的趣味性。

- RGB=238,229,229 CMYK=8,12,8,0
- RGB=236,148,69 CMYK=9,53,75,0
- RGB=236,4,26 CMYK=7,98,94,0

这是一幅创意文字海报设计作品。其以粉色、红色与橙色进行搭配，形成邻近色的暖色调搭配，给人以明朗、活泼的感觉。

- RGB=255,178,216 CMYK=0,42,0,0
- RGB=255,22,40 CMYK=0,94,79,0
- RGB=255,174,59 CMYK=0,42,79,0

4.2.12 悲伤感

悲伤是指悲痛、哀伤。悲伤感设计强调画面整体的统一性,且注重色调的明度、纯度,和谐用色的同时降低了整体设计的明度,使该设计更加凸显悲伤气息。

设计理念:这是一幅剧情电影的宣传海报设计作品。海报中,人物撑着一把黄伞伫立在雨中,流露出悲伤的气息,一下子就把电影伤感、细腻的情绪传达给观众,同时画面左侧"太轻易地原谅,对不起"的文字也表明了主人公的心声,增强了画面的悲伤感。

色彩点评:不同色调的正式风格的副标题文字在画面中起到稳定情绪的作用。中间白色的片名,采用了随意自然的手绘风格设计而成,展现出自然洒脱的艺术效果。

① 完美诠释了悲伤的影片主题。

② 不同的字体之间相互映衬,加上流露悲伤的人物和雨景,让人犹如置身其中感同身受,心情抑郁悲伤。

③ 画面风格色调低沉,悲伤感十足。

■ RGB=255,255,255 CMYK=0,0,0,0
■ RGB=63,61,109 CMYK=87,86,40,5
■ RGB=201,134,74 CMYK=27,55,75,0

该作品中的文字与人物身体部分相结合,只露出手托着头的部分,创意感十足。作品将一个人悲伤的忧郁心情表现得淋漓尽致,搭配灰色的背景,则增强了画面的忧伤气氛。

■ RGB=107,117,179 CMYK=67,56,9,0
■ RGB=138,164,197 CMYK=52,31,14,0
■ RGB=0,0,0 CMYK=93,88,89,80
■ RGB=166,166,166 CMYK=40,32,31,0

这是一部悬疑电影的宣传海报。该海报采用不同以往的设计方式,将主体文字摆放在画面下方,而将场景倒置,创意感十足。掺杂着雨水的画面,让人感受到淡淡的忧伤与绝望气息,能够吸引观者的注意力,起到宣传作用。

■ RGB=0,0,0 CMYK=93,88,89,80
■ RGB=255,255,255 CMYK=0,0,0,0
■ RGB=128,160,159 CMYK=56,30,37,0

4.2.13 安全感

安全具有信任、依赖的特性。能够体现安全的字体设计一般造型很稳定，会给人以信赖感，让人容易理解。安全感设计会通过视觉语言传播有效的信息，给人带来安全的心理暗示。

设计理念：这是一款药品的创意广告设计。将药品与安全帽相结合，广告创意新颖、主题鲜明。凹进去的文字搭配白色的产品，在背景的衬托下，给人一种安全感。

色彩点评：不同明度的绿色与白色搭配，画面对比鲜明，营造出可靠、稳定的氛围。

🎨① 安全帽与药品的结合，从侧面衬托出该产品的安全性。

🎨② 右上角的白色品牌 Logo 起到稳定的作用。

🎨③ 色调之间的对比，具有安全、可靠的效果。

▇ RGB=187,187,189 CMYK=31,24,22,0
▇ RGB=255,255,255 CMYK=0,0,0,0
▇ RGB=66,150,114 CMYK=74,28,65,0

这是一款杀毒软件界面设计。画面中绿色的文字给人一种健康、安全的视觉感受。搭配深灰色的背景形成了强烈的视觉稳定性，且白色的文字与背景之间产生层次感，整体搭配使受众放心，从而促进软件的应用量。界面外观造型沉稳，体现内在安全的性能。

▇ RGB=67,201,134 CMYK=66,0,62,0
▇ RGB=255,255,255 CMYK=0,0,0,0
▇ RGB=49,56,70 CMYK=84,77,61,33

这是一款杀毒软件界面设计。红灰色的盾牌设计使人产生安全感，而且画面中白色的文字搭配黑色的背景，体现出该软件严谨、低调的特点，给受众一种安全、平稳的感觉，增强了受众对软件的信任。

▇ RGB=255,255,255 CMYK=0,0,0,0
▇ RGB=0,0,0 CMYK=93,88,89,80
▇ RGB=220,62,48 CMYK=16,88,83,0
▇ RGB=223,223,223 CMYK=15,11,11,0

◎ 4.2.14 幽默感

幽默是指某些事物所具有的可笑、出人意料的特点，而在表现方式上又有含蓄或令人回味深长的特征。通常表现幽默感的字体设计采用图文结合的手法以更加凸显该设计，从而吸引人的眼球。

幽默感十足。这种画面能让人放松所有的感官知觉，因此极具吸引力。

色彩点评：偏黑色的主体文字搭配黄色背景，再与其他色调的元素相结合，画面对比鲜明，营造出阳光、诙谐的幽默感。

🎨❶ 完美诠释了喜剧电影的幽默气氛。

🎨❷ 手绘风格的字体设计，极具亲和力，让人犹如置身快乐的氛围中，自在放松。

🎨❸ 醒目的主体文字，起到了宣传作用。

■ RGB=0,0,0 CMYK=93,88,89,80
■ RGB=179,127,41 CMYK=38,55,94,0
■ RGB=235,206,104 CMYK=13,21,66,0

设计理念：这是一部喜剧电影的宣传海报。画面以三个主角为主轴，搞笑的画面搭配手绘的片名文字，轻松惬意的画面，

这是一部动画电影的宣传海报。黑色描边卡通字体与简单可爱的人物形象相呼应，形成欢快、有趣的视觉效果，极具视觉感染力与幽默感。

■ RGB=0,0,0 CMYK=93,88,89,80
□ RGB=255,255,255 CMYK=0,0,0,0
■ RGB=253,184,47 CMYK=3,36,83,0

这是一部幽默电影的宣传海报。将插座设计成带有胡子的人脸造型，呈现出诙谐、生动、有趣的视觉效果，整体给人以诙谐幽默的视觉感受，吸引受众注意。

■ RGB=160,54,0 CMYK=43,89,100,10
■ RGB=101,94,73 CMYK=66,60,73,16
□ RGB=252,250,242 CMYK=2,2,7,0
■ RGB=10,5,5 CMYK=89,87,86,77

4.2.15 尊贵感

尊贵感字体设计从风格到画面，都非常强调字体的品质感与名贵感。字体风格大多低调奢华，元素运用丰富细腻，给人一种尊贵的精致感。

设计理念：这是一幅电影类颁奖晚会的宣传海报。该作品采用金色的奖杯造型为主体，加上金色的立体文字搭配黑色的背景，整体画面流露出熠熠生辉的晚会气息。尊贵感十足。

色彩点评：画面采用金色为主色调，彰显出该奖项的含金量以及人们的重视度，设计的金色文字造型，华贵感十足，同时也给人一种尊贵、庄重的视觉感受。

① 中间奖杯的造型，活跃了画面的整体气氛。

② 文字中的奖杯形象为画面增添了一丝别致感。

③ 金色调的主体搭配黑色的背景，整体搭配具有和谐统一的美感。

- RGB=225,168,86 CMYK=16,41,70,0
- RGB=108,74,46 CMYK=58,70,88,27
- RGB=188,145,100 CMYK=33,47,63,0
- RGB=0,0,0 CMYK=93,98,89,80

这是一幅音乐类颁奖晚会的宣传海报设计。该晚会的主题是 We Are Music，金色的留声机在流光溢彩的背景下，洋溢出耀眼的光芒。再搭配金色系的文字，使画面整体给人一种尊贵、高端的视觉感受。

- RGB=233,201,162 CMYK=11,25,38,0
- RGB=223,182,100 CMYK=18,33,66,0
- RGB=160,98,49 CMYK=44,68,91,5

这是一幅珠宝拍卖宣传海报。作品将项链作为主体放置在画面中心，周围文字呈左右对齐的形式布局，给人庄重、规整、高端的视觉感受，同时便于阅读。

- RGB=220,180,48 CMYK=20,33,86,0
- RGB=255,255,255 CMYK=0,0,0,0
- RGB=124,71,27 CMYK=53,75,100,23
- RGB=72,66,92 CMYK=80,78,51,16

4.2.16 庄重感

庄重感设计是一种典雅端庄、不浮靡虚夸的设计手法。通常字体颜色深沉、浑厚，构图稳重、大方，能够展现出高雅、体面、奢华的视觉感受。

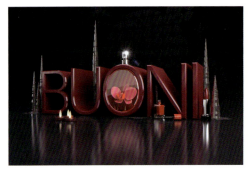

设计理念：这是一款女妆品牌的广告设计。该作品以品牌名的文字造型为主体，又将产品放在合适的位置，让消费者能够快速地了解该彩妆品牌。

色彩点评：作品采用红色系的色彩为主色调，彰显出女性的特征，而酒红色的文字造型，尊贵感十足。同时也给人一种低调、优雅的视觉感受。

① 中间 O 的产品造型，活跃了画面的整体气氛。

② 产品中粉红色花朵为画面增添了一丝浪漫气息。

③ 灰色调的背景搭配酒红色的主体，整体搭配具有和谐、统一的美感。

■ RGB=112,49,66 CMYK=58,88,64,24
■ RGB=98,8,36 CMYK=56,100,80,42
■ RGB=19,23,32 CMYK=90,86,73,63

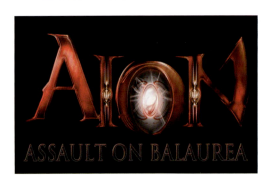

这是一款游戏界面设计作品。整个界面以文字为主体，尖锐的立体文字设计，搭配黑色的背景，再以浓郁的色彩来展现游戏的神秘感。画面整体给人一种尊贵、神秘、高端的视觉感受。

■ RGB=225,24,17 CMYK=13,97,100,0
■ RGB=93,8,5 CMYK=55,100,100,47
■ RGB=96,46,45 CMYK=59,84,78,38
□ RGB=255,255,255 CMYK=0,0,0,0
■ RGB=0,0,0 CMYK=93,88,89,80

这是一款商务类企业形象设计作品。在该作品中橙色搭配白色的文字设计在铁青色的背景下极为突出，而互补色的应用，不会让人感觉到沉闷，整体给人一种严肃、认真、庄重的视觉感受。

■ RGB=189,107,21 CMYK=33,67,100,0
□ RGB=255,255,255 CMYK=0,0,0,0
■ RGB=21,23,64 CMYK=99,100,59,36

4.3 字体质感

文字是信息传达的最直接体现，而一个好的设计是不能缺少文字表达的。字体在设计中具有视觉上的美感，可以给人以美的享受。字体在视觉上具有不同的视觉质感。而不同材料表面的色彩、光泽、肌理等会产生不同的视觉质感，由此形成字体的金属质感、玻璃质感、雕塑质感、特效质感等。

特点：

- 能够对设计内容起到很好的衬托作用；
- 运用文字的表达来加大信息量；
- 对于设计的主题具有良好的表现作用；
- 拥有直观的功能表达性。

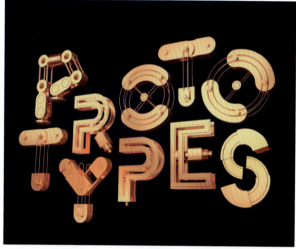
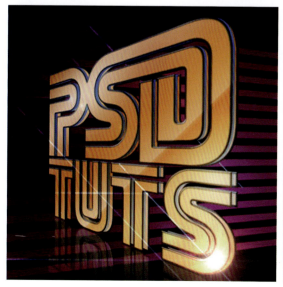
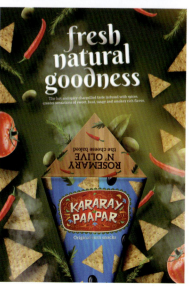

4.3.1 金属质感

一般来说，金属质感的字体具有表面光滑、质地坚硬、固有色相对统一且强高光强反光的特点，能够展现出坚硬、亮丽、奢华的视觉感受。

设计理念：这是一部科幻电影的宣传海报。画面中的雷神人物身披红色和蓝黑色的战袍铠甲，使用的雷神之锤接触地面产生了刺眼光芒，加上不同明度的蓝色背景，搭配钢铁般的文字字体，使画面整体给人一种坚硬、神秘、科幻的气氛。雷神招牌动作鲜明，让人记忆深刻。

色彩点评：采用蓝色系的色彩为主色调，彰显出了理智、沉稳的特征，而铁青色的文字造型，坚硬感十足。同时也给人一种硬朗、科幻的视觉感受。

● 采用不同风格的字体设计，具有视觉过渡的效果。

● 红色的文字作点缀为画面增添了一丝热烈气息。

● 蓝色调的背景搭配铁青色的主题文字，整体搭配具有和谐统一的美感。

■ RGB=84,103,145 CMYK=75,61,29,0
■ RGB=180,200,225 CMYK=34,17,7,0
□ RGB=255,255,255 CMYK=0,0,0,0
■ RGB=182,50,33 CMYK=36,93,100,2

这是一幅插画创意设计作品。该作品以金色的文字加上银色系的乐器为主体，搭配灰色背景，发散式的构图，创意感十足。金属质感的文字，给人坚硬、出众、脱俗的视觉感受。

■ RGB=234,184,79 CMYK=13,33,74,0
■ RGB=158,101,37 CMYK=45,66,99,6
■ RGB=66,47,47 CMYK=71,78,73,46
□ RGB=255,255,255 CMYK=0,0,0,0
■ RGB=160,156,149 CMYK=44,37,39,0

这是一部奇幻片的宣传海报。该作品以金色的文字搭配影片场景为背景，色调之间产生明显的对比，而金属质感的立体文字，符合影片的主题，同时给人以高端、大气、热烈的视觉感受。

■ RGB=230,182,28 CMYK=16,33,90,0
■ RGB=235,202,87 CMYK=13,23,72,0
■ RGB=184,125,27 CMYK=36,57,100,0
□ RGB=255,255,255 CMYK=0,0,0,0

4.3.2 玻璃质感

在字体设计中，玻璃质感的字体具有高度透明性、重量感较轻和时尚性较强等特点，且造型丰富、应用广泛，给人以一种无污染、干净的视觉感受。

设计理念： 这是一款创意 3D 字体设计作品。该作品采用玻璃的材质制作成字母形态的包装瓶，整体给人一种透明、柔和的感觉，从不同角度观看都有较好的视觉形态。

色彩点评： 作品以不同明度、纯度的蓝色为背景，字母映衬在瓶身上，使包装瓶在视觉上产生不同明度、纯度的蓝色，彰显出了玻璃本身的特征。玻璃质感的文字造型，纯粹感十足。

① 圆柱形木塞的搭配给包装瓶增添了趣味，使包装瓶既美观又有真实感。

② 无色透明的玻璃，有种晶莹剔透、冰清玉洁之感。

③ 搭配蓝色调的背景，活跃了设计的整体形象。

RGB=73,112,254 CMYK=78,58,0,0
RGB=192,204,254 CMYK=29,19,0,0
RGB=31,86,212 CMYK=87,67,0,0
RGB=114,94,69 CMYK=61,62,76,15

这是一款饮品的创意广告设计。画面中饮品炸裂式的造型给人一种破茧而出的即视感，而玻璃质感的主体文字和橙色的玻璃瓶搭配，使整体画面呈现出清脆、易碎的视觉感受。

RGB=9,30,49 CMYK=98,89,65,51
RGB=146,191,224 CMYK=47,17,8,0
RGB=238,120,45 CMYK=7,66,84,0

这是一款创意字体设计作品。该作品将字母设计在清澈的海水中，制作出水花四溅的效果，加上不同明度的水青色调和小鱼元素，能使人放松心情，且整体给人一种清新、滋润、清凉的视觉感受。

RGB=117,200,214 CMYK=55,6,20,0
RGB=202,242,250 CMYK=25,0,6,0
RGB=255,255,255 CMYK=0,0,0,0
RGB=62,176,212 CMYK=69,16,16,0

◉ 4.3.3 雕刻质感

在字体设计中，雕刻质感的字体就是字体表面经过不同的处理，得到色泽各不相同、丰富而优美的特有质感的字体。一般雕刻质感的字体具有表面粗糙、质地坚硬的特点，能够展现出坚硬、复古的视觉感受。

设计理念：这是一款创意3D立体文字设计作品。画面中的文字采用石头雕刻而成，不同的文字相互穿插，而主体文字上还雕刻了些许小的文字，整体给人一种坚硬、复古的视觉感受。

色彩点评：纯度较低的棕色文字造型，给人以质朴素雅的视觉感受。令人学得年代感十足。

❶ 中间凹进去的小文字造型，活跃了文字的整体形象。

❷ 不同的文字相互叠加，使整体文字极具复古感。

❸ 字体表面粗糙的效果，给人以安全、自然的视觉印象。

■ RGB=61,48,55 CMYK=76,79,67,43
■ RGB=99,78,77 CMYK=65,70,64,20
■ RGB=146,111,105 CMYK=51,61,56,1
□ RGB=240,231,222 CMYK=7,11,13,0

这是一款创意3D立体文字设计作品。画面中的文字采用玉石雕刻而成，文字与转盘类元素相结合，而主体文字上还雕刻了横条花纹，整体给人一种干净、纯粹的视觉感受。

这是一款雕塑形式的字体设计作品。整个界面以文字为主体，一种是棱角分明的凸出文字，另一种是采用凹进去的雕刻手法制作而成的文字。两种文字搭配深棕色的木质板块，展现出字体自然、怀旧的视觉感受。

■ RGB=157,158,153 CMYK=45,35,37,0
■ RGB=188,189,184 CMYK=31,23,26,0
■ RGB=233,233,231 CMYK=11,8,9,0
□ RGB=255,255,255 CMYK=0,0,0,0

■ RGB=25,20,17 CMYK=83,82,84,70
■ RGB=102,81,64 CMYK=63,67,75,23
■ RGB=168,137,106 CMYK=42,49,59,0
■ RGB=202,183,150 CMYK=26,29,43,0

4.3.4 塑料质感

在字体设计中，塑料质感的字体具有表面平滑、重量感较轻的特点，能够展现出时尚、科技的视觉感受。

设计理念：这是一款座椅设计作品。该座椅采用文字设计成座椅表面，创意感十足。充满活力的橙色会给人健康的感觉，巧妙的设计里加入了梯形支架，显得座椅整体具有时尚气息，也为平淡的环境增添了一丝活力。

色彩点评：采用橙色为主色调，彰显出活力、温暖的特征，而扁平化的文字造型，科技感十足。同时也给人一种时尚、优雅的视觉感受。

- 独特的设计艺术给室内引入了新意象，也使人体会到空间艺术感的升华。
- 整体造型富有艺术内涵，营造出舒适、惬意的氛围。
- 塑料质感的字体座椅设计，给人一种轻盈、时尚的视觉感受。

RGB=231,105,0 CMYK=11,71,99,0
RGB=255,255,255 CMYK=0,0,0,0
RGB=190,190,200 CMYK=30,24,16,0

这是一款创意字体设计作品。画面中的文字是采用了儿童玩具的形式制作成的立体文字，城堡式的文字造型设计，以浓郁的橙黄色来展现文字的活力、亮丽之感，画面整体趣味性十足。

RGB=211,144,31 CMYK=23,50,93,0
RGB=245,181,50 CMYK=7,37,83,0
RGB=197,106,25 CMYK=29,68,99,0

这是一款创意字体设计作品。将不同的儿童玩具摆放成文字的形式，创意感十足。不同元素的搭配展现出文字轻松、愉悦的视觉效果。画面整体营造出一种童趣的氛围。

RGB=219,47,139 CMYK=18,90,11,0
RGB=19,140,173 CMYK=80,35,28,0
RGB=237,236,121 CMYK=14,4,62,0
RGB=235,96,93 CMYK=8,76,55,0
RGB=255,255,255 CMYK=0,0,0,0

4.3.5 特效质感

在字体设计中，具有特效质感的字体是指经过特殊工艺制作出现实生活中一般不会出现的字体。这类字体一般具有科幻、神秘的视觉效果。例如，用电脑软件制作的风、雨、雷、电等特效字体。

设计理念：这是一部科幻电影的宣传海报。画面中充满科幻效果的背景搭配科幻的字体设计。在色彩明度之间产生对比关系。给人一种神秘、科幻的印象，色彩鲜明，让人记忆深刻。

色彩点评：主体文字采用天蓝色为主色调，彰显出神秘、奇幻的特征，而个性的文字造型，科技感十足。同时也给人以一种时尚、大气的视觉感受。

① 独特的字体设计增强了画面的科技感，也为画面增添了新意象，更能令观者体会到科技艺术感的升华。

② 整体造型富有奇幻色彩，营造出深远、理智的气氛。

③ 特效质感的主体字体搭配扁平化的副标题文字设计，具有视觉过渡的效果。

■ RGB=8,144,195 CMYK=79,34,15,0
■ RGB=44,179,226 CMYK=70,14,10,0
■ RGB=188,236,250 CMYK=30,0,6,0
□ RGB=255,255,255 CMYK=0,0,0,0

这是一款创意字体设计作品。整个画面将 26 个英文字母采用多个色彩进行包裹，形成燃烧状的彩色火焰效果，给人一种奇异、震撼的视觉感受。

■ RGB=218,14,99 CMYK=18,97,40,0
■ RGB=23,194,204 CMYK=70,0,28,0
■ RGB=252,180,80 CMYK=2,39,72,0
■ RGB=60,49,115 CMYK=90,94,33,1
■ RGB=2,2,4 CMYK=93,88,87,78

这是一款创意字体设计作品。整个界面以底部杯子中的水发散出的水珠凝结而成的文字为主体，且利用了水元素的特效制作而成的。水珠四溅的效果，给人一种洒脱随性的视觉感受。

■ RGB=240,156,61 CMYK=8,49,79,0
□ RGB=249,249,239 CMYK=4,2,9,0
■ RGB=35,37,41 CMYK=84,79,72,55
■ RGB=238,219,168 CMYK=10,16,39,0

4.3.6 木材质感

在字体设计中，木材质感的字体设计具有重量轻、耐冲击、纹理色调丰富美观等特点，能够展现出朴素、自然的视觉感受。

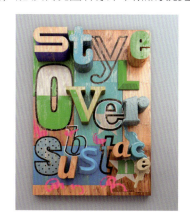

设计理念：这是一款创意字体设计作品。以木板为字体背景，在木板上刻出立体的字母，搭配木板上手绘的字母，再运用不同色彩涂抹字母，使整体画面产生了涂鸦的效果。

色彩点评：采用鲜艳的绿色、蓝色、橙色为主色调，给人一种生动、活泼、自然的视觉感受。

① 木板上手绘的文字造型，活跃了设计的整体形象。

② 木板上洋红色的涂鸦为画面增添了一丝华丽气息。

③ 鲜艳的色彩搭配，具有青春靓丽的美感。

- RGB=252,209,167 CMYK=2,25,36,0
- RGB=74,196,53 CMYK=67,0,95,0
- RGB=195,111,75 CMYK=30,66,72,0
- RGB=8,211,205 CMYK=67,0,32,0

这是一款创意字体设计作品。该作品采用低纯度的配色方案和重褐色的装饰木质纹路做字体表面，且字体四周缠绕着青蓝色的花纹，整体造型极具复古的气息，但是字体上用小动物作点缀，又使整体画风变得生动起来。

- RGB=131,84,64 CMYK=53,71,77,15
- RGB=115,156,150 CMYK=61,30,42,0
- RGB=162,159,140 CMYK=43,35,45,0
- RGB=215,177,68 CMYK=22,33,80,0

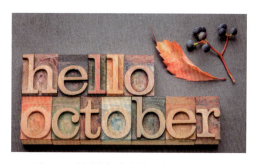

这是一款创意字体设计作品。以木板为字体背景，在木板上刻出立体的字母，再运用做旧的方式添加字体底色，然后采用拼接的方式将字母组合，强化了整体画面复古、怀旧的视觉效果。

- RGB=254,218,188 CMYK=0,21,27,0
- RGB=248,126,99 CMYK=1,64,56,0
- RGB=126,160,101 CMYK=58,28,70,0
- RGB=124,192,195 CMYK=55,11,27,0

4.3.7 食物质感

在字体设计中，食物质感的字体一般能营造出刺激食欲的效果，具有美味、色彩鲜艳和质地柔软的特点，能够展现出明亮、新鲜、亮丽、喜悦的视觉效果。

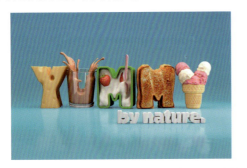

设计理念：这是一款创意字体设计作品。画面中的文字由不同的食物元素构成，创意感十足。加上不同颜色的应用，给人一种鲜明、美味的视觉感受。

色彩点评：色彩中搭配橙色系的暖色调，利用暖色的变化，增强温暖、美味的视觉效果以及俏皮、欢快的气息，强化作品的视觉感染力。

🍓 不同的食物造型具有不同的质感，整体造型活跃了设计的整体形象。

🍓 搭配白色立体风格的副标题文字，中和了食物字体带来的活跃度，起到视觉过渡的作用。

🍓 每一种食物都具有甜蜜的特性，组合在一起，增强了整体画面的甜蜜感。

- RGB=223,182,92 CMYK=18,33,69,0
- RGB=170,133,107 CMYK=41,52,58,0
- RGB=1,173,1 CMYK=76,7,100,0
- RGB=213,93,17 CMYK=20,76,100,0

这是一款创意字体设计作品。画面中的文字由不同的食物元素构成卡通风格的文字造型，创意感十足。加上不同颜色的应用，营造出一种鲜明、趣味的氛围。

这是一款手机游戏的界面设计作品。该界面中的主体文字采用食物元素制作成卡通风格的文字造型，搭配卡通风格的文字背景框和建筑物元素，整体界面给人一种轻松、欢乐的视觉感受。

- RGB=212,127,34 CMYK=22,60,92,0
- RGB=255,198,65 CMYK=3,29,78,0
- RGB=86,156,58 CMYK=71,24,97,0
- RGB=193,0,23 CMYK=31,100,100,1
- RGB=123,45,0 CMYK=51,88,100,29

- RGB=230,206,144 CMYK=14,21,49,0
- RGB=188,128,4 CMYK=34,56,100,0
- RGB=255,186,44 CMYK=2,35,83,0
- RGB=95,177,189 CMYK=64,17,28,0

4.4 设计实战：圣诞节主题的平面广告构图设计

广告类型：

本案例是一款圣诞节主题的平面广告设计作品。

设计要求：

根据节日的主题结合多种元素，使其散发出强烈的感染力，达到对消费者产生诱导以及留下深刻印象的目的。此外，设计者力图让作品给人以轻松愉悦的感受。

设计定位：

根据商家要求将平面广告以简洁直观、生动感人的形象呈现出来，并体现出与节日有关的元素。因此设计作品时采用条理清晰、一目了然的手法，不仅使平面广告更具感染力，而且又能满足商家的诉求。

特点：

- 有力地突出广告主体；
- 具有强烈的集中效果；
- 流畅明快、简洁易读；
- 具有较强的引导性。

1. 圣诞节主题的广告设计——配色方案

色彩搭配：

分　析

- 该作品以冷色调的青蓝色搭配暖色调的红黄色调为主，形成冷暖对比，给人一种清新活力的感觉。
- 在图片的选择上，尽量选择带有艳丽颜色的图片，使整体既和谐统一，又具有强烈的视觉冲击力。

2. 简约大方的配色方案

色彩搭配：

分　析

- 在广告画面中图片素材不进行更换的情况下，可以将暖色调的颜色更换为不同明度、纯度的冷色调青蓝色系。
- 或者是将作为点缀色的黄色和天蓝色更换为不同明度的红色，让其与画面整体色调匹配。

3. 正式字体的广告设计

色彩搭配：

分　析

- 该画面中的主体文字采用正式风格的展示方式。文字非常有条理地摆放在画面中，有效地避免了风格统一产生的视觉疲劳感。
- 将正式的文字搭配卡通的文字，使其具有视觉过渡效果。整体构图井然有序。

4. 卡通字体的广告设计

色彩搭配：

分　析

- 该画面中的主体文字采用卡通风格的展示方式。将图文风格，简单明确地统一在画面中。
- 为了避免不同风格的元素之间相互抵触，采用相同风格的设计使整体画面极具吸引力。

5. 自由的版面构图设计	分　析
 色彩搭配：	● 该画面采用由上至下横向排列的方式进行构图，使整体结构非常清晰。 ● 在色调不作调换的条件下，以将图文元素向上排列，这样的版面空间更加通透且活跃性十足。 ● 整体版面给人一种自由、轻松的视觉感受。

同类作品欣赏：

第 5 章 字体设计的应用领域

书籍装帧设计 / 海报招贴设计 / 商业广告设计 /VI 设计 /App UI 设计 / 网页设计 / 商品包装设计 / 品牌形象设计

在设计中,字体设计最先作用于人的视觉感受,具有先声夺人的效果。字体处理得当,可以调和或弥补造型中的一些不足,容易博得人们的关注,达到事半功倍的效果;反之,如果字体处理不当,则影响人们的情绪,使人产生冷漠、烦躁的心情。因此,字体设计是一项不容忽视的重要工作。

字体设计的应用行业可分为:书籍装帧设计类、海报招贴设计类、商业广告设计类、VI 设计类等。

◆ 书籍装帧设计类的字体设计较为鲜明,不同的字体可以体现不同书籍的特性,富有较强的视认度。
◆ 海报招贴设计类的字体设计赋予海报招贴设计最为直观的视觉印象,可以体现设计的风格和品位。
◆ 商业广告类的字体设计注重宣传商品的质量和品牌形象,具有独特的时尚观念。
◆ VI 设计类的字体设计要求字体统一、准确,同时达到宣传的目的。

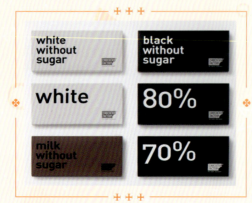
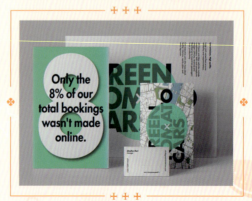

5.1 书籍装帧中的字体设计

　　书籍装帧设计是指从制作书籍的最初手稿到后期排版制作的整个过程,是完成从书籍形式的平面化到立体化的过程。

　　书籍装帧设计的目的就是传递信息,通过对书籍的字体设计,使混乱的内容呈现出秩序和美感,而不同的字体设计能使读者视觉上产生不同的效果,并且对读者的阅读兴趣起到关键性作用,决定读者的阅读体验。

　　书籍装帧设计的应用范围非常广泛,涉及杂志、书籍、报纸等领域。

特点:

- 整体画面简明易懂、个性突出、层次分明;
- 字体起到识别作用,可以表达感情、增加美感;
- 内容与文字相结合充分利用视觉符号传达目标信息。

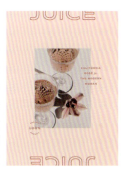

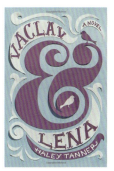
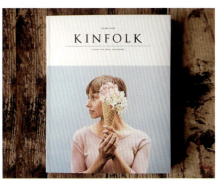

◎ 5.1.1 杂志设计中的文字应用

杂志设计是在确定的开本上将稿件进行有序、合理的布局，使杂志的内容与刊物的自身特点相互协调。杂志设计中的主体文字往往具有先声夺人的作用，杂志中的文字内容通常比较多，而且占用版面也比较大。

设计理念：这是关于美食主题的杂志内页设计。其将食物作为主体铺满整个版面，具有较强的视觉吸引力。

色彩点评：作品以灰色为主色调，搭配中灰色与黑色文字，给人一种含蓄、优雅的视觉感受。

① 暖色调的食物为画面增光添彩，赋予画面以鲜活的色彩，带来美味、明快的气息。

② 标题文字规整、醒目、大气。

③ 不同的字体设计，使画面更加灵动，具有较强的设计感。

■ RGB=167,168,171 CMYK=40,31,28,0
■ RGB=7,8,11 CMYK=91,86,84,75
■ RGB=230,193,38 CMYK=16,27,87,0
■ RGB=228,18,14 CMYK=12,97,100,0

该作品为杂志的内页设计。采用右对齐的方式，给人以别出心裁的感觉，同时形成规整、严肃的版面构图，便于文字的阅读与理解。

■ RGB=0,0,0 CMYK=93,88,89,80
■ RGB=230,227,222 CMYK=12,11,12,0
■ RGB=255,247,236 CMYK=0,5,9,0
■ RGB=135,118,88 CMYK=55,54,69,3

这是一本杂志封面的设计作品。该封面中端正的文字位于封面上端，画面整体和谐、高端。深紫色的标题文字与整体浅色调的封面图形成鲜明对比，并使之产生了较强的空间感。

■ RGB=68,33,59 CMYK=75,93,60,40
■ RGB=254,125,127 CMYK=0,65,38,0
■ RGB=254,197,193 CMYK=0,33,18,0
■ RGB=221,180,162 CMYK=17,35,34,0
■ RGB=204,143,168 CMYK=25,53,19,0

◎5.1.2 书籍设计中的文字应用

书籍装帧涉及的范围包括纸张、封面、材料、开本、插图、字体、字号、版式、装订以及印刷和制作等。书籍装帧中主体文字的字体设计是书籍整体内容新颖、丰富的视觉感受的传达手段。

设计理念：这是一本以美食为主题的书。其版面中文字信息层次分明，横排与竖排的文字使版面非常活跃。

色彩点评：作品中白色的主体文字搭配黑色与洋红色的副标题文字，色调之间形成鲜明的对比效果。

🎨 不同的字体设计，使版面具有强烈的活跃性。

🎨 在关于饮食的书籍设计中运用鲜明的对比色彩通常能够引起观者的食欲。

- RGB=154,223,252 CMYK=42,0,3,0
- RGB=207,122,58 CMYK=24,62,82,0
- RGB=253,33,129 CMYK=0,91,18,0
- RGB=255,255,255 CMYK=0,0,0,0

这是一本关于汽车的书籍封面设计。该书籍封面的主体文字以黑色为主色，搭配灰色为点缀色。深色的文字与汽车和淡青色背景相融合，使画面空间感与科技感十足。

这是一本复古美食书籍的封面设计。采用红棕色作为封面与文字的主色，形成古典、温暖的视觉效果，为读者带来舒适、自然的视觉体验。

- RGB=4,7,10 CMYK=92,87,84,76
- RGB=158,157,163 CMYK=44,36,30,0
- RGB=41,65,151 CMYK=92,83,11,0
- RGB=255,255,255 CMYK=0,0,0,0

- RGB=163,48,39 CMYK=40,94,96,5
- RGB=14,10,5 CMYK=86,84,89,75
- RGB=29,36,52 CMYK=90,85,65,47
- RGB=240,225,203 CMYK=7,13,22,0

◎ 5.1.3　书籍装帧中的文字设计技巧——文字与内容相结合

书籍装帧的主体文字字体设计应从书籍的内容出发，主体文字应做到提炼、概括和具有象征性，设计时要独具匠心，给读者留有充分的想象空间。

通常，读者对书籍的注意值与画面上文字信息量的多少成反比。画面文字越繁杂，给读者的感觉越紊乱；画面文字越简练，反而越能引起读者的注意。

该杂志封面采用了满版型的设计手法，画面中运用矩形线框将文字部分框选，引导人们将视线集中在文字部分，而线框四周加上图片和图形作装饰，整体用色简洁大方，给人一种低调、时尚的视觉感受。

该作品为与图形设计相关的图书装帧设计。该封面中主体文字采用复古的驼色烫金字体，且字体规整、端正。搭配橙色的背景，呼应书籍主题，强化了怀旧主题。给人一种温和、舒适的视觉感受。

◎ 5.1.4　配色方案

双色配色

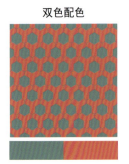

三色配色

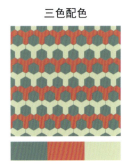

四色配色

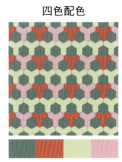

◎ 5.1.5　书籍装帧设计赏析

5.2 海报招贴中的字体设计

海报招贴设计是为了达到某种宣传效果或传递某种信息而进行的艺术设计。

现如今海报招贴设计花样繁多、应有尽有,要想在众多设计中脱颖而出,必须善于利用不同字体的特性在设计时体现不同的画面效果。

在海报招贴设计中需要用视觉元素来表达想法和目的,用图文的形式将信息传达给受众。而海报设计中不同文字的字体会给人们留下不同的视觉印象,加强画面格调的渲染和意境的展现,既可以提升作品的吸引力,又有助于衬托主题,所以文字在海报招贴设计中有着举足轻重的作用。

特点:

- ◆ 画面清晰醒目,具有感染力、想象力;
- ◆ 海报主题明确,使人一目了然;
- ◆ 主体文字覆盖足够的信息,唤起人类情感;
- ◆ 远视性强,文字设计繁杂多样;
- ◆ 文字直观地抓住人们的眼球。

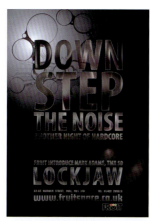
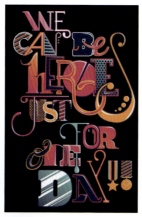
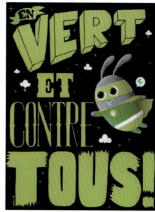

◉ 5.2.1 电影海报设计中的文字应用

电影海报用于前期对电影的宣传，能起到增加票房和吸引消费者的作用。在电影海报设计中可以利用独特的主体文字的字体设计来强调海报造型的夸张性、趣味性，从而吸引消费者。

设计理念：这是一部动漫电影的宣传海报。其将文字与图像元素结合，使整个画面较为统一、和谐，给人生动、鲜明的感觉。

色彩点评：米色文字与暖色调的动物形象形成同类色搭配，给人明快、温暖的感觉。

🎨 作品背景中的蓝色天空与湖水，同动物形象形成冷暖对比，增强了画面的视觉冲击力。

🎨 主题文字与说明文字采用不同的字体与色彩，形成不同的层次，便于观众了解电影信息。

- RGB=234,226,144 CMYK=14,10,52,0
- RGB=213,4,3 CMYK=21,100,100,0
- RGB=237,246,255 CMYK=9,2,0,0
- RGB=57,74,125 CMYK=87,78,34,1

这是一部剧情电影的宣传海报。画面中人物拎着鸟笼走向湖边的场景给人留下想象的空间，吸引观众了解电影内容。底部的文字采用细体的字型，与整体画面较为统一。

- RGB=255,255,255 CMYK=0,0,0,0
- RGB=153,245,182 CMYK=42,0,42,0
- RGB=92,126,128 CMYK=71,46,48,0
- RGB=255,132,90 CMYK=0,62,61,0

这是一部喜剧电影的宣传海报。画面中的主体文字以亮眼的铬黄色为主色调，增强了视觉冲击力。搭配小面积的黑色和白色副标题文字，使整体文字具有视觉过渡的效果。

- RGB=245,188,34 CMYK=8,32,87,0
- RGB=106,163,143 CMYK=63,24,49,0
- RGB=0,0,0 CMYK=93,88,89,80
- RGB=255,255,255 CMYK=0,0,0,0

⊙ 5.2.2 公益海报设计中的文字应用

公益海报具有一定的思想内涵，且可以对人们起到警示作用。要想让设计脱颖而出，需要在设计主体文字时坚持独特、新颖、有内容的原则，使人们的视线停留在海报设计中。

设计理念：这是一幅关于保护北极的公益海报设计作品。海报通过逐渐融化的冰块效果文字体现出气温的上升、与环境的恶劣。

色彩点评：海报使用蓝色与白色两种色彩，给人以冰冷、寂静的视觉感受。

🎨 画面中的文字表明了主题。

🎨 通过冰块效果的文字体现出逐渐上升的气温与恶劣的北极环境，警示人们要保护环境。

▢ RGB=255,255,255 CMYK=0,0,0,0
▢ RGB=112,144,188 CMYK=62,40,15,0

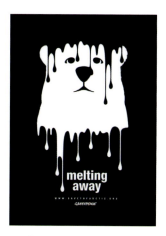

这是一幅以保护北极熊为主题的公益海报作品。画面中逐渐融化的北极熊形象给人以悲伤、哀痛的感觉，极具视觉感染力。同色的文字呼吁人们减少污染。

▢ RGB=255,255,255 CMYK=0,0,0,0
▪ RGB=0,33,40 CMYK=96,81,72,57

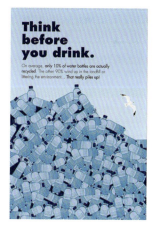

这是一幅创意环保公益海报。其将塑料瓶铺满画面，形成极强的视觉冲击力。通过文字的说明表现出污染对于海洋的危害性，以此作为警示，唤醒人们的环保意识。

▪ RGB=30,53,104 CMYK=97,91,42,8
▫ RGB=194,224,244 CMYK=28,6,3,0
▫ RGB=62,168,208 CMYK=71,21,15,0

5.2.3 海报招贴设计中的字体设计技巧——富有吸引力

海报招贴设计中的文字应用技巧主要在于字体设计要别致，使画面看起来十分丰富，视觉冲击力要强，要使人能产生强烈的观影欲望，能够使宣传的影片在众多影片中脱颖而出，从而吸引消费者。

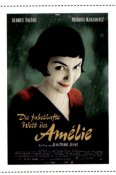

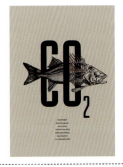

这是一部爱情片的电影宣传海报。海报中的主体文字用铬黄色为主色调，搭配灰白色副标题文字作点缀，文字的对比使画面具有鲜明的层次感，而人物表情也反映了该影片所具有的幽默感。

这是一张关于全球气候变暖的公益海报设计作品。该作品采用中心式构图，将字母纵向拉长，与横向的鱼相互平衡，而画面中的鱼穿过 CO_2 就变成了骨头，极具吸引力，且引人深思。

5.2.4 配色方案

双色配色

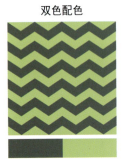

三色配色

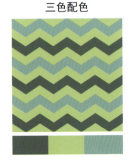

四色配色

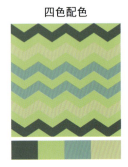

5.2.5 海报招贴设计赏析

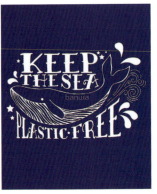

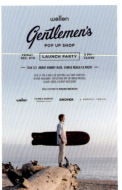

5.3 商业广告中的字体设计

商业广告是指经营者通过一定的设计作品直接推销产品。

商业广告是通过色彩配色、文字样式和画面韵感等方面,来吸引消费者的。文字设计对于人的心理有着普遍的影响,它能唤起各种情绪,在广告设计中充分运用文字可以有效地加强广告对受众的情感影响,从而更利于吸引消费者的注意力,传达产品信息。

商业广告包括电子产品广告、汽车广告、房地产广告和食品广告等类型,所采用的方式、风格也各有不同。

特点:

- 构图简洁明快,突出商品品牌内涵;
- 关联性较强,提升企业知名度;
- 文字设计独具风格,具有高端视觉感受。

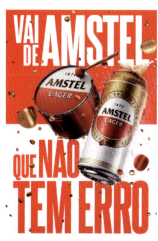
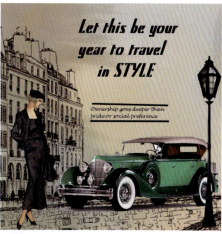

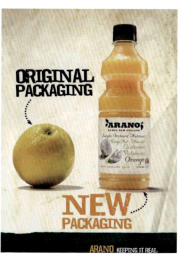

⊙ 5.3.1 食品广告设计中的文字应用

食品广告在广告中占据着重要的位置。因为同类产品繁多、花样层出不穷，所以一个好的创意才能使宣传的产品在众多产品中脱颖而出。食品广告中的文字设计应该尽可能地突出产品的口感、口味以及特点，根据产品的特征选择符合产品定位的宣传文字，以此来使产品给消费者留下更深的印象，从而促进消费。

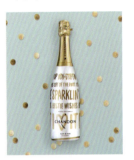

设计理念：这是一款香槟的广告设计作品。瓶身印有金黄色文字，加上蓝色背景，整体给人一种干净、清新的感觉，周围再配上金色的装饰，使画面整体感觉清新而不单一。

色彩点评：以金黄色为文字主色，搭配小面积的黑色文字，让整个文字色调具有视觉过渡的效果。

🍂 中心型的构图方式，可以将消费者的目光集中到产品身上，进而使产品得到更好的宣传。

🍂 金黄色文字和蓝色的背景搭配，让画面对比较鲜明，整体视感明亮、醒目。

🍂 手写的字体和微妙的闪闪发光的金属为画面增添了趣味。

- RGB=151,131,72 CMYK=49,49,81,1
- RGB=2,3,0 CMYK=92,87,89,79
- RGB=192,222,220 CMYK=30,5,16,0
- RGB=255,255,255 CMYK=0,0,0,0

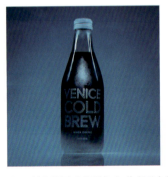

这是一款矮瓶啤酒的广告设计作品。瓶身的文字形象设计大胆、独特，而啤酒个性的颜色更能勾起消费者的好奇心，渐变的背景可以使产品更加突出。

- RGB=53,153,175 CMYK=75,28,30,0
- RGB=13,112,140 CMYK=87,52,39,0
- RGB=13,34,49 CMYK=95,85,67,51
- RGB=43,163,200 CMYK=74,23,19,0

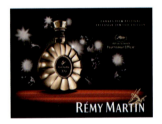

这是一款白兰地人头马香槟的广告设计作品。白色的主体文字搭配金色的副标题文字和黑色的背景与红色的舞台，使整体画面增添了前后的距离感、空间感。将产品放置于舞台上且与闪光灯结合，给人一种尊贵、时尚的感觉。

- RGB=255,255,255 CMYK=0,0,0,0
- RGB=200,183,102 CMYK=29,27,67,0
- RGB=0,0,0 CMYK=93,88,89,80
- RGB=189,42,32 CMYK=33,96,100,1

5.3.2 汽车广告设计中的文字应用

汽车本身就能体现自身的劲爽、霸气,所以要求汽车广告同样具有此特性。企业会通过广告向消费者宣传其产品用途、质量、性能,并且间接展示企业形象。在广告中良好的文字设计可以将汽车的外表、性能等更完美地展现,使消费者一目了然,产生兴趣,从而购买。

设计理念:该作品充满艺术气息的主体字体与图形相结合,创意感十足。产品采用居中的构图形式,且视觉重心以产品为主,给人一种轻松、自然的感觉,同时又不失画面的精致感。

色彩点评:画面中的主体文字以白色为主色调,搭配蓝灰色副标题文字和不同明度的青色背景,使画面产生了视觉过渡的效果,很好地烘托了画面氛围。

🍀 标题精致的创意文字,为画面带来一丝时尚气息。画面下方的文字十分规整,与标题文字相呼应,同时突出了汽车品牌名。

🍀 背景色的变化,加上光影效果,给人以空间感。

🍀 主体汽车很好地抓住了人的视觉重心。

☐ RGB=255,255,255 CMYK=0,0,0,0
▨ RGB=161,182,185 CMYK=43,23,26,0
■ RGB=1,22,34 CMYK=98,88,72,62
■ RGB=8,57,86 CMYK=98,82,53,22

该广告以青色为主色调,而白色的主体文字很好地总结了广告主题——征服冰。汽车在冰天雪地里拉着一艘破冰船的造型充分体现了汽车对自身动力的自信,具有较强的宣传力度。

☐ RGB=255,255,255 CMYK=0,0,0,0
▨ RGB=95,137,167 CMYK=68,41,27,0
■ RGB=4,8,33 CMYK=99,99,70,63
■ RGB=37,98,130 CMYK=87,61,40,1

该广告采用较为端正、规整的文字,具有较强的可读性与严肃性,令人想象到产品的高端,背景中雪元素与午夜蓝色的结合给人以大气、宽阔的视觉感受。

☐ RGB=255,255,255 CMYK=0,0,0,0
▨ RGB=201,214,230 CMYK=25,13,6,0
■ RGB=11,19,30 CMYK=93,88,73,65

5.3.3 商业广告中的字体设计技巧——展现产品内涵

在设计商业广告时，出色的文字设计可以更好地展现产品自身的文化内涵，精准地对产品进行定位，为其塑造良好的产品形象。

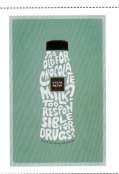

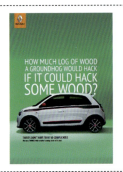

这是一款咖啡的广告设计作品。瓶身用英文代替，可以激起受众的好奇心。该文字字体随意、自然，搭配绿松石绿色的背景，使整个画面给人一种轻松、活力的感觉。瓶身中间的方块和瓶盖直接宣传了该产品。广告创意别致独特，使人印象深刻。

这是一款越野车的广告设计作品。车身后面的白色文字可使受众更好地了解产品，将越野车放在画面的中间，搭配鲜活明亮的碧绿色背景，既突出了产品，又使画面整体具备了空间感。画面左上角的标志使用非常抢眼的颜色，突出了产品的品牌，可以达到宣传的效果。

5.3.4 配色方案

双色配色

三色配色

四色配色

5.3.5 商业广告设计赏析

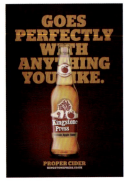

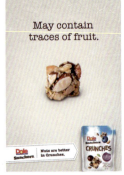

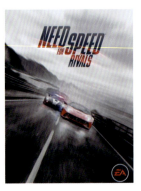

5.4　VI 设计中的字体设计

VI 设计是视觉识别系统的设计。这种设计是以标志、标准字和标准色等为中心展开系统的视觉表达体系。VI 设计中的文字作为视觉感受识别的第一元素，字体应用要准确，文字表达要精准，从而达到宣传的目的。

特点：

- ◆ 画面简约大方，内容通俗易懂，迅速传递品牌内涵；
- ◆ 直接呈现主题定位，坚持可实施性原则；
- ◆ 文字设计展现主题的目的；
- ◆ 富有多变的形式。

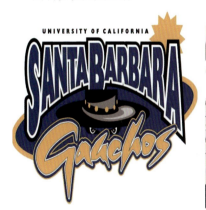
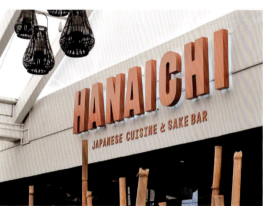
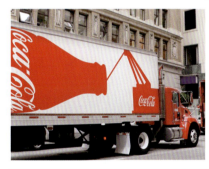

⊙5.4.1 教育类 VI 设计中的文字应用

教育类的 VI 设计实质上就是对人们情感上的引导，应采用通俗易懂的表达方式，让人们体会到教育的意义。在教育类 VI 设计中，良好的字体设计会使教育信息更容易受人关注，进而将教育信息传播得更加广泛。

设计理念：这是一所学校的标志设计作品。将文字信息以弧形展现在标志周围，而整体形态以圆形为基准，且 Logo 中心图形采用火炬以及动态手型为主，画面左侧标示出办校时间，整体画面营造出一种和谐、统一的氛围。

色彩点评：标志中的文字信息采用了具有严谨意义的黑色调，而标志背景采用明度较低的肉色，整体画面给人一种亲近、熟悉的视觉感受。

🍂 文字信息总结了该标志的意义。

🍂 标志轮廓结合手臂的绘制使其更加生动，增强了标志的活力性。

🍂 图形寓意着学子是冉冉升起的新星，如同火焰一样一直向上发展。

■ RGB=6,16,8 CMYK=90,80,90,74
■ RGB=254,248,203 CMYK=3,3,28,0
□ RGB=255,255,255 CMYK=0,0,0,0
■ RGB=244,121,55 CMYK=3,66,78,0

这是一所国际象棋学校的校徽设计作品。此标志采用单一的灰色进行设计，形成严肃、高端的视觉效果。

■ RGB=87,87,89 CMYK=72,64,60,14
□ RGB=245,245,245 CMYK=5,4,4,0

这是一所小学的校徽设计作品。其采用蓝色、深蓝与黄色、橙色进行设计。通过一飞冲天的火箭象征学子们，以此呈现出希望、奋进的力量感。

■ RGB=41,88,146 CMYK=88,69,24,0
■ RGB=26,57,115 CMYK=98,89,36,3
■ RGB=254,197,35 CMYK=4,29,86,0
■ RGB=246,116,27 CMYK=2,68,89,0

5.4.2 餐饮类 VI 设计中的文字应用

餐饮类 VI 设计是具有特色和创意风格的设计,这类作品通常会用餐饮类的标志性物品作为图案符号,这样比较容易吸引人的目光。在餐饮类 VI 设计中,主体文字的字体设计具有至关重要的作用,具有新意的配色更能有效地拉近商家与消费者的距离。

设计理念:这是全球食品饮料餐厅的标志。该品牌的主体文字设计极具艺术感,而中心图案是个杯子,表达意义明确,且杯子下半部采用白色为底,暗指食品干净卫生,可放心食用。

色彩点评:黑色的主体文字搭配橘红色 Logo 给人健康的视觉感受,尤其用在食品中,让人感觉放心,值得信赖。加上橘红中红色偏多,醒目,非常引人注目。

① 标志下方文字采用黑色字体,既不喧宾夺主,又格外庄重,图文搭配恰到好处。

② 整体画面简洁大方。

③ 给人健康、干净的视觉感受。

- RGB=6,16,8 CMYK=90,80,90,74
- RGB=255,255,255 CMYK=0,0,0,0
- RGB=255,91,0 CMYK=0,78,93,0

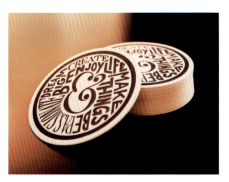

这是一款咖啡店 VI 设计方案中的杯垫设计作品。杯垫主要由各种形式的巧克力色字母组成,搭配品牌 Logo 的设计,拉伸了整体造型深度,韵味十足。搭配米色背景,富有品位且上档次的色彩搭配,极具艺术感。

- RGB=58,33,22 CMYK=69,81,89,59
- RGB=254,244,228 CMYK=1,6,13,0

这是一家餐饮店 VI 设计方案中的招牌海报设计作品。此款招牌幽默风趣,个性独特,而图文结合的手法,直观地表现了该餐厅的特色。将猪和鸭子表现得惟妙惟肖,吸引消费者兴趣,艺术感十足。

- RGB=238,197,162 CMYK=9,29,37,0
- RGB=187,40,33 CMYK=33,96,100,1
- RGB=255,255,255 CMYK=0,0,0,0

◎ 5.4.3　VI 设计配色技巧——注重整体版面的文字搭配

VI 设计应注重整体的文字搭配和字体设计，和谐的文字设计，可以给人以舒适的视觉感受，同时也可以让人们很好地对其进行定位。

这是一所乒乓球学校的标志设计。该标志采用卡通化的形象与文字结合，形成生动、幽默的造型，同时不失辨识性。

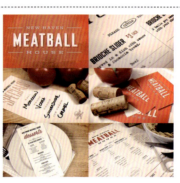

这是一款啤酒 VI 设计方案中的标签设计。此餐厅从视觉识别系统中选取红色作为主色，品牌 Logo 采用白色的立体字，且字体流畅、写意，整体感觉透亮、明快，有种新鲜、健康的浓郁气息，能使人放心进餐、心情愉悦。

◎ 5.4.4　配色方案

双色配色

三色配色

四色配色

◎ 5.4.5　VI 设计赏析

5.5 App UI 设计中的字体设计

App UI 设计就是软件界面设计，而软件界面设计与平面设计的差别就在于其信息是流动的。随着技术的发展，手机软件越来越多，人们每天都在使用。UI 设计最重要的是通过用户体验进行设计。从 UI 的主体文字中的字体设计来看，字体夸张风格的 App，能给人趣味性，较易吸引人的眼球；而文字单一写实的 App，比较科技化，让人能够更理性客观地进行选择。

特点：

- 设计注重用户体验；
- 流动性强，根据时间更新换代；
- 实用性强，外观体现内涵；
- 通过不同的文字设计展现软件的吸引力。

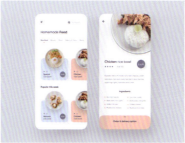

⊙ 5.5.1 登录界面的字体设计

在当今社会，由于科技快速发展，人们足不出户就可以通过社交软件了解外面的世界，而良好的界面文字会给人更好的视觉体验，带动人的思维。

设计理念：这是一款社交软件的登录界面设计。该界面文字字体规整，整体画面采用深青色为底色，而置于正上方的翻页式图标设计给整体画面营造了一种空间立体感。

色彩点评：作品整体用色明快，以低明度青色为背景，给人以内涵、神秘的视觉感受，同时与对比色的橘色搭配，彰显界面的低调、深邃效果。

🎨 画面中立体式的软件名称搭配翻页式标志，能给人留下深刻印象。

🎨 背景色突出登录框，软件界面清晰明了。

- RGB=255,255,255 CMYK=0,0,0,0
- RGB=40,67,94 CMYK=90,77,51,16
- RGB=246,137,36 CMYK=3,58,86,0

这是一款社交软件登录界面设计。整体界面规整大方，文字简洁明了，而画面采用亮灰色为背景，与白色的登录框相结合，立体感十足。整体给人一种较为严谨、时尚的视觉感受。

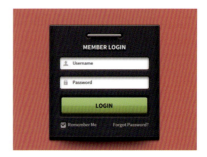

该作品突出的立体文字搭配突出的立体界面，为整体界面增添了和谐统一的美感和立体感，而确认键采用绿色调，既突出又明显，且整体界面用色简洁，具有稳重、独特的效果。

- RGB=232,232,232 CMYK=11,8,8,0
- RGB=255,255,255, CMYK=0,0,0,0
- RGB=111,151,187 CMYK=62,36,18,0
- RGB=166,169,176 CMYK=40,31,26,0
- RGB=239,118,25, CMYK=7,66,91,0

- RGB=57,64,70 CMYK=81,72,64,31
- RGB=255,255,255, CMYK=0,0,0,0
- RGB=149,183,44 CMYK=51,16,95,0

◎ 5.5.2 图标中的字体设计

图标设计的原则就是要发挥图标的优点——比文字直观，比文字漂亮，且一个优秀的图标，其文字设计尤为重要。良好的字体设计能使图标更易于被受众接受。

使画面质感凸显，充满吸引力。

色彩点评：文字以灰玫红为主色，点缀以铬黄色的食物元素和红白格段的边缘框，使画面更加活泼，层次感更鲜明。

① 对比色的搭配，给人以空间感。

② 带有刮痕文字的设计，使画面呈现复古、怀旧的效果。

③ 设计构图创意感十足，整体摆放都处在视觉中心，给人以平衡感。

RGB=69,28,31 CMYK=64,89,80,55
RGB=106,68,71 CMYK=62,76,65,23
RGB=246,102,114 CMYK=2,74,42,0
RGB=255,245,0 CMYK=8,0,85,0

设计理念：这是一款游戏软件的图标设计作品。图标主体是一堆爆米花加上抵用券类的元素，而券中带有刮痕的文字，

该图标设计简单、时尚、大方，图标上方的文字以铬黄色为主色，且文字上方加上三角图形，再搭配黑色系渐变式的背景，色调之间产生强烈的对比，使整体设计创意感十足。

该图标设计为圆形，画面采用紫色系渐变的文字搭配紫色渐变的天空作为主图，整体画面空间感、神秘感十足，而且使人能直观地感受到该软件的用途。图标边缘的光晕效果，使图标极具立体感，给人以青春、欢乐的视觉感受。

RGB=253,216,53 CMYK=6,18,81,0
RGB=44,44,44 CMYK=80,76,73,51
RGB=75,75,75 CMYK=74,68,65,24
RGB=86,86,86 CMYK=72,64,61,16
RGB=119,119,119 CMYK=62,52,50,0

RGB=131,35,93 CMYK=59,99,47,5
RGB=231,56,116 CMYK=11,88,32,0
RGB=243,135,115 CMYK=5,60,49,0
RGB=57,4,78 CMYK=91,100,61,24
RGB=250,221,98 CMYK=7,15,68,0

◎ 5.5.3　App UI 设计中的字体设计技巧——抓住人们的需求

现如今是一个更新换代较快的时代，各式各样的 App 应运而生，在优秀的 App UI 设计中，文字设计占据重要位置。我们应该紧跟时代的潮流，抓住流行元素，设计出具有创意性的文字字体，并设计出满足人们需求的 App。

这是一款社交类的软件登录界面设计。画面中不同色调的文字搭配不同色调的界面，再运用分割式的构图方式，为整体造型增添了简约、清新的美感，给人以心情舒畅的视觉感受。

这是一款专业的音频编辑软件图标设计。该界面采用该软件名称的缩写文字为主体，搭配翻页式的构图，画面简单直接。图标中还带有表示音频的图形元素，能让人直观地了解软件的用途。

◎ 5.5.4　配色方案

双色配色

三色配色

四色配色

◎ 5.5.5　App UI 设计赏析

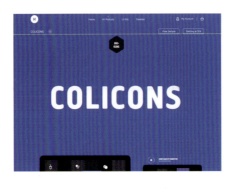

5.6 网页设计中的字体设计

随着时代的进步和发展，越来越多的企业和个人开始建立属于自己的网站，用于展示企业产品信息，以达到信息传播和交流的目的。字体设计作为网页的第一视觉语言，运用得当就能锦上添花，能够吸引访客；反之，字体设计不合理的网页则会让访客心生厌倦。

特点：

- 通过独特的风格和强烈的视觉冲击力鲜明地突出设计主题；
- 达到整个画面风格统一、色彩统一、布局统一的效果；
- 不同的文字设计方案带给访客不同的视觉感受；
- 简洁清晰的网页易于记忆和理解，更加深入人心，可以传递情感；
- 能够充分满足用户的需要。以友好的信任感打动人心，从而提升网站的访问量。

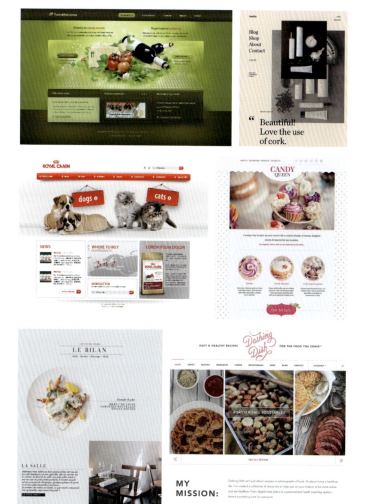

⊙ 5.6.1　购物类网页设计中的文字应用

购物类网页的主要目的是销售产品，要遵循网页设计的配色原则，通过建立良好的交互式体验模式，让访客在网上购物时能够有便捷、舒适的购物体验。网页整体文字设计和配色布局不仅要有美观性，还需要有引导性，这样才能够吸引大批的购买者。

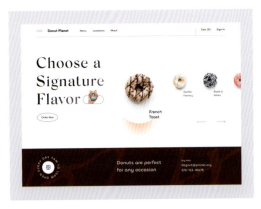

设计理念：该甜甜圈购买网站采用规整的布局构图与端正的字形，给人一种干净、认真的感觉。同时上下分割的版面可以增强网页的层次感。

色彩点评：黑色文字在白色的背景上更加醒目、突出，便于阅读。

🍉 食物购买网站以白色为背景主色，形成干净、整洁的视觉效果，有利于为消费者带来安全、健康的视觉印象。

🍉 规整的布局方式，使整个画面清爽、简约。

■ RGB=26,26,26 CMYK=84,80,79,66
□ RGB=255,255,255 CMYK=0,0,0,0
■ RGB=66,34,8 CMYK=65,82,100,56
■ RGB=236,183,125 CMYK=10,35,53,0

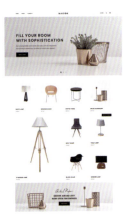

黑色、灰色与白色是经典的无彩色配色，通过无彩色的使用渲染高端、大气、尊贵的格调，展现出该产品的高端，并带来时尚、庄重的视觉感受。

该网页采用亮灰色作为主色调，棕色作为点缀色，搭配黑色文字，给人一种简约、清爽的视觉感受。骨骼型的构图方式便于访客了解产品详情并购买。

□ RGB=241,241,241 CMYK=7,5,5,0
■ RGB=2,2,4 CMYK=93,88,87,78
□ RGB=255,255,255 CMYK=0,0,0,0
■ RGB=36,37,36 CMYK=82,77,77,58

■ RGB=0,0,0 CMYK=93,88,89,80
□ RGB=255,255,255 CMYK=0,0,0,0
□ RGB=220,218,219 CMYK=16,13,12,0
■ RGB=182,150,119 CMYK=35,44,54,0

5.6.2 游戏类网页设计中的文字应用

以游戏为主题的网页设计通常界面精美、专业性强,完美的文字设计可以让访客在第一时间就能享受到视觉感官刺激。只有这样的设计,才能有效地提升网站的点击浏览量,树立良好的口碑。

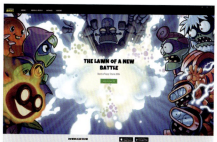

设计理念:这是一个游戏专题的网页设计,网页两侧的游戏角色都面向中心位置,并将黑色主体文字放置在界面中心位置,使人们的视线也随之看向文字。表情丰富的游戏人物,形象趣味性十足。

色彩点评:画面以蓝色为主色调,给人一种神秘、轻松的视觉感受。

① 规整的标题文字,条理清晰,具有引导视觉的作用。

② 整个版面采用插画式构图方式,创意感十足,并与游戏主题相呼应。

③ 背景色的变化,加上光影效果,给人以空间感。

- RGB=22,22,22 CMYK=86,81,81,68
- RGB=78,92,165 CMYK=78,68,10,0
- RGB=67,158,85 CMYK=74,21,83,0
- RGB=255,255,255 CMYK=0,0,0,0

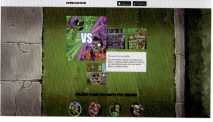

该网页采用对比色的配色方式,以不同明度的天蓝色为背景,搭配不同渐变颜色的主体文字和图形,色调之间形成了鲜明的对比,而文字居中的排列方式与整体画面相映成趣,获得一种开阔视野的效果。

- RGB=226,34,126 CMYK=14,93,20,0
- RGB=255,255,255 CMYK=0,0,0,0
- RGB=245,162,22 CMYK=6,46,90,0
- RGB=20,31,62 CMYK=98,96,58,40

该网页为益智类游戏网页设计。其整体色调以青色系为主色调,而灰色调加上红色调的主体文字搭配卡通版十足的背景,给人一种轻松、自然的视觉感受。

- RGB=55,54,54 CMYK=78,73,71,42
- RGB=215,46,63 CMYK=19,93,72,0
- RGB=72,172,220 CMYK=67,20,10,0
- RGB=255,255,255 CMYK=0,0,0,0

5.6.3 网页设计中的配色技巧——文字传递信息

优秀的网页可以通过文字设计使其产生和谐且具有视觉冲击力的效果，从而引起人们的注意，并对网页产生浓厚的兴趣。在对网页进行设计的过程中，可以通过一些文字设计技巧，让整体画面更加合理，让信息传递更加准确。

该网页为单色配色，以午夜蓝延伸到更深的蓝色，而网页中的文字以淡蓝色为主色，字体规整、端正，搭配运用白色为底色衬托产品，体现出该企业较为严谨的态度，且这样的颜色变化能够让人的视线向产品聚集。

该网页为游戏个人背包页面，采用蓝色作为主色，营造清新、梦幻的氛围，给人以清爽、轻松的感觉。

5.6.4 配色方案

双色配色　　　　　三色配色　　　　　四色配色

5.6.5 网页设计赏析

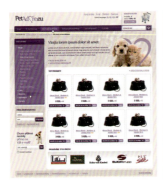

5.7 商品包装设计中的字体设计

包装设计是将商品包装中用到的商标、图形、文字和色彩组合成完整的画面，这样就达到了包装设计的整体效果。包装设计的新颖性可以对消费者起到引导视觉的作用，整个设计力求造型精巧、图案新颖，以促进产品的销售。

商品包装设计中的文字运用得当，可以突出产品的特点和形象，而具有创意性的字体设计能给消费者留下深刻印象。

特点：

- 保护商品：适当的包装可使产品不变形、不变质；
- 便于流通：通过包装使产品便于携带和搬运；
- 引导视觉：不同的包装文字设计具有识别作用；
- 促进销售：包装的形体、方式象征内容物的实质。

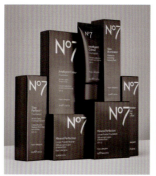
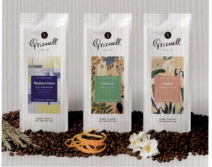
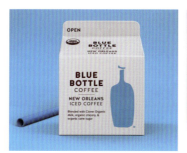

◉ 5.7.1 包装袋设计中的文字应用

包装袋是用于包装各种产品的袋子。包装袋的使用使产品在销售时更加方便、快捷。在包装袋设计中,文字设计有至关重要的作用,带有精美字体设计的包装更能引起消费者的注意,且带有不同字体设计的包装有着不同的含义。

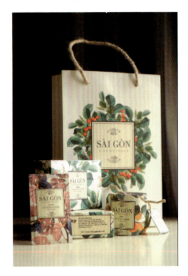

设计理念: 此手提袋以米色为主色调,搭配绿色植物作点缀,而主体文字规整地摆放在包装中心位置,整体搭配展现出时尚、环保的主题。

色彩点评: 米色和绿色的搭配使包装袋显得清新、时尚,视觉效果突出。

● 简单的色彩与标志性文字的结合丰富了包装袋的画面。

● 醒目自然的产品标志,突出了产品的品牌形象,对品牌有宣传作用。

■ RGB=94,153,95 CMYK=68,28,75,0
■ RGB=243,238,206 CMYK=7,7,24,0
■ RGB=253,87,61 CMYK=0,79,71,0

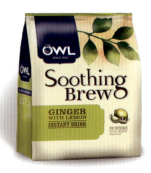

该包装设计运用红色为主色调,而深红色文字的应用为整体包装增添了和谐统一的美感并具有较强的表现力,可以吸引人的眼球,且能够让人联想起食物,从而引发食欲。

■ RGB=199,38,48 CMYK=28,96,86,0
□ RGB=255,255,255 CMYK=0,0,0,0
■ RGB=173,50,59 CMYK=39,93,78,4
■ RGB=146,120,99 CMYK=51,55,62,1

该包装袋酒红色的产品名称在米色与黄绿色的衬托下,显得格外显眼且极具吸引力。再搭配少许的蓝色,表现出镇定的效果。整体画面展现出一种明快、自然的视觉感受。

■ RGB=55,8,0 CMYK=67,94,100,65
■ RGB=122,91,26 CMYK=57,64,100,17
□ RGB=255,255,255 CMYK=0,0,0,0
■ RGB=208,206,0 CMYK=28,14,94,0
■ RGB=253,245,206 CMYK=3,5,25,0

5.7.2 包装盒设计中的文字应用

包装盒是用来包装产品的盒子。包装盒的使用不仅使产品在运输中更加安全，而且还能提升产品的档次。在包装盒设计中，文字占据重要地位，一般由可联想到该产品的文字字体设计而成的包装盒，会给人以强烈的视觉感受，并影响消费者的消费意向，从而使消费者对其所包装的产品产生兴趣。

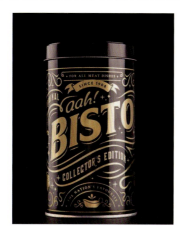

设计理念：这是一款肉汁粉的包装设计作品。该包装选用金色的字样为品牌名，再搭配极具现代气息的黑色背景来展现出它的品牌。由柱形商品包装可以看出时代的变化与发展，体现出设计的新生理念和新兴动态。

色彩点评：该商品包装巧妙地运用了鲜明的金色文字加上经典的黑色为底，给人以明亮又沉稳的神秘感受。

🌈 绚丽醒目的文字色彩搭配美妙生动的图案，巧妙独到的构图，让商品从琳琅满目的货架上脱颖而出。

🌈 产品有效地利用材料自身具备的弯曲、柔韧特点，创造个性化的包装，让包装更具品质，以此来吸引消费者。

■ RGB=207,163,30 CMYK=26,39,93,0
■ RGB=0,0,0 CMYK=93,88,89,80

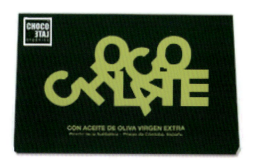

这是一款巧克力的包装设计作品。其整体包装造型较为简单，但整体形象较为别致。包装上的字体以巧妙多样的形式组合，活跃了整个包装设计。

■ RGB=201,213,37 CMYK=31,8,90,0
□ RGB=255,255,255 CMYK=0,0,0,0
■ RGB=1,73,40 CMYK=91,58,100,36

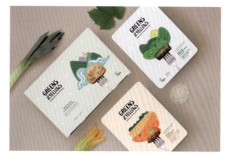

这是一款休闲零食的包装设计作品。白色包装盒与手绘的田园风景打造出清爽、自然的包装效果，搭配可爱、生动的字体，更显活泼、灵动，从而吸引消费者目光。

■ RGB=31,30,28 CMYK=82,79,80,63
■ RGB=85,125,91 CMYK=73,44,73,2
■ RGB=234,132,96 CMYK=9,60,60,0

◎ 5.7.3 商品包装中的字体设计技巧——增强广告的趣味性

商品包装主要是对产品在流通过程中起到保护作用，同时带有包装的产品也方便消费者携带，有助于商家销售。在包装设计中的文字应多一些趣味性、创造性，不能一味地采用传统的文字字体，要让消费者在看到包装的同时可以感受到产品本身的趣味点、闪亮点。

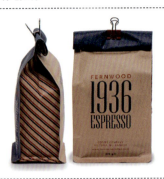

这是一款咖啡的包装设计。以深驼色为主色，搭配简单、居中型的文字版式，给人以质朴的感觉，具有一定的亲和力，有效地拉近了消费者与产品的距离。

该产品看似简单的包装却富有浓郁的乐趣内涵。包装封面用阴影的表现手法使文字、图案呈现出一种立体的视觉感，很容易吸引消费者的注意力。

◎ 5.7.4 配色方案

双色配色　　　　　三色配色　　　　　四色配色

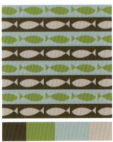

◎ 5.7.5 商品包装设计赏析

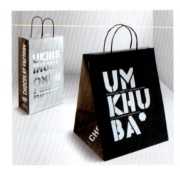
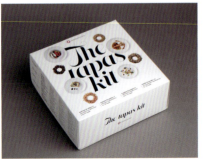

5.8 品牌形象设计中的字体设计

品牌形象是指企业或品牌在人们心中所表现出的特性，它在一定程度上可以影响消费者对品牌的评价与认知。

形象是品牌展现在大众视野中的特征，也反映了品牌的实力与本质。品牌形象包括品名、包装、图案广告设计等。在大众对品牌形象的认知中，文字最容易形成第一印象。通过良好的文字字体设计出优秀的品牌形象，可以宣传和推广企业品牌，提升企业品牌的知名度和影响力。所以设计时应注意几个事项：突出品牌形象、具有关联性、具有震撼力、具有独特性。

特点：

- ◆ 突出品牌形象，将最好的一面展示给大众；
- ◆ 关联性较强，让人容易理解，具有很好的宣传效果；
- ◆ 通过视觉语言传播有效的信息，给人带来强烈的震撼；
- ◆ 通过优秀的文字设计，使品牌形象具有令人耳目一新的独特性。

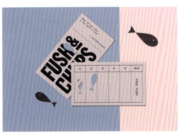
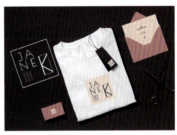
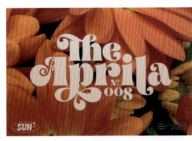
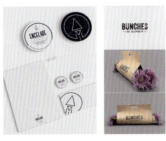

5.8.1 事务用品类品牌形象设计中的文字应用

当企业的标志、标准色被确定后,就可以展开设计事务用品的工作了。事务用品是视觉形象系统的重要组成部分。通过统一的文字设计,能够充分展现出品牌的规范化和统一化,且表现出品牌内部的凝聚、和谐之感。事务用品包括很多内容,有信封、信纸、名片、徽章、工作证、请柬、文件夹、介绍信、账票、备忘录、资料袋、公文表格等。

设计理念:这是一款关于企业信封的设计。该信封表面仅印有企业Logo的设计,加上复古的折叠方式,整体给人一种简约大方的美感,展开信封后却别有洞天,能够看到品牌的辅助图形,该设计强化了品牌宣传的作用。

色彩点评:该信封采用单色调的配色方案,以黑色文字搭配藕粉色的背景,给人一种代入感和联想感,让人看见信封就能联想到该品牌。

① 开启信封的位置添加了品牌Logo,具有强化品牌宣传效果的作用。

② 以品牌Logo图形作为辅助图形,可以在潜移默化中宣传品牌。

③ 该信封颜色轻柔,给人一种舒适感,对建立品牌的信赖感起到了帮助作用。

■ RGB=0,0,0 CMYK=93,88,89,80
■ RGB=248,232,210 CMYK=4,12,19,0
□ RGB=255,255,255 CMYK=0,0,0,0

这是一家心理治疗中心的品牌形象设计。该作品属于中明度的色彩基调,绿色的文字在灰色的背景下显得格外突出。该文字的字体充满着艺术、时尚的气息,且文字的排版也独具风格,能够给人留下深刻印象。

■ RGB=70,121,65 CMYK=77,44,92,5
■ RGB=80,88,91 CMYK=75,64,59,14
■ RGB=219,223,234 CMYK=17,11,5,0

这是一款品牌的环保手提袋设计。该手提袋以深蓝色为背景,以红色为品牌名称色,两种色调之间产生了明显的对比,再加上白色图形,使整体画面更加和谐统一。

■ RGB=222,49,39 CMYK=15,92,88,0
■ RGB=20,53,95 CMYK=98,89,47,14
□ RGB=255,255,255 CMYK=0,0,0,0

5.8.2 运输工具类品牌形象设计中的文字应用

运输工具最大的特点是具有流动性，是公开化的品牌形象传播方式。因为运输工具的速度较快，在设计上要考虑瞬间记忆的效果。在运输工具上，企业标准字和字体应该醒目，字体设计要强烈才能引起观者的注意。运输工具包括轿车、面包车、大巴、货车、轮船、飞机等。

色彩点评： 白色品牌名称与橙色Logo在黑色车身的衬托下更加鲜活、醒目，给人留下深刻印象。

🎨 车身的标志与品牌名称具有展示、宣传的作用。

🎨 弧度流畅、线条利落的车身象征着速度与力量。

■ RGB=27,28,32 CMYK=86,81,75,62
□ RGB=255,255,255 CMYK=0,0,0,0
■ RGB=255,175,95 CMYK=0,42,64,0
■ RGB=136,139,144 CMYK=54,43,38,0

设计理念： 这是一辆小轿车的局部图欣赏，在车身尾部的品牌Logo直观鲜明，具有较强的辨识度，同时车身弧度流畅，给人以高端、大气的感觉。

这是一辆运输车，车身整体以深蓝色为主色调，加上白色的品牌Logo具有缓冲效果，使整体画面和谐统一。该Logo的英文字体设计，极具创意。只印有品牌Logo，这样的设计具有宣传品牌的作用。

□ RGB=255,255,255 CMYK=0,0,0,0
■ RGB=20,40,74 CMYK=98,93,55,30

这是一辆机场服务类轿车。车身清楚的机场指示标识和Logo不仅可以装饰轿车，还可以起到宣传的作用。在该车身上，绿色调的文字标志图案可以起到辨识作用。在吸引人们注意力的同时宣传了企业形象。

■ RGB=76,182,117 CMYK=68,7,68,0
□ RGB=255,255,255 CMYK=0,0,0,0
■ RGB=49,44,141 CMYK=94,95,9,0
■ RGB=240,222,211 CMYK=7,16,16,0
■ RGB=233,78,115 CMYK=10,82,36,0

◎ 5.8.3　品牌形象设计中的字体设计技巧——建立独有的设计

在品牌形象设计中，字体设计应该以整个企业系统的设计风格为出发点，紧紧围绕品牌系统的中心思想，使其能够与企业品牌系统形成统一的视觉印象，从而使设计更具有吸引力。提高品牌的公众认知度，建立品牌独有的符号，达到品牌推广的目的。

这是一款关于企业工作牌的设计。该工作牌采用黑、白色为主色调，而工作牌封面则采用图文结合的手法设计而成，给人一种简约、时尚的美感。且文字字体设计工整、端正，营造出高档、国际的视觉效果。

这是一辆汽车服务公司的汽车车身设计。车身印有品牌 Logo，这样的设计具有宣传品牌的作用。该 Logo 采用图文结合的创意手法设计而成。Logo 采用青色和黑色为主色调，色调之间产生对比效果，十分抢眼，给人留下深刻印象，从而起到宣传的作用。

◎ 5.8.4　配色方案

双色配色　　　　　　　　三色配色　　　　　　　　四色配色

◎ 5.8.5　品牌形象设计赏析

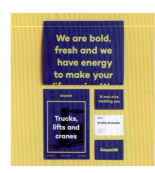

5.9 设计实战：创意字体海报设计流程解析

海报定位：

本节只针对海报设计中的文字创作，主要是以文字字体主导画面，再用一些与字体风格相符的元素作为衬托，打造出极具创意的海报设计。

色彩元素的定位：

"文字"主题的海报在设计中的色彩是依照主题形象来把握的，根据设计主题来定，避免了多种色彩混合运用所造成的画面混乱，而且具有整洁的秩序感，令色彩在海报设计中起到先声夺人的作用。

文字元素的定位：

文字在海报中属于艺术性的传播，能够烘托海报的视觉气氛。海报结合运用多种不同的形式不仅可以增添海报的层次，还能够加深视觉印象。

特点：

- 增强文字的可读性，更加有效地传播海报；
- 文字的设计与摆放要符合整体要求，不可造成混乱的感觉；
- 在视觉上突出独特的视觉感受；
- 主题明确、富有创意、起到宣传作用、艺术表现力强。

1. 背景颜色的设计	分 析
 设计师推荐色彩搭配：	● 在进行海报设计时，首先要确定颜色的运用。 ● 本作品采用洋红色为背景色，令整体的吸引力凸显出来，也消解了低调感。 ● 洋红色的背景给人带来一种活泼、大气的感觉，更容易吸引人们的注意力。该颜色可以刺激人们的感官，是一种极具吸引力的颜色。

2. 斑点背景的设计	分 析
 设计师推荐色彩搭配：	● 颜色确定以后再加以设计，构成一个完美的背景色。 ● 斑点与颜色的融合使背景看起来更加丰富，也不会显得乏味。该元素颜色的选择遵循了邻近色的搭配原则，作品更加和谐统一。

3. 主体文字的设计	分　析
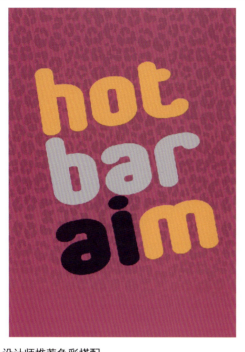	● 设计不同颜色的卡通风格的文字，使该文字海报极具生动性。 ● 该文字的摆放，是为了后面的设计步骤做准备，中间摆放才是作品的重心。

设计师推荐色彩搭配：

4. 为文字添加效果	分　析
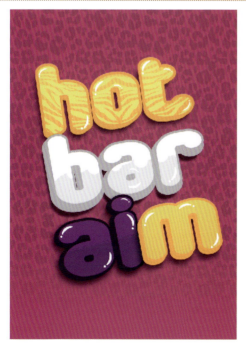	● 海报整体文字部分分别以不同的样式摆放，为广告设计增添了生动的立体感。 ● 不同的图层样式，可以使画面更具独特的魅力，海报也更能吸引人们的注意力。

设计师推荐色彩搭配：

5. 添加装饰文字设计	分　析
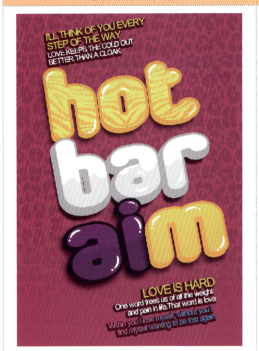 设计师推荐色彩搭配：	- 经过上一步为文字添加效果的引出，开始进行装饰文字的表现。 - 将不同的文字采用倾斜的方式依次在主体文字上下摆放延伸，使画面呈现和谐统一的美感，令画面空间拥有一定的扩容感。 - 清晰直观的文字展示，能够让观者对该海报有更多的了解。

6. 完成糖果平面广告设计	分　析
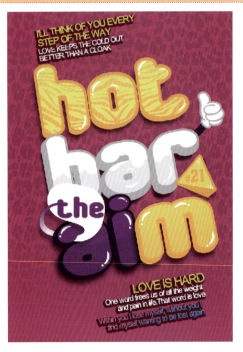 设计师推荐色彩搭配：	- 色彩、图形合理搭配，最后用装饰素材为海报做整体调和。 - 不同的装饰元素以两种形式结合，呈现一种完整感。 - 文字的直接表达能让观者对海报进一步加深印象，也使整体看起来更加完美整洁。 - 最终的海报作品，色彩和谐、构图饱满、内容翔实、造型卡通。

第6章 字体设计的风格

扁平化 / 毛笔 /3D/ 卡通 / 手绘 /
正式 / 个性 / 时尚 / 文艺 / 促销

字体设计在视觉传达的过程中，占据重要位置，具有传递感情的功能，因而它必须具有视觉上的美感，能够给人以美的感受。字体设计的风格可分为：扁平类、毛笔类、3D类、卡通类、手绘类、正式类、个性类、时尚类、文艺类、促销类等。

- ◆ 扁平化的字体设计是一种极简设计，给人一种简洁、大方，同时易于阅读的视觉感受。
- ◆ 毛笔风格的字体设计可以通过视觉语言让受众感受到设计的文化与内涵，具有较强的传播力度。
- ◆ 3D风格的字体设计具有巧妙而错综复杂的内部结构和外观动态，并且画面具有空间感与立体感。
- ◆ 卡通风格的字体设计，其视觉印象具有节奏性，给人视觉上活泼、俏皮幽默的感受，且独具风格。

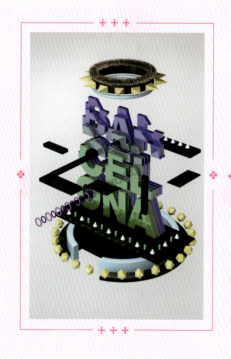

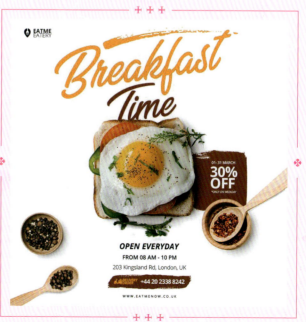

6.1 扁平化字体

扁平化设计是指通过简单的字体、图案与色彩的组合,以达到简洁、直观的设计效果。扁平化的设计风格比较常见于传统媒体,比如杂志、海报等。随着网络的发展,扁平化设计风格开始越来越多地应用于软件、网站等的界面。

扁平化的字体设计是一种写实且不添加任何效果修饰的设计方式。从画面整体的视角来看,扁平化字体设计是一种极简的设计,极具实用性。

扁平化的字体笔触宽度不易发生变化,给人一种简洁、大方,同时易于阅读的视觉感受。这种字体适用于很多背景。扁平化的字体描边加粗以后,同样能够在相同风格的背景中呈现出很好的对比效果。

特点:

◆ 字体具有明快、鲜活的视觉感受;

◆ 能够体现创造力和活力;

◆ 具有缓解紧张情绪,放松心情的效果;

◆ 清晰的线条和统一的笔触,可避免过多的装饰性细节,易于阅读。

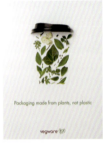
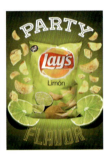
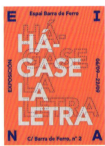
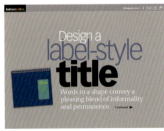

6.1.1 商务社交中的扁平化字体设计

商务社交类的设计通常画面比较简洁。极简的设计可以使画面在强调科技、前卫、严谨、稳重的同时更加活泼、生动，富有趣味性。现在人们设计商务社交类的软件或网页时，常用的字体就是扁平化字体。

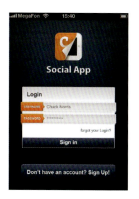

设计理念： 这是一个社交软件的登录界面设计。该界面中的文字字体属于扁平化风格，整体画面采用深青色为背景，且置于正上方的翻页式图标设计给整体画面营造出一种空间立体感和科技感。

色彩点评： 作品整体用色简洁，给人以内涵、神秘的视觉感受，同时与对比色的橘色搭配，彰显了界面的低调、深邃。

🎨 画面中立体感的扁平化文字搭配翻页式标志，更使人易于记住该软件。

🎨 背景色突出登录框，软件界面清晰明了。

▢ RGB=255,255,255 CMYK=0,0,0,0
■ RGB=40,67,94 CMYK=90,77,51,16
■ RGB=246,137,36 CMYK=3,58,86,0

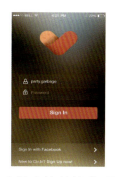

这是一个社交软件的登录界面设计。透明感的背景搭配灰色、白色扁平化字体，给人一种雨后春笋般的感觉，清新而又淡雅。立体感的图标与画面下方的按键框相呼应，且突出了该软件健康、自然的形象，科技感十足，能得到受众的认可。

▢ RGB=255,255,255 CMYK=0,0,0,0
■ RGB=163,149,136 CMYK=43,41,44,0
■ RGB=112,101,69 CMYK=62,58,78,13
■ RGB=216,99,91 CMYK=18,74,58,0

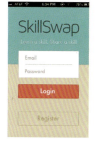

这是一个社交类的软件登录界面设计。画面中不同色调的文字搭配不同色调的界面，而该文字字体是运用了扁平化的风格制作而成，再运用分割式的构图，整体造型具有简约、科技、清新的美感，给人以心情舒畅的视觉感受。

■ RGB=37,117,118 CMYK=84,48,55,2
■ RGB=195,246,249 CMYK=27,0,9,0
■ RGB=196,196,196 CMYK=27,21,20,0
▢ RGB=255,255,255 CMYK=0,0,0,0
■ RGB=210,203,161 CMYK=23,19,41,0

⊙6.1.2 时尚新潮中的扁平化字体设计

时尚新潮的扁平化文字设计能给人焕然一新的感受，将潮流效果发挥得淋漓尽致，突出新潮且不失时尚之感。

设计理念： 这是一个美食网站的首页设计。网页以美食照片作为主图进行展示，通过整洁、简约的版式构图带来醒目、鲜明、简约的视觉感受。

色彩点评： 该网页中，黑色文字与白色文字在相应背景的衬托下十分醒目，具有较强的可读性。

🔸 骨骼型构图将不同的美食照片与文字内容直观地展现在访客面前，给人一种规矩、有序、整齐的视觉感受。

🔸 文字内容的规整排列可以为访客留下较好的视觉印象与阅读体验。

■ RGB=27,28,32 CMYK=86,81,75,62
□ RGB=255,255,255 CMYK=0,0,0,0
■ RGB=96,215,150 CMYK=59,0,55,0
■ RGB=109,147,23 CMYK=65,33,100,0

这是一个数码相机的网页设计。黑色应用于科技类网页中，通常象征着高端、品质、新潮。该网页中白色的主体文字采用扁平化风格的字体设计，增强了画面的感染力。黑色、白色为经典的配色之一，它利用颜色的明暗对称让画面产生了一种不可抗拒的视觉冲击力。

■ RGB=0,0,0 CMYK=93,88,89,80
□ RGB=255,255,255, CMYK=0,0,0,0
■ RGB=77,77,77 CMYK=74,67,64,22

该网页为拼贴型，高明度的色彩基调给人一种恬静、淡雅的感觉。在画面中不同字号的文字采用扁平化风格的字体设计而成，搭配高明度的图片与白色的模块有规律地变化着，给人一种有秩序的形式美感。

■ RGB=232,217,128 CMYK=15,15,58,0
■ RGB=172,187,58 CMYK=42,18,88,0
■ RGB=130,168,121 CMYK=56,24,61,0
■ RGB= 196,116,43 CMYK=30,64,91,0

6.1.3 扁平化字体设计技巧——字体简洁、大方

在扁平化字体设计中，因为追求设计效果的简洁大方，且直观地表达设计主题，所以在字体设计上，也是以简洁、清爽为标准，采用通用型的、笔画清晰的字体，不使用字迹不清的字体，比如草书、特殊字体等，避免使用已经不再流行的字体，比如古代甲骨文、篆体字等（特殊用途除外）。

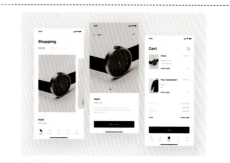

这是一个社交类的软件登录界面设计。蓝色的背景搭配白色文字，色调之间产生对比，给人一种清新、科技的视觉感受。该文字采用扁平化风格的字体设计而成，字体简洁有序、排列条理清晰，极具美感。

这是一家购物网站的移动端页面设计。其采用简洁的黑白灰配色与简单的字体，形成时尚、简约、醒目的页面效果，令人一目了然。

6.1.4 配色方案

双色配色　　　　　　三色配色　　　　　　四色配色

6.1.5 扁平化风格的字体设计赏析

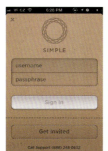 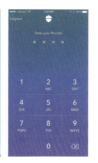

6.2 毛笔风格的字体

毛笔是传统的书写工具，其历史非常久远，早在远古时代就留有毛笔描绘的记录。例如，在以前的彩陶花纹、甲骨文、竹木简的上面可看到些许用毛笔描绘的迹象。

毛笔风格的字体设计，有着独特的规律与方法，它摆脱了色彩之间的约束，在整个色彩关系中，以白色（白纸）和墨为基础，以其他色彩为辅。毛笔字在设计中不只是一种"黑"颜色，而是作为一种调整画面关系的"色彩"存在。总之，色与墨的用法不同，体现出不同的风格与面貌。

特点：

- ◆ 整体画面用色简洁大方，有较强的民族文化特色；
- ◆ 通过视觉语言让受众感受到设计的文化、精神与内涵；
- ◆ 简单的配色，可以增强画面的艺术感染力。

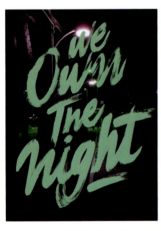
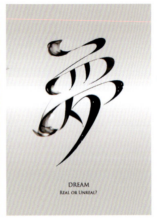

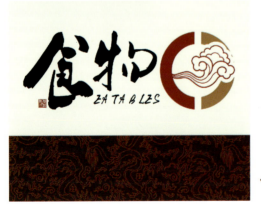
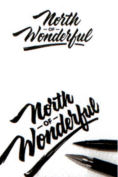

6.2.1 极具生机的毛笔字

生机感设计让人第一眼看到就比较放松，给人空灵、自由、开阔等感受，以自然色吸引人的目光，让人心神向往。生机感的代表色是绿色，因此纯粹的绿色经常出现在生机感设计中，以唤起人们的希望与梦想。

设计理念：这是一款茶叶的广告设计作品。画面采用国画的形式制作而成。将主体文字运用毛笔风格的设计手法绘制，搭配淡青色调的背景图，极具中国特色。毛笔字体在形式和视觉效果上更加突出，形式感更强，从而起到宣传作用。

色彩点评：以淡青色为主色调，搭配黑色，整个画面和谐统一，给人一种生机、清新的视觉感受。

- 产品直接摆放在画面左侧，搭配右侧的毛笔字，增强了画面的平衡感。
- 清新的背景搭配稍显亮眼的产品包装，突出了产品，使广告更醒目。
- 淡雅的配色，非常适合人类的视力明度，有利于缓解人的视觉疲劳。

■ RGB=0,0,0 CMYK=93,88,89,80
■ RGB=16,100,23 CMYK=88,50,100,16
■ RGB=139,182,172 CMYK=51,18,35,0
■ RGB=225,191,215 CMYK=14,31,4,0

这是一款绿茶瓜子包装设计作品。该包装封面的主体文字采用毛笔风格的字体设计方式，尽显传统、低调的美感，搭配绿茶等植物元素，生机感十足，使产品具有亮眼的吸引力，且突出了画面重心。

■ RGB=49,50,19 CMYK=77,69,100,53
■ RGB=164,152,100 CMYK=44,39,66,0
■ RGB=223,212,146 CMYK=18,16,49,0
■ RGB=117,166,22 CMYK=61,21,100,0
■ RGB=254,238,213 CMYK=1,10,19,0

这是一款茶叶的包装设计作品。采用简单的纸质包装，还原自然真色，渲染浪漫、天然、淳朴的韵味。选用橄榄绿作为文字色彩，与产品色彩相映，更显清新、纯净和典雅。

■ RGB=76,89,52 CMYK=74,58,91,23
■ RGB=203,180,139 CMYK=26,31,48,0

6.2.2 充满素雅风格的毛笔字

素雅具有朴素、优雅的含义，而素雅感的设计通常用色比较简洁，色彩重量感较轻，整体的对比效果较弱。素雅的设计作品可以是恬静的，也可以是禅意的；总之，它是对高尚的生活情操的一种追求和体现。

设计理念： 该作品中的字体运用了隽秀的毛笔字风格，具有行云流水、端秀清新的灵动气息。整体以灰色为主色调，整体画面给人一种素雅、流美的视觉感受。

色彩点评： 以灰色为主色调，搭配些许红色作点缀色，让整个画面具有和谐统一的美感，给人以淡雅、飘逸、沁爽的视觉感受。

● 行云流水的字体设计搭配水墨画背景，表达了高雅的主题。

● 淡淡的灰色搭配红色，非常适合人类的视力明度，有利于缓解人的视觉疲劳。

■ RGB=0,0,0 CMYK=93,88,89,80
■ RGB=186,191,195 CMYK=32,22,20,0
□ RGB=255,255,255 CMYK=0,0,0,0
■ RGB=155,24,30 CMYK=44,100,100,13

这是卷轴式水墨画设计作品。该作品采用画笔工具绘制出该意境的水墨画。画中毛笔风格的字体使整个画面增添了和谐统一的美感。而整体色调运用灰色调，给人一种低调、素雅的视觉感受。

■ RGB=0,0,0 CMYK=93,88,89,80
■ RGB=155,151,145, CMYK=46,39,40,0
□ RGB=242,237,229 CMYK=7,8,11,0

这是一款茶叶的包装和设计作品。包装盒上的文字运用毛笔风格的字体制作而成，而搭配该茶叶，整体感觉极具中国特色，具有素雅、时尚的视觉感受。外边大盒包装里边还有小盒包装，给人以安全、可靠的心理感受。

■ RGB=60,19,1 CMYK=66,89,100,62
■ RGB=139,134,124 CMYK=53,46,49,0
■ RGB=226,205,152 CMYK=16,21,45,0
■ RGB=213,156,127 CMYK=21,46,48,0

◎ 6.2.3 毛笔风格的字体设计技巧——注意线条的绘制

运用毛笔的技巧，已不是简单的技法问题，而是在毛笔字设计中渗透中国风。简单来说，毛笔笔法中线条的运用是最重要的，就是利用水的作用，产生了浓、淡、干、湿、深、浅不同的变化。

这是一款充满文艺的书籍装帧设计作品。书籍封面上的主体文字采用毛笔风格的字体设计而成。搭配紫色系的鲜花作点缀，使整体画面充满淡雅、神秘的气息。

该作品中主体文字采用毛笔风格的字体设计而成，该字体遒劲有力，搭配极具复古色彩的印章元素和深米色的背景，整体造型富有新意，给人一种怀旧、豁达的视觉感受。

◎ 6.2.4 配色方案

双色配色　　　　　三色配色　　　　　五色配色

 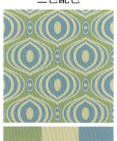 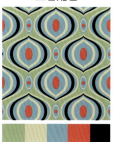

◎ 6.2.5 毛笔风格的字体设计赏析

6.3 3D 字体

3D 是指三维形态，具有立体的效果。现在的 3D，主要指基于计算机、互联网的数字化的 3D/ 三维 / 立体技术。

3D 风格的字体设计是指具有立体感的字体设计。

特点：

- 具有丰富的色彩、光泽、表面、材质等外观质感；
- 巧妙而错综复杂的内部结构和外观动态的运动形态；
- 通过运用 3D 字体，整体画面极具空间感与立体感。

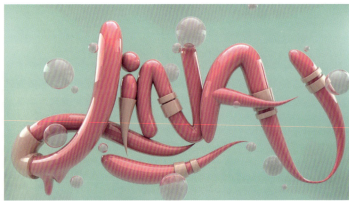
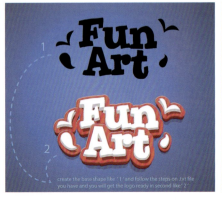

⊙6.3.1 营造高端风格的3D字体

高端风格强调高雅、大气、上档次等特性。在高端风格的设计中应注重画面气氛的营造，为画面添加立体或者动感元素，使整体画面在给人时尚、华丽的视觉感受的同时增添趣味性与生动性。通常使用单色，不常用多色诠释高端。

色彩点评：浅香槟黄色的Logo搭配深褐色建筑墙面，给人一种高端、坚韧的心理感受。在夜晚金色灯光的映衬下，让人产生一种金碧辉煌的感觉。

①复古式的建筑外观设计，不仅引人注目，而且具有宣传品牌的作用。

②品牌Logo的立体化设计有易识别性和观赏性的特点。

③建筑本身恢宏的设计突出了该品牌精致、高雅的品牌特色。

■ RGB=255,253,216 CMYK=2,0,22,0
■ RGB=191,166,169 CMYK=30,37,27,0
■ RGB=89,81,94 CMYK=72,70,55,13

设计理念：这是一家品牌专卖店的品牌Logo设计。该建筑的外观给人一种古堡的感觉，而Logo采用3D立体式风格制作而成。整体呈现出奢华、高端、宏伟的气势。

这是一款圣罗兰标志设计作品。将三个很难融合的字母组合成优雅而时尚的品牌Logo。以金色作为主体颜色，具有浓厚的皇家气息，并给人一种高端、典雅之感。以金属材质制作的标志恰好体现了圣罗兰的用料奢华，加工昂贵。

这是一家企业品牌Logo的设计作品。该Logo文字采用紫色灯管设计而成，通电之后会显现出亮眼的紫色，创意感十足，给人一种高端、迷人的视觉感受。整体文字采用3D立体效果制作而成，让人一眼就能注意到画面中奇特的文字造型，从而吸引观者的目光。

■ RGB=252,229,195 CMYK=2,14,27,0
■ RGB=233,181,116 CMYK=12,36,58,0
■ RGB=0,0,0 CMYK=93,88,89,80

■ RGB=251,0,246 CMYK=37,78,0,0
■ RGB=0,0,0 CMYK=93,88,89,80
■ RGB=85,80,86 CMYK=73,68,59,17

6.3.2 造型文雅的 3D 字体

文雅是温和、优雅的意思。文雅风格的设计具有色彩简单、清凉、舒适的特性，会形成一种视觉与触觉融为一体的质感，给人以宁静的感受。

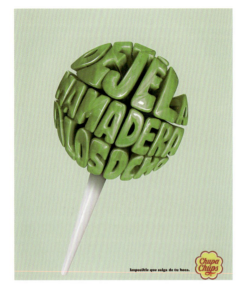

棒棒糖由 3D 立体英文字母构成，造型新颖别致。

色彩点评：翠绿色文字搭配浅绿色的背景，更加突出文字糖果的立体感，而且画面给人一种文雅、低调的视觉感受。

● 立体式的糖果设计，创意感十足，极具吸引力。

● 将品牌 Logo 摆放至右下角，其色调与背景色调产生对比，起到宣传的作用。

- RGB=115,175,41 CMYK=61,15,100,0
- RGB=24,39,10 CMYK=85,70,100,61
- RGB=217,231,198 CMYK=20,4,29,0
- RGB=201,7,42 CMYK=27,100,89,0

设计理念：这是关于棒棒糖的创意广告设计作品。整个画面构图简洁，中间的

这是一款企业 Logo 的设计作品。在灰色的墙面上安装这样的 3D 立体化橘红色 Logo，强烈的颜色反差让 Logo 更加醒目。整体画面给人一种热情但不张扬的视觉感受。

- RGB=238,116,54 CMYK=7,67,80,0
- RGB=189,179,166 CMYK=31,29,33,0

这是一款创意 3D 字体设计作品。该作品以灰色为主色调，搭配粉、蓝色等各式各样的元素，给人一种文雅、别致的视觉感受。透过不同颜色的搭配让画面中的文字获得三维立体效果，营造出强烈的空间感和未来感，创意感十足。

- RGB=208,204,203 CMYK=22,19,18,0
- RGB=82,88,86 CMYK=73,63,62,16
- RGB=98,179,182 CMYK=63,15,32,0
- RGB=217,132,155 CMYK=19,59,24,0

◎ 6.3.3　3D 风格的字体设计技巧——以创意吸引人的眼球

　　3D 风格的字体设计具有高端、大气、华丽等特性。想要设计出有特色的 3D 风格的字体，应该打破传统的设计思维方式，不能千篇一律，过多的同类重复性设计会使人产生审美疲劳。

　　这是一款牛奶巧克力糖果的广告设计作品。画面中牛奶倒在极具立体感的品牌 Logo 上，四溢的牛奶搭配蓝紫色的字体，给人强烈的视觉印象，也凸显出该牛奶糖的甜蜜、丝滑品质。

　　这是一座城市的标识字体设计作品。以一个大 M 作为标识，其中暗藏三棱镜般锋利而割裂的图案，让整个标识具有三维立体效果，透过不同颜色的搭配，折射出该城市多姿多彩的方方面面，而 Logo 营造出强烈的空间感和未来感，也让人联想到该城市一系列的标志性建筑。

◎ 6.3.4　配色方案

双色配色　　　　　　三色配色　　　　　　四色配色

◎ 6.3.5　3D 风格的字体设计赏析

6.4 卡通字体

卡通风格应用于字体设计中时，整体风格会展现出幽默、可爱的特性，表现时要顺畅、活跃，给人一种纯真、亲切的感觉，且拥有一定的亲和力。色彩方面，通常是高饱和度的单色或多色搭配使用。

此种风格的字体在设计时要考虑到天真活泼的孩童心理和无拘无束的儿童世界等因素，整体造型设计富有喜感，俏皮且节奏轻松鲜明。卡通风格的字体适用于儿童用品、卡通玩具、休闲运动、卡通类的动画片、影视剧以及日常服务行业等。

特点：

- 在字体结构上打破了原有的间架结构，给人活跃、动感；
- 整体画面节奏明快活泼、俏皮幽默；
- 字体笔画圆活轻松，独具风格。

6.4.1 营造喧闹氛围的卡通字体设计

喧闹感风格的设计通常会采用繁多的颜色搭配和丰富的画面元素。这样的搭配会给人一种喧闹、跳跃的感受，让人刮目相看、流连忘返。这种设计一般是以圆形、方形、三角形等图形的多次使用，让画面更饱满且更突出细节。

设计理念： 这是一款游戏的界面设计。画面中，以夜空作为背景，给人以空间上的延伸感。主体文字采用不同色调，对比鲜明，加上表情不一的卡通形象，极具吸引力，给人想进一步了解的欲望。

色彩点评： 主体文字以新鲜的绿色和白色为主色，搭配群青色夜空背景，色调之间产生对比。在视觉上给人比较诚恳、真诚的印象。加上红色、绿色的小动物作点缀，使画面看起来丰富多彩、生动有趣，喧闹感十足。

🎨 主体文字的字体采用卡通风格的设计手法制作而成。搭配卡通画面，整体画面具有和谐、统一的美感。

🎨 作品采用对比色的用色方式，通过色调之间的变化，更好地表现了画面的质感。

- RGB=194,244,48 CMYK=34,0,84,0
- RGB=255,255,255 CMYK=0,0,0,0
- RGB=214,0,51 CMYK=20,100,80,0
- RGB=2,27,57 CMYK=100,96,62,44

这是秘鲁儿童书籍《相当童话》的封面设计。该封面深色调的卡通风格的主体文字搭配浅色调的卡通背景图，色调之间产生对比，而风格统一，这样可以吸引读者打开书。背景图采用了书中不同故事的插图，具有趣味性、喧闹性。

- RGB=5,55,62 CMYK=94,73,67,40
- RGB=45,168,101 CMYK=75,13,76,0
- RGB=253,52,71 CMYK=0,89,63,0
- RGB=248,198,83 CMYK=7,28,72,0

这是一部小说的封面设计。画面采用文字作为主体，通过色彩缤纷、多样的文字增强封面的视觉吸引力，给人一种明快、丰富的视觉感受。

- RGB=180,19,63 CMYK=37,100,72,2
- RGB=235,64,109 CMYK=8,87,38,0
- RGB=245,144,150 CMYK=3,57,29,0
- RGB=253,199,31 CMYK=5,28,86,0
- RGB=111,200,206 CMYK=57,4,25,0
- RGB=99,160,161 CMYK=65,26,38,0

◎6.4.2 展现简约气息的卡通字体设计

简约的设计风格摒弃繁杂、热烈的元素，删繁就简、以少胜多，是一种高层次的创作意境。这种风格的特点就是大气、精致，以细节取胜。在颜色的选择上，通常采用类似色或同类色的配色方案，因为简约追求的是一种宁静、安稳。

设计理念： 这是一本儿童书籍封面设计作品。画面中人物与动物形象呈现出可爱、俏皮、灵动的视觉效果，搭配手绘卡通字体，更显鲜活。

色彩点评： 主体文字采用白色进行设计，明亮的白色给人以纯净、纯真的感觉。

● 卡通风格的文字设计，搭配卡通人物形象，形成统一、和谐的风格。

● 人物橙色的头发与红色的服装同蓝色夜空背景形成冷暖对比，增强了书籍封面的视觉吸引力。

RGB=255,255,255 CMYK=0,0,0,0
RGB=191,217,244 CMYK=29,10,0,0
RGB=64,81,126 CMYK=84,74,36,1
RGB=224,160,100 CMYK=16,45,63,0

这是一本儿童书籍封面设计作品。主体文字采用卡通风格的字体设计而成，搭配人物角色与森林背景，呈现出神秘、冒险、有趣的画面效果。

RGB=212,64,28 CMYK=21,87,97,0
RGB=172,150,129 CMYK=39,42,48,0
RGB=251,248,241 CMYK=2,4,7,0
RGB=89,142,114 CMYK=70,35,62,0

这是一幅动画电影主体字体的宣传海报。文字直击电影的主题，让受众尽可能多地了解电影，卡通风格的字体设计极富创意，生动有趣，有侧重点。整体画面给人一种低调、和谐、科幻、简约的视觉感受。

RGB=237,224,176 CMYK=11,13,36,0
RGB=143,102,152 CMYK=54,67,20,0
RGB=255,255,255 CMYK=0,0,0,0
RGB=30,16,43 CMYK=91,99,64,55

◎ 6.4.3　卡通风格的字体设计技巧——文字与整体画面相互统一

卡通风格的字体设计技巧在于文字与整体画面的统一性，要尊重画面的完整性，字体在画面中具有特定的用途和功能设计。不要过度伸展或扭曲字体，要考虑字体的美学效果。

这是关于儿童书刊的封面设计作品。画面中，卡通人物丰富的表情，搭配卡通风格的主体文字，风格的统一展现出顽皮、稚嫩的孩童本质，符合儿童书籍的主旨。

这是关于儿童图书的封面插画设计。作品中蔚蓝色的星空背景，搭配卡通风格的主体文字与卡通人物元素，对整体起到很好的展现作用，整个画面给人一种静谧、理智的视觉感受。

◎ 6.4.4　配色方案

双色配色　　　　　三色配色　　　　　四色配色

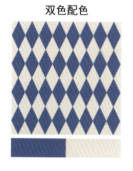 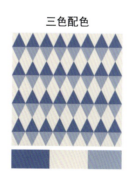

◎ 6.4.5　卡通风格的字体设计赏析

6.5 手绘字体

　　手绘是指应用于各个行业的手工绘制技术手法。手绘风格的元素能够赋予字体设计个性与特色，手绘字体能够给人以轻盈而又富有人性的感觉，目前手绘设计的使用率越来越高，而在设计师的作品集中，手绘元素常常是用来呈现创意的有效手段。一方面，有趣的手绘元素出人意表；一方面，设计师还能通过手绘呈现设计过程，展示设计思维。

特点：

- 增强整体设计的吸引力，可以更轻松地营造氛围，传递情绪；
- 可以和任何设计元素有效地搭配起来，可以和图片、视频组合使用；
- 手绘风格的设计具有融入感，不会显得过于突兀、单调，保持了整个页面设计的节奏感；
- 让设计的作品变得赏心悦目、个性十足、富有人性化。

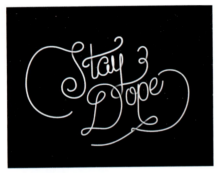
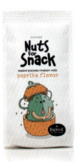
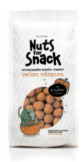

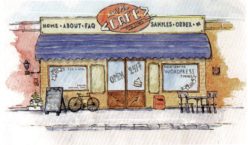

6.5.1 叙述时代潮流的手绘文字魅力

潮流风格的设计能赋予作品以独特的品位与差异性，从而渲染气氛，可以改变设计固有模式的限制，延伸空间的想象力，创造出各式各样的设计作品。现如今，相较于纷繁复杂的设计风格来说，潮流风格的设计已成为人们的新宠。

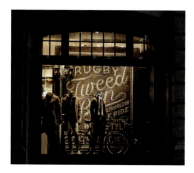

设计理念：该作品为男装橱窗展示设计。展示墙上的文字采用手绘风格的字体设计而成，再搭配英伦风格的男装陈列和特定的灯光效果，营造出温馨、时尚、潮流的氛围。

色彩点评：展示墙上的主体文字以暖色调米色为主色，而暖色调被公认为最受消费者垂青的装修色调之一。因为这种色调给人一种温馨、祥和的感觉，能够营造出舒心的购物环境。

🎨 在这种环境中，店内的服装色调也会更加突出，具有宣传的作用。

🎨 展示墙与服装之间的完美搭配，具有和谐、统一的美感。

RGB=251,236,197 CMYK=4,9,28,0
RGB=193,147,85 CMYK=31,47,72,0
RGB=140,109,62 CMYK=52,59,85,7

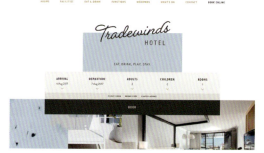

这是一个网页设计作品。画面中间部分的文字，采用了既简约又轻灵的手绘字体，它的尺寸够大，清晰、可读性良好，在网页中作展示之用。整体画面搭配时尚简约，是现在最受欢迎的潮流设计风格。

■ RGB=28,28,27 CMYK=84,79,79,64
□ RGB=255,255,255 CMYK=0,0,0,0
■ RGB=196,208,230 CMYK=27,16,5,0

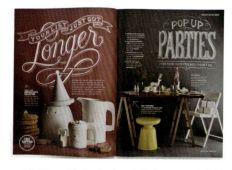

这是一款杂志内页设计。画面中的主体文字采用粉笔手绘风格的字体设计而成，具有可读性，是如今非常受人们追捧的潮流设计。手绘字体常常能够给人以轻盈且富有人性的感觉，搭配食物、家具等元素，整体画面设计具有平衡、统一的美感。

□ RGB=255,255,255 CMYK=0,0,0,0
■ RGB=159,78,75 CMYK=45,79,69,5
■ RGB=74,70,67 CMYK=73,69,68,29
■ RGB=220,186,47 CMYK=21,29,86,0

◎6.5.2 表现夸张诉求的手绘字体设计

夸张风格就是通过想象将所要表达的或想要突出的特点、特征夸大,可以使平淡无奇的画面产生强烈的趣味性,也可以直观地看到设计作品的特点和更鲜明地强调事物的本质,能够把作品的艺术效果更好地表达出来,从而加深印象。

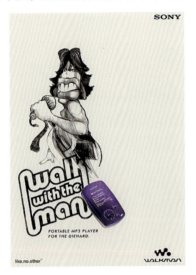

设计理念:这是一款音乐播放器的创意广告设计。手绘风格的主体文字搭配手拿话筒的人物造型。整体画面非常夸张,趣味性十足且极具吸引力。

色彩点评:作品中手绘文字和人物采用黑色为主色,搭配色彩亮丽的产品,整体色调产生对比效应,突出了产品,起到宣传作用。

● 画面排版层次有序,夸张的文字与人物很好地抓住了人们的注意力,从而宣传了产品。

● 夸张的造型,创意感十足。

■ RGB=0,0,0 CMYK=93,88,89,80
■ RGB=240,238,226 CMYK=8,6,13,0
■ RGB=102,47,151 CMYK=74,91,0,0

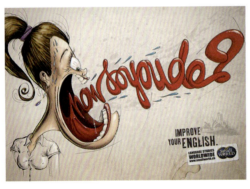

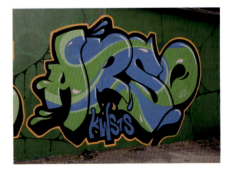

这是一款创意广告设计。该作品采用手绘的方式绘制而成,将人物的舌头绘制成文字,夸张的造型极具吸引力。加上做旧的背景布,突出了夸张的文字造型,吸引了观者的注意力,达到宣传的目的。

■ RGB=214,0,35 CMYK=20,100,93,0
■ RGB=64,59,56 CMYK=75,72,71,39
■ RGB=225,208,182 CMYK=15,20,30,0

这是一款创意涂鸦设计作品。该作品以文字为主体,整体以绿色与蓝色为主色调,而文字采用手绘风格的字体设计而成。夸张的文字造型极具特色,展现出一种另类的美感。

■ RGB=72,160,24 CMYK=73,20,100,0
■ RGB=1,114,184 CMYK=86,52,9,0
■ RGB=0,0,0 CMYK=93,88,89,80
■ RGB=247,141,39 CMYK=3,57,85,0

◎ 6.5.3 手绘风格的字体设计技巧——精准的定位风格

手绘风格的字体设计具有独特的视觉吸引力，它赋予设计深层次的审美个性，具有真实、别致的美感。因风格不同，所以设计出来的字体风格也有所不同。如果想要把手绘风格的字体设计得更精致，就要有精准的风格划分。这样才能让自己的作品从众多的设计作品中脱颖而出，并形成领先的设计风格。

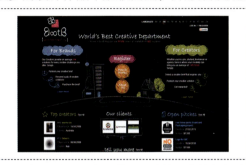

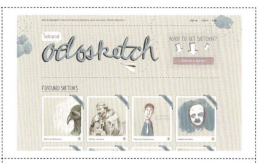

这是一款网页设计作品。本作品中的文字采用手绘风格的字体设计而成。搭配深色调的背景，更加突出了浅色调的手绘文字，赋予该网页自然、真实的意境，从而更吸引人的注意力。

这是一款网页设计作品。该作品中的主体文字采用手绘风格的字体设计而成。整体画面给人一种干净、清新的视觉感受，极具亲和力。手绘风格的网页设计概念鲜明，让人记忆深刻。

◎ 6.5.4 配色方案

双色配色　　　　　　三色配色　　　　　　四色配色

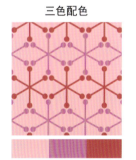
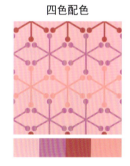

◎ 6.5.5 手绘风格的字体设计赏析

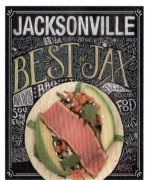

6.6 正式字体

正式是指合理地按照一定标准或手续进行的一种方式。正式的风格是一种稳重、端庄，不浮夸虚无的设计风格。通常，表现正式的颜色都较为深沉、浑厚，构图谨慎、大方，能够展现出稳定、端正的设计主题。所以，这就决定了它只能涉及地标、法律、医学、导航等较为严谨的领域。

特点：

- 构图简约大方，画面表现具有可靠性；
- 画面文字字体工整、端庄，能引起人更深层次的遐想；
- 整体画面设计和谐统一，具有导航的作用。

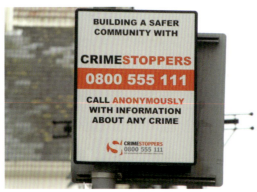
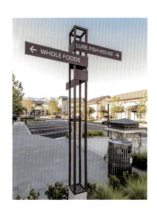

◎ 6.6.1 严谨端正的文字表达

严谨，形容态度严肃、谨慎，而严谨风格的设计作品会引起人更深层次的遐想与共鸣，追求完美，让人充满信任，给人一种周全、细致的感觉。

设计理念： 这是关于荣誉证书的设计。该设计以文字为主体，而画面中的文字采用正式风格的字体设计而成。不同字号的设计，具有视觉过渡的效果。搭配奖项标志元素，整体画面展现出严谨、公正的态度。

色彩点评： 主体文字采用深灰色为主色调，搭配亮灰的背景与金色的标志。整体画面具有和谐、统一的美感。

🎨① 正式的字体设计，具有信任感、严谨感和公正感。

🎨② 居中式的构图方式，简约、规整，充分展现了该奖项的认真态度。

■ RGB=79,79,79 CMYK=73,67,63,21
□ RGB=225,225,225 CMYK=14,11,10,0
■ RGB=215,193,135 CMYK=21,25,52,0

本作品为指导访客目的地的指示设计作品，采用鲜明、亮眼的黄色作为背景色，使其更加引人注目。文字采用正式风格，突出企业的严谨性与庄重感。

■ RGB=16,20,14 CMYK=87,80,87,72
□ RGB=255,255,255 CMYK=0,0,0,0
■ RGB=244,199,1 CMYK=10,26,91,0

这是一所大学的录取通知书设计。整体画面采用正式的黑色文字为主体。搭配淡淡的香槟黄背景以此为映衬，丰富了画面，而简洁的画面，使主体文字更醒目、突出。整个画面空间极具严谨、明快的气息。

■ RGB=0,0,0 CMYK=93,88,89,80
□ RGB=252,254,233 CMYK=3,0,13,0

6.6.2 轻松把握持重风格的正式字体

持重是指行事慎重、谨慎稳重，不轻浮。持重风格的设计具有严肃和认真的独特气息，它展现了事件的真实性和严谨性，且优秀的持重风格的设计可以带动人的思维，具有导航的作用。

设计理念：这是一款湖边的指示标牌设计。将画面分割为两个部分，图文结合的设计，增强了指示牌的理解性。正式风格的字体，具有严谨、可信性。

色彩点评：主体文字以黑色为主色，搭配白色的背景板和红色的指示图。整体用色明快，且色调之间产生对比效应，给人一种信任感与导视性。

🍂 画面层次有序，正式的文字与红色的指示图很好地抓住了人们的视觉中心。

🍂 正式的文字符合这类警示的标牌设计，具有导航性作用。

■ RGB=0,0,0 CMYK=93,88,89,80
□ RGB=255,255,255 CMYK=0,0,0,0
■ RGB=172,0,0 CMYK=40,100,100,6

该指示牌以文字为主体，采用正式风格的字体搭配阳橙色背景板制作而成。直截了当地表明想要表达的意思，整体画面极具轻松效果，使观者一目了然地了解到该指示牌的内容。

■ RGB=0,0,0 CMYK=93,88,89,80
■ RGB=223,142,1 CMYK=17,53,97,0

这是一款景区指示牌设计。箭头式的指示牌搭配白色的文字和蓝色背景，具有导航性。该文字采用正式风格的字体，增强了该指示牌的真实、可靠性。

□ RGB=255,255,255 CMYK=0,0,0,0
■ RGB=27,45,107 CMYK=100,96,42,5

◎ 6.6.3　正式风格的字体设计技巧——根据内容设计

掌握具有正式风格的字体设计技巧：根据内容具体设计，不同的内容设计的字体也有所不同。由于正式的文字比较规整，可给人一种严谨、稳重的视觉感受。以文字为索引，能引起人更深层次的遐想，且有利于提高观者对设计的辨识度。

这是关于荣誉证书的设计。画面中的文字采用正式风格的字体设计而成。不同字号的设计，再搭配紫色的矩形块元素，具有视觉过渡的效果。整体画面展现出严谨、公正的态度。

这是一款景区指示牌设计。指示牌上标注着该景区的一些历史事迹，文字采用了正式风格的字体，具有增强指示牌真实性、可靠性的效果。加上右侧地标性建筑，使文字更具说服力。

◎ 6.6.4　配色方案

双色配色　　　　　三色配色　　　　　四色配色

◎ 6.6.5　正式风格的字体设计赏析

6.7 个性字体

个性是指个别性，就是在思想、情感和态度等方面不同于其他风格的特质，从而使个性风格的设计具有鲜明、独有的特征，容易给人留下深刻的印象。

现如今，人们可能会对"个性"设计产生一些误解，认为只有另类、奇怪的设计才算个性；而平和设计就没有个性。这种理解是有歧义的。另类别致的设计个性特征较为鲜明，而平和清新的设计个性特征比较平淡而不鲜明。

因此，不管是哪一种设计的个性特征，不管这种特征是鲜明的还是平淡的，它都表明了一种个性。

特点：
- 整体色调明度偏低，给人稳固的视觉感受；
- 设计风格独特，具有深层次的心理感受；
- 画面蕴含着丰富的信息传播功能。

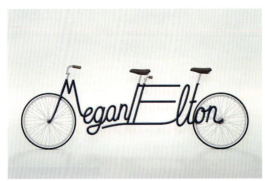

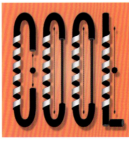

6.7.1 创造出清新形象的个性字体

清爽、明净、淡雅是清新感设计的特点，清新感设计强调画面整体的生动性、凉爽性，且注重色调的明度、纯度，和谐用色的同时应让整体设计的画面色调明快，使该设计更加凸显，从而吸引人的眼球。

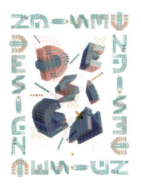

设计理念：这是一幅创意字体艺术设计作品。该作品是以文字为主体，利用不同的线条组成各式各样的英文字母，造型奇特、别致。淡雅的用色，整体给人一种清新、个性的视觉感受。

色彩点评：画面整体色调以青色为主色，搭配粉色与蓝色为点缀色，给人以淡雅、清新的感觉。

❶ 作品中间的文字镜头感十足，别致、另类的造型设计，形成强烈的视觉冲击力。

❷ 文字造型独特加上良好的色彩搭配，整个画面显得清新感十足，增强了画面的感染力。

- RGB=43,146,179 CMYK=77,32,26,0
- RGB=70,218,187 CMYK=62,0,40,0
- RGB=0,69,136 CMYK=98,81,25,0
- RGB=240,144,145 CMYK=6,56,33,0

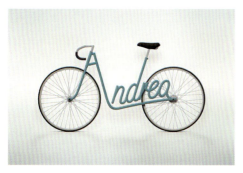

这是一款自行车的创意概念设计。车身是以个人名字设计而成，自行车整体造型具有很强的画面感和视觉冲击力。这种个性的设计营造了一种专属感。整体画面色调简单，给人一种时尚、别致、清新的视觉感受。

- RGB=57,161,171 CMYK=73,23,35,0
- RGB=0,0,0 CMYK=93,88,89,80
- RGB=255,255,255 CMYK=0,0,0,0

这是一款洗衣液的创意广告设计。该作品运用了天空、水等元素和公司标志U，创意感十足，且极具个性。画面整体简洁明快，而画面中玫红色的产品在浅葱色的背景衬托下较为突出，从而起到宣传产品的作用。

- RGB=255,255,255 CMYK=0,0,0,0
- RGB=186,226,242 CMYK=32,3,6,0
- RGB=91,135,150 CMYK=70,41,37,0
- RGB=196,192,105 CMYK=31,21,67,0
- RGB=167,51,84 CMYK=43,92,58,2

6.7.2 直击心理的美味气息

在美味风格的设计中，想要突出设计的美味程度，可以采用丰富的配色来展示设计的外观，使画面更富有感染力，更加吸引人，从而提高观者的食欲。美味感的设计具有引导的作用，尤其是在美味的食品类广告设计中。

设计理念： 这是一款薯片的创意广告设计。广告创意将薯片与奶酪文字元素结合在一起，让消费者一看就知道该款产品是什么口味，个性十足。同时，也增强了画面的趣味性。

色彩点评： 画面中的文字奶酪主要以橙色和黄色为主，整体画面具有和谐、统一的美感。同时也给人一种新鲜、美味、明快的视觉感受。

🎨 叠加起来的奶酪文字搭配画面底部零碎的薯片，丰富了画面的空间感和层次感。

🎨 画面下方的一把小刀可以让人联想到薯片是从奶酪上取材的，让消费者感受到口味的纯真。

■ RGB=255,231,118 MYK=5,11,61,0
■ RGB=172,71,1 CMYK=40,83,100,4
■ RGB=219,119,8 CMYK=18,64,98,0
■ RGB=48,41,33 CMYK=76,75,82,56

这是一款雪糕的创意广告设计。该作品将牛奶巧克力雪糕制作成立体的字母M，创意十足。而牛奶巧克力本身就充满着食欲的诱惑。且个性的设计增强了消费者的购买欲望。

■ RGB=76,53,45 CMYK=67,75,78,43
□ RGB=255,255,255 CMYK=0,0,0,0

这是一款汉堡的创意广告设计。将文字进行不同颜色的设置和样式的改变，使其整体拼凑出一个汉堡的形状，美味感十足。这种个性的设计突出了广告的主题，也使品牌的形象得到进一步的宣传。

■ RGB=244,189,104 CMYK=7,33,63,0
■ RGB=177,200,88 CMYK=40,12,76,0
■ RGB=219,80,27 CMYK=17,82,96,0
■ RGB=140,77,39 CMYK=49,76,96,15
□ RGB=255,255,255 CMYK=0,0,0,0

◎ 6.7.3 个性风格的字体设计技巧——要有与众不同的特征

在个性风格的字体设计中要有一些与众不同的东西，例如，色彩、造型、展现方式等，使人一眼就能看出其与众不同的特点，从而吸引人的眼球。个性的设计可以体现出作品的本质，且为观者带来更巧妙的视觉体验。这是作品成功的关键。

这是一款休闲鞋的广告设计。鞋子的特写与透视，更能彰显其品质。字体的创意设计，让画面更有空间感，同时让人感到更加潮流、时尚、个性。以孔雀绿为背景的主色调，使整体画面较为别致、醒目，高雅之中透露出一丝青春的气息。

这是一款家具与日用品的创意广告设计。该广告将文字设计成立体有空间感的样式，丰富了画面整体，个性感十足且充满创意。同时将字母元素与门的元素相互结合，点明广告的用意，使受众一目了然。

◎ 6.7.4 配色方案

双色配色 　　三色配色 　　四色配色

◎ 6.7.5 个性风格的字体设计赏析

6.8 时尚字体

时尚代表着一种高雅的生活方式。时尚风格的设计多以图文结合为主要表现形式,既是对潮流的总结,也可以提高自身的审美性和宣传性。

每个人对时尚的理解都有所不同,有人认为时尚就是简单,与其奢侈浪费,不如节俭大方;而有的人认为时尚是奢华、高品位的象征,会给人焕然一新的感觉。

人们的理解不同,不代表观点不对,只是每个人对待时尚的态度与价值观有所不同罢了。总体来说,时尚不仅是为了修饰,更是一种追求真、善、美的意识。

特点:

- 画面构图精致明快,具有美感;
- 独具风格、时尚特色浓重,具有较强的说服力;
- 文字信息传达直接明了,具有权威的典型性和代表性。

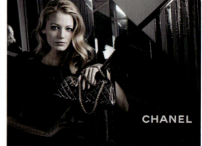
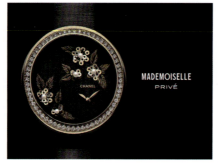
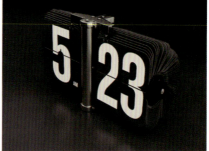

6.8.1 表现低调形式的时尚字体设计

低调是指一种谦虚、谨慎，不张扬的态度。低调感设计是一种具有高贵品质的设计方式，同时也是一种风格的追求。这种设计目的性十分鲜明、简洁易懂，让受众很快地接收到有价值的信息。在繁杂的广告设计中以低调取胜。

设计理念：这是一款高端香水的广告设计。居中的布局方式展现出端庄、优雅的品牌调性，并通过简单的字型展示品牌名称，给人时尚、优雅、大气的视觉感受。

色彩点评：画面在配色方面采用黑白灰的无彩色搭配，营造低调、雅致的画面风格。

➊ 背景中飘逸的布料增强轻盈感与灵动感，使画面更显空灵、梦幻。

➋ 将香水产品置于版面中央，形成画面的视觉焦点，吸引观者的目光。

■ RGB=255,255,255 CMYK=0,0,0,0
■ RGB=188,171,153 CMYK=32,33,38,0
■ RGB=121,112,117 CMYK=61,57,49,1
■ RGB=0,0,0 CMYK=93,88,89,80

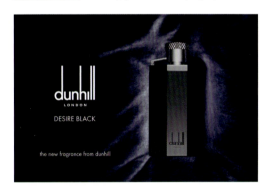

这是一款口红的宣传海报设计。该作品采用黑色的文字标题，品牌概念十分低调、大气。运用明星代言，可以让产品得到更为广泛的宣传。画面中部分留白的背景给产品以很好的衬托，同时给人以空间感，让整体画面很有质感与时尚气息。

■ RGB=0,0,0 CMYK=93,88,89,80
■ RGB=233,131,129 CMYK=10,61,40,0
■ RGB=246,245,243 CMYK=5,4,5,0

这是一款香水的宣传广告设计。简约的说明性文字点明产品信息，令人一目了然。而品牌文字则竖向延伸，形成个性、时尚的视觉效果。深色背景营造神秘、浪漫的氛围，提升了画面的品位。

■ RGB=255,255,255 CMYK=0,0,0,0
■ RGB=34,32,69 CMYK=94,98,55,33
■ RGB=0,0,0 CMYK=93,88,89,80

6.8.2 感受奢华氛围的时尚字体设计

奢华风格的设计，强调品质感、名贵感。画面风格大多奢华大气，元素运用丰富细腻，给人一种华丽的精致感。

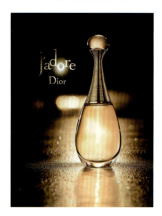

设计理念：这是一款香水的广告设计。画面中的标题文字采用与产品一致的金色调，一束灯光打在文字中间，呈现出奢华、时尚的气息，极具吸引力。

色彩点评：金黄色的主调、深色的背景，展现了产品的高端、华丽、浪漫。

- 采用暖色的逆光，让光线穿透瓶身，照射出澄澈的香水。
- 字体设计个性独特，鲜明、醒目。
- 视觉上给人神秘、奢华、绮丽、深邃的感受。

RGB=254,252,248 CMYK=1,2,3,0
RGB=252,212,98 CMYK=5,21,67,0
RGB=230,150,56 CMYK=13,50,82,0
RGB=34,4,10 CMYK=77,92,84,72

这是一款化妆品的宣传海报设计。画面对功效进行了概述，以功效来打动消费者。自然灵活的文字排列方式，和谐的色调，增强了它的可读性。文字标题排布错落有致，有重点，有突出。淡淡的金色营造出奢华、时尚的氛围。

RGB=255,255,255 CMYK=0,0,0,0
RGB=0,0,0 CMYK=93,88,89,80
RGB=123,107,50 CMYK=59,57,94,10
RGB=211,155,87 CMYK=22,45,70,0
RGB=250,231,175 CMYK=5,12,38,0

这是一款酒水的包装设计。以该品牌名字的首字母 M 做成瓶盖的封面，烫金的字体搭配瓶盖边缘一点光芒的设计，创意十足。以金色为主，使该设计奢华而不浮夸，充满时尚、高贵的气息。

RGB=238,208,118 CMYK=12,21,60
RGB=149,102,32 CMYK=49,64,100,7
RGB=52,34,12 CMYK=71,78,100,61

⊙ 6.8.3 时尚风格的字体设计技巧——化繁为简更显时尚

化繁为简,就是将复杂的东西变得简单化。时尚风格的字体设计要展现出低调奢华的时尚感,必然要摒弃多种色彩、图案等元素的搭配,过于繁杂的搭配会使画面显得杂乱无章、没有重点且不够精致。所以在设计时要以简代繁,给受众留有充分的想象空间。

这是一款奢侈品包装设计。该作品采用品牌的 Logo 及代表性图案,并且对该图文采用特殊印刷手法,使其更独立、时尚,特色更鲜明,用这种极具代表性的品牌图案为品牌做宣传,会起到一定的广告作用。

这是一款高级珠宝品牌的宣传广告设计。产品摆放呈现出随性、自由的视觉效果。背景以砖红色为主色调,营造复古、典雅的风格;简单的品牌文字与介绍使版面更加简洁、清爽。

⊙ 6.8.4 配色方案

双色配色　　　　　　三色配色　　　　　　四色配色

⊙ 6.8.5 时尚风格的字体设计赏析

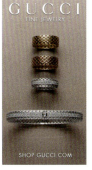 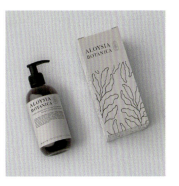

6.9 文艺字体

文艺，是一种生活态度，是人们对生活的提炼、升华和表达。文艺风格的设计就来源于生活，是一种简单干净却又不失品位的风格。文艺风格的设计往往通过文字与图形对其详细描述，再采用色彩来传达所要呈现的内容，既可以打动人的内心、吸引人的注意力，又可以展现出视觉美感。

特点：

- 具有飘逸轻柔的特性；
- 色彩清凉、舒适，为画面带来宁静感；
- 给人以安定自然的氛围感；
- 缓解人的视觉疲劳。

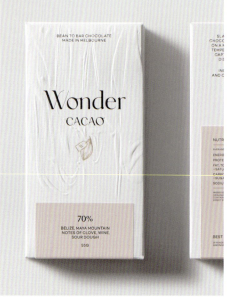

◎6.9.1 突出时尚字体的纯净效果

纯净是指单纯、纯洁,无污染。这类设计可从视觉上给人干净、清爽、纯真的感受。纯净风格的设计一般有以下特点:简洁性、设计一目了然;准确性、设计能准确地向受众传达出设计的主题,在视觉上给人以美的享受。

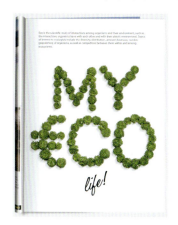

设计理念: 这是一本杂志内页的设计作品。该页面是以植物元素设计成的文字为主体,搭配页面上方规整的内容文字,衬托出下方的文字极具立体感,且文艺范十足。

色彩点评: 画面以绿色为主色调,以黑色为点缀色,搭配白色的背景页,给人强烈的视觉冲击,这样具有特色的设计,更吸引人们的注意力。

🌈 绿色植物与文字的结合,给人一种纯净、文艺的视觉感受。

🌈 以绿色文字为主体搭配规整的内容文字,营造出图文结合的效果。

■ RGB=132,165,0 CMYK=57,24,100,0
■ RGB=0,0,0 CMYK=93,88,89,80
□ RGB=255,255,255 CMYK=0,0,0,0

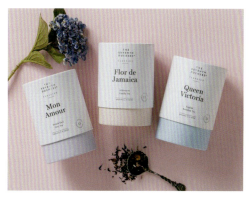

这是一款罐装茶的包装设计作品。采用单一文字作为视觉元素,通过纤细、秀雅的文字造型带来优雅、文艺、纯净的视觉效果。

■ RGB=0,0,0 CMYK=93,88,89,80
□ RGB=255,255,255 CMYK=0,0,0,0
■ RGB=187,172,204 CMYK=32,35,8,0
■ RGB=224,195,191 CMYK=15,28,21,0
■ RGB=175,205,221 CMYK=36,13,11,0

这是一所大学研究院的研讨会海报。该海报以画面中心的立体字为主体,而上下搭配不同的字体,为画面增添了视觉过渡的效果。主体文字上方点缀着花鸟元素,再加上淡淡的紫色调,更加吸引人的眼球,使整体画面充满了文艺与纯净的气息。

■ RGB=208,197,231 CMYK=22,25,0,0
■ RGB=0,0,0 CMYK=93,88,89,80
■ RGB=81,42,97 CMYK=81,97,43,9
□ RGB=255,255,255 CMYK=0,0,0,0

6.9.2 提升时尚字体的清秀效果

清秀是指美丽而不俗气,形容较为清新、精致的视觉感受,清秀风格的设计画面具有统一和谐的均衡感和透明清新的特性。画面大多以浅色调为主。整体画面较为整洁。良好的清秀风格设计可以带动人的思维,让人产生一种放松心情、纯净美好的心态。

设计理念:这是一款香水产品的广告设计作品。采用淡淡的绿色作为主色,并使用绽放的花朵作为主体展现产品,给人一种鲜活、清新的视觉感受。

色彩点评:绿色作为画面的主色调,营造清新、明快、纯净的视觉效果,更显出产品的纯净、天然。

● 居中的文字布局形成均衡、稳定的视觉效果,牢牢抓住观者的注意力。

● 文字字体隽秀、优雅,具有较强的文艺感。

RGB=225,231,201 CMYK=16,6,26,0
RGB=175,211,73 CMYK=41,4,82,0
RGB=255,255,255 CMYK=0,0,0,0
RGB=0,0,0 CMYK=93,88,89,80

这是一幅创意字体设计作品。整体画面以文字为主体,而文字色调采用不同明度、纯度紫色系的色彩搭配而成,单一颜色的配色方式,协调而不失变化。主体文字以江户紫色为主色,加以浅紫色和丁香紫作点缀,给人秀丽、文艺的感受。

RGB=126,104,168 CMYK=61,64,10,0
RGB=156,135,191 CMYK=47,51,4,0
RGB=179,162,206 CMYK=36,39,3,0
RGB=200,184,220 CMYK=26,30,1,0

这是一幅演唱会海报。绿色加白色文字使整体画面更加清新淡雅,人脸侧影采用火鹤色与背景灰蓝色搭配,营造出娇柔的视觉效果,也使整个画面轻松、自然、文艺,清秀感十足。

RGB=24,68,46 CMYK=88,61,89,39
RGB=0,0,0 CMYK=93,88,89,80
RGB=232,166,161 CMYK=11,44,29,0

◎ 6.9.3 文艺风格的字体设计技巧——整体搭配简单相近

文艺风格的字体设计要求整体搭配简单相近，画面中的色彩也不宜过多，最好是同色系和邻近色的渐变搭配，这样可以使设计更柔和，变化更细腻，更能体现文艺的感觉。

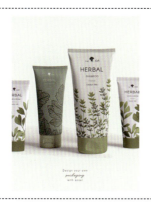

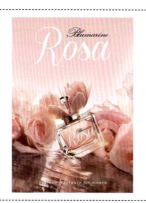

这是一款护肤品的包装设计作品。其采用绿色作为主色调，并利用多种植物的卡通图案增强趣味性，给人一种明快、俏皮、灵动的感觉。

这是一款香水产品的广告设计作品。白色的主体文字与粉色背景形成优雅、明媚的画面效果，凸显出该产品的高端、时尚。

◎ 6.9.4 配色方案

双色配色　　　　　　三色配色　　　　　　四色配色

◎ 6.9.5 文艺风格的字体设计赏析

6.10 促销字体

促销是指经营者向消费者传达有关企业及商品的各类信息，说服或吸引消费者购买其产品，以达到扩大销售量的目的。

促销风格的设计具有沟通性和强烈的视觉冲击力，设计表达的内容必须精练，要抓住主要诉求点。其内容不可过多。一般作品以文案为主，且主体字体非常醒目，图片为辅且极具吸引力。

一个优秀的促销风格设计可以促进商品的快速销售。

特点：

- 主题明确，目的性强；
- 强烈的吸引作用，可以迅速地引起观者注意；
- 明显的邀请性和公开展示性；
- 通过视觉语言传播有效的信息，给人带来强烈的说服力、引导力。

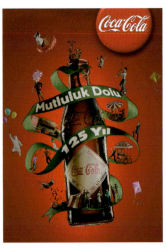
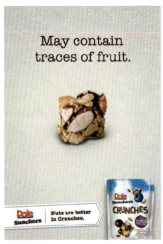
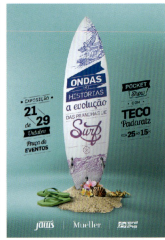
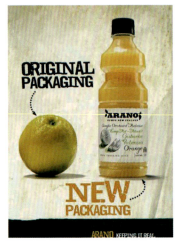
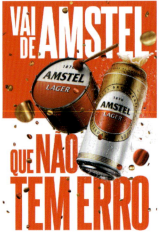
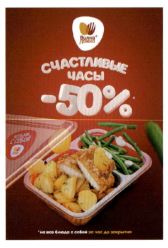

6.10.1 清爽风格在促销字体中的应用

清爽从字面上理解是清新而凉爽，给人一种舒适、放松的感觉。能够体现"清爽"这一感觉的颜色非青色莫属了，首先青色属于冷色调，而且青色单纯、干净，尤其是淡青色与白色相搭配，是非常能够体现"清爽"这一感觉的配色方案。

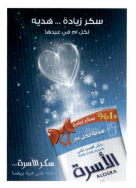

设计理念：这是一幅饮品创意设计广告。该作品中的文字采用不同字体、字号以及字色，给人一种视觉过渡效果。产品包装上红色的蝴蝶结尤为显眼，很好地展现了产品，整体画面给人一种充沛的清爽感。

色彩点评：该作品以不同明度、纯度的孔雀蓝为背景色，搭配白色的文字。因为孔雀蓝的色彩重量感较大，所以白色的文字可以起到调节作用，使画面具有稳定性。

🎨 孔雀蓝色背景层次丰富，能为画面制造空间感。

🎨 标题精致的文字，增强了画面的感染力。

RGB=255,255,255 CMYK=0,0,0,0
RGB=68,52,125 CMYK=87,92,26,1
RGB=0,157,222 CMYK=76,27,4,0
RGB=247,234,5 CMYK=11,6,87,0

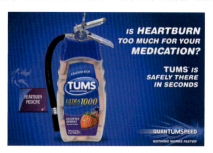

这是一幅胃药的创意广告。画面中胃药与灭火器相结合，暗喻该产品的疗效十分显著，右侧规整的标题文字也明显地表达了产品的功效。画面采用蔚蓝色以径向渐变的方式绘制背景色，搭配白色的文字，给人以稳定、清爽的视觉感受。

RGB=255,255,255 CMYK=0,0,0,0
RGB=244,226,41 CMYK=12,10,85,0
RGB=0,57,135 CMYK=100,88,24,0
RGB=100,35,92 CMYK=72,100,45,10

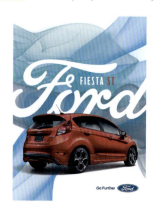

这是一款汽车的广告设计。将汽车品牌的文字展现在背景图案上，十分抢眼，以此来宣传产品的品牌，加强受众对品牌的认知度。

RGB=255,255,255 CMYK=0,0,0,0
RGB=158,35,38 CMYK=43,98,98,11
RGB=26,65,104 CMYK=95,81,45,9
RGB=132,192,218 CMYK=52,14,13,0

6.10.2 巧妙地表现促销字体中的热情感受

热情，是一种热烈的感情，是指人在对待事物时所表现出来的热烈、积极、兴奋的态度。所以，热情感设计就是对情感的倾诉和表达。只有从设计的主题上寻找设计与人情感的关联点，这样才能收到良好的视觉效果。

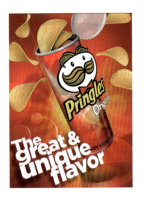

设计理念：这是一款薯片的广告设计作品。该广告将图案拟人化，通过生动形象的卡通造型与带有阴影的大字号文字强化广告的视觉吸引力，给人以深刻的印象。

色彩点评：作品以红色与黄色作为主要色彩进行搭配，通过暖色调的搭配方案，给人以温暖、热情的视觉印象。

● 品牌形象与较大的字体形成极强的视觉冲击力与吸引力，极易吸引观者注意力。

● 倾斜的字体排版方式增强了动感，使整体画面更加鲜活、跳动。

- RGB=242,230,59 CMYK=9,4,82,0
- RGB=32,28,29 CMYK=82,80,77,63
- RGB=210,33,33 CMYK=15,97,94,0

这是一款方便面的创意广告设计。产品名称以突出的设计方式，为画面增添了动感。将方便面与虾结合在一起，使产品的口味一目了然，且背景颜色采用红色到黄色的渐变色，使画面十分显眼并且有增强食欲的效果。

- RGB=255,255,255 CMYK=0,0,0,0
- RGB=189,39,38 CMYK=33,97,96,1
- RGB=233,175,64 CMYK=13,38,79,0
- RGB=228,120,53 CMYK=13,65,82,0

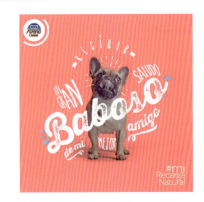

这是一款宠物用品的广告设计。其以宠物为主体，周围环绕着白色灵活的字体，凸显出清新的特点，也使整个画面活跃灵动，给人一种干净、热情的视觉感受。

- RGB=255,255,255 CMYK=0,0,0,0
- RGB=235,233,201 CMYK=11,7,26,0
- RGB=237,128,142 CMYK=8,63,30,0
- RGB=163,206,227 CMYK=41,11,10,0

◎ 6.10.3　促销风格的字体设计技巧——色彩鲜明

促销风格的字体设计技巧就是要具有丰富生动的色彩，如果色彩太平淡会让人觉得无聊，提不起兴趣。促销风格的字体设计可以是五彩缤纷、极具动感，也可以是颜色热烈、极具纯粹，就是要使作品更具有吸引力与诱惑力。

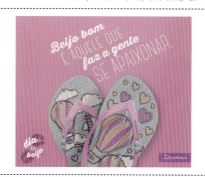

这是一款鞋子的广告设计。可爱的字体搭配鞋子，画面清新有朝气。采用优品紫红为背景色，使整体画面给人一种新颖、清亮、前卫的视觉感受。能够吸引更多的女性消费者。

这是一款鸡翅的广告设计。将美味的鸡翅灵活地摆放在中间的位置，配上白色的标题文字和绿色的蔬菜作点缀，可以更好地衬托出食物的健康和美味，让人看了食欲大增，并且非常醒目，使人眼前一亮。

◎ 6.10.4　配色方案

双色配色　　　　　　三色配色　　　　　　四色配色

◎ 6.10.5　促销风格的字体设计赏析

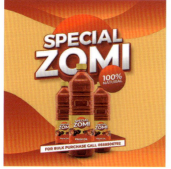 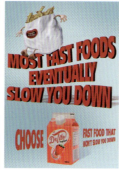 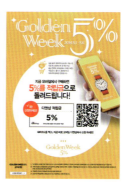

6.11 设计实战：创意设计流程解析

作品定位：

本节是以三维的形式创作的创意设计作品。这类作品主要是以三维空间的层次感打造出的设计作品，再用一些与设计风格相符的元素作为衬托，极具创意。

创意设计的构图：

创意设计主要是文字、图片、色彩的运用。其中文字的直接表达能够增强插画设计的视觉效果；图片的表达能够丰富画面，可以有效地表达设计的意义；色彩可以加深文字与图片的表现力度，能够使设计更加突出。

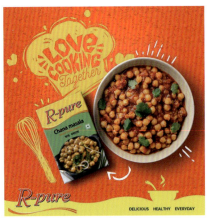
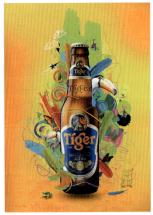
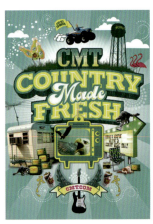

设计形式：

创意设计的风格属于一种艺术表达形式，其优点就是能够更好地将信息传播出来，并且引起人们的注意；也可以给人以更加感性的认识，从而具有深层次的审美愉悦性。

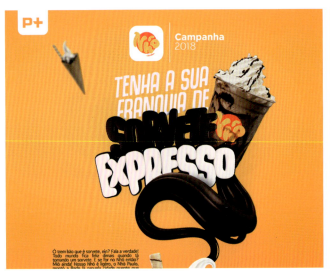
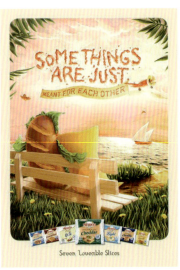

特点：

- 创意会呈现给人们不一样的视觉及心理感受，使人脑洞大开；
- 创意可以体现个人的风格和品位；
- 在视觉上创造出独特个性的视觉感受；
- 艺术表现力强，让人容易理解，具有很好的影响效果。

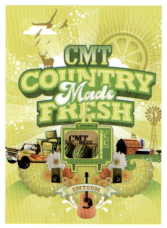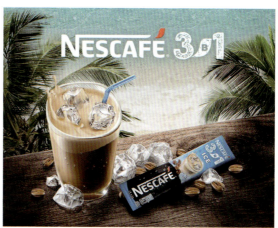

1. 立体风格的文字视觉印象	分　析
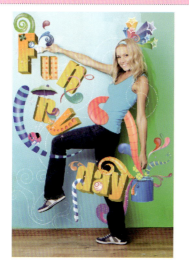 其他色彩的字体方案： 	● 该画面中的主体文字采用3D立体风格的展示方式。非常随意自然地摆放在画面中，有效地避免了风格统一产生的视觉疲劳感。 ● 将立体的文字搭配卡通元素的图形，使其具有视觉过渡效果。 ● 整体画面采用鲜艳的颜色搭配，且画面内容丰富，产生了强烈的视觉冲击力，更易吸引人们的注意力。

2. 手绘风格的文字视觉印象	分　析
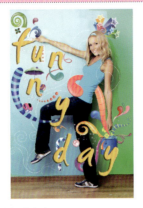 其他色彩的字体方案： 	● 该画面中的主体文字采用手绘风格的文字展示方式。文字摆放随意自然，具有和谐、统一的美感。 ● 增强整体设计的吸引力，可以更轻松地营造氛围，传递情绪。 ● 手绘风格的设计具有融入感，不会显得过于突兀、单调，保持了整个画面设计的节奏感。
3. 正式风格的文字视觉印象	分　析
 其他色彩的字体方案： 	● 该画面中的主体文字采用正式风格的文字展示方式。文字摆放规整端正，具有稳定画面的作用，使画面表现极具可靠性。 ● 画面中的文字字体工整、端庄，能引起人更深层次的遐想。整体画面设计和谐、统一，具有导航的作用。

4. 个性风格的文字视觉印象　　　分　析

其他色彩的字体方案：

- 该画面中的主体文字采用个性风格的文字展示方式。这类字体的风格设计独特，具有深层次的心理感受。
- 字体随意自然，搭配不同风格的元素，为画面增加了空间层次感。
- 个性的设计可以体现出作品的本质，且为观者带来更巧妙的视觉体验。这是作品成功的关键。

同类风格的作品欣赏：

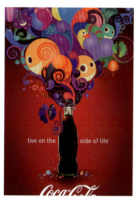 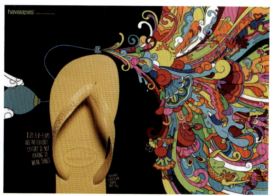

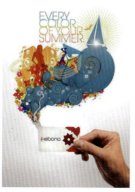 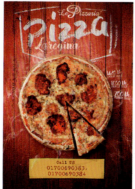 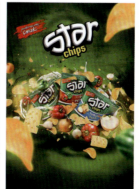

第 7 章 字体设计秘籍

本章主要讲述设计中常见的问题和字体设计应用技巧，比如用文字作为主题传播、文字用细节打动人心、如何突出设计的层次感、字体设计的艺术效果、如何表达文字的情感等。

- ◆ 想要达到宣传主题的目的，就要将字体设计层级分明，让设计与受众产生共鸣。
- ◆ 要用细节打动人心就要将设计的画面深刻化，要给受众留下深刻印象，从而达到设计的目的。
- ◆ 具有层次感的设计一般字体设计较为突出，且都具有较强的画面感。
- ◆ 要想设计具有艺术感，就要有好的字体设计方案，从而获得不同的艺术效果。

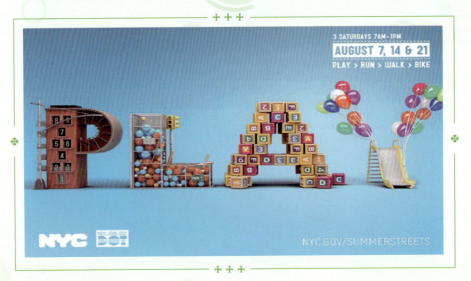

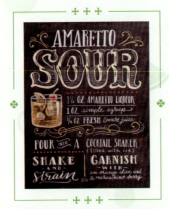

7.1 展现画面诉求的字体设计

文字的表达在设计中是必不可少的一部分，而文字的字体也是视觉传播的一种表现，所以在设计中不可轻视文字的字体设计。

这是一部剧情片的宣传海报设计。

- 文字组成的人物造型让海报设计瞬间增强表现力度，吸引了人们的注意力。
- 用扁平化的字体展现人物造型，创意感十足。
- 褐色文字与白色背景相搭配，表现出褐色复古、温厚、稳定的色彩情感。

这是一款企业标志设计。

- 该作品以创始人名字作为品牌标志，具有很强的代表性。
- 扁平化的字体搭配蓝色文字，获得单纯、有力的画面效果。
- 蓝色代表着理智和科技化，同时也从侧面体现出该企业的经营理念：不断创新，带给大家更好的产品。

这是一款音乐节的宣传海报设计。

- 该作品采用割裂式构图方式，创意感十足。
- 黑灰色为主色调，加上铬黄色的文字为亮点，设计目的清晰明了。
- 扁平化的字体搭配图像切割后重组的构图方式，其错位感极富视觉冲击力。
- 整体画面给人一种时尚、低调的视觉感受。

7.2 极具创意的字体表达

字体设计中的创新立意可以从这一点出发：文字中添加水、火、雷、电等特效来增强字体质感，其设计不受约束，也可以运用夸张、梦幻的手法来进行极具创意的字体设计。

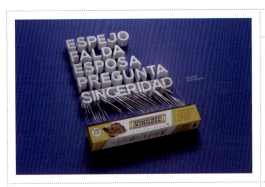

这是一款保鲜膜的创意广告。

- SINCERIDAD 的意思是诚挚的爱，画面表达了保鲜膜可以将诚挚的爱保鲜，极具想象力。
- 立体风格的白色文字设计，增强了画面的空间感和立体感。
- 蓝色的背景搭配黄色的产品，色调之间形成鲜明的对比，使产品在画面中非常突出。

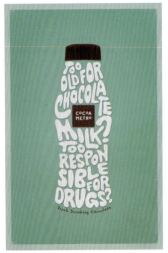

这是一款咖啡的创意广告设计。

- 该作品将瓶身用英文来代替，可以激起受众的好奇心。卡通风格的字体笔画圆润轻松，独具风格。
- 瓶身中间的方块和瓶盖直接宣传了该产品。
- 绿松石绿色的大面积运用会使整个画面干净整洁，让人有一种轻松、有活力的感觉。
- 广告创意别致独特，使人印象深刻。

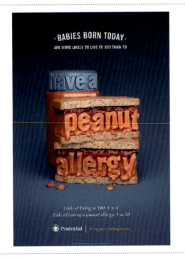

这是一款食品的创意广告设计。

- 该作品采用不同明度的浓蓝色为背景，中间食物果酱部分和字体相结合极具立体感和空间感。
- 整体造型让人产生稳重、高雅的联想。
- 浓蓝色的背景饱和度较高，但明度较低，具有浓郁的异域风情，给人以神秘、优雅的感觉。

7.3 时尚新潮的字体魅力

设计是一种信息的传播，其目的就是激发观者的潜在欲望，而富有时尚、新潮的字体设计，是极具个性化的。文字信息传达直接明了，具有权威的典型性和代表性。

这是一款芝华士威士忌的广告设计。

- 将产品放在画面中显眼的位置，加上模糊的背景，更加突出了产品本身。
- 右侧品牌的名称起到宣传产品的作用，凸显出产品与品牌的高端和时尚。
- 产品的包装和背景色都采用蓝色和琥珀色的搭配，使画面整体感觉和谐统一，也让整个画面更加有格调。

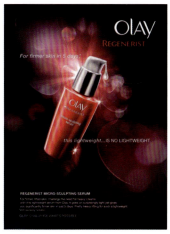

这是一款化妆品的广告设计。

- 将产品放在画面的正中间直接展示出来，具有直接宣传产品的作用。
- 下方的标题文字，说明了产品的功效，抓住消费者的心理，以产品的功效来吸引消费者，特别时尚与新潮。
- 品牌 Logo 摆放在右上角，清晰明显，与左下方的文字起到相互平衡且宣传的作用。

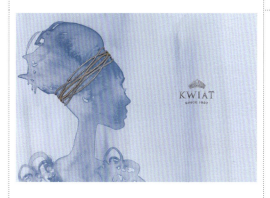

这是一款珠宝广告设计。

- 华丽的珠宝与水彩人物剪影的结合打造出浪漫、梦幻的视觉效果，让人沉浸于广告为观者带来的视觉盛宴。
- 品牌名称位于版面右侧，与左侧的人像形成左右呼应的布局，形成均衡、稳定的版面效果。
- 整个画面采用冷色调的搭配，蓝色的主色与银色的珠宝以及 Logo 的搭配，形成清冷、优雅的视觉效果。
- 画面留白较多，为观者留下想象的空间。

7.4 锦上添花的文字应用

在设计中，文字具有快速传达的特点，且能够给观者带来直观的视觉感受。通常，在设计中图形与文字的完美组合犹如锦上添花，设计者可以借此达到设计的目的。

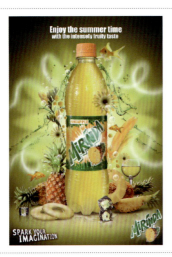

这是一款饮品的创意广告设计。

- 该作品采用暖色调的黄绿色作为空间的主色调，又利用夸张手法使画面展现出充满活力的视觉感受。
- 各种新鲜的水果和小动物以及溢出的饮品相结合，凸显出产品的添加成分，不仅能够加大广告的宣传力度，而且使广告设计更具突破性。
- 将品牌 Logo 随意地摆在右下角，与中间的产品相呼应，起到宣传产品的作用。

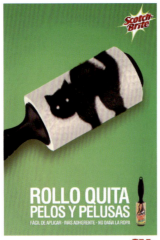

这是一款 3M 粘毛棒的创意广告设计。

- 该画面采用草绿色为背景，营造出健康、干净的氛围。
- 将产品直接摆放在画面中心位置，起到直接宣传产品的作用。
- 画面下方的白色主体文字表明：产品可去除头发和绒毛，更容易涂抹/粘贴/不损坏衣服，直接宣传了产品，起到锦上添花的作用。

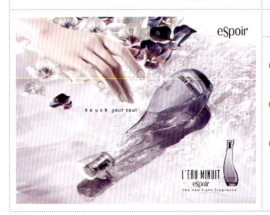

这是一款香水的创意广告设计。

- 画面凸显伸出手去拿香水，体现出女士对这款香水的喜爱。
- 整体画面以丁香紫为主色调，淡淡的丁香紫将女性的神秘、优雅展现得极其完美。
- 将品牌 Logo 摆放在右上角，与中间和右下角的宣传语相呼应，起到稳定画面和宣传品牌的作用。

7.5 和谐、统一的文字构图

想要设计出和谐统一的画面，就要在构图上把握好文字字体设计的手法，精准运用和谐、对比、平衡、重心等设计方式，并在此基础上绘制出精美的画面。

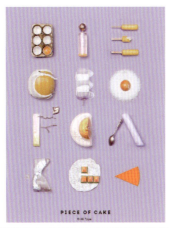

这是一款蛋糕甜点店的创意广告设计。

- 画面以淡紫色为背景，搭配明快的黄色，给人带来舒适、清香的感受。
- 运用食物与文字的结合，组成该品牌名，使整个画面生动、有趣。
- 画面中摆放多种元素，设计新颖、创意感十足，营造出清新、淡雅的氛围。整体给人一种和谐统一的美感。

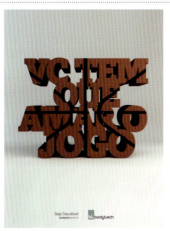

这是一款健身房的创意广告设计。

- 画面将文字摆放在正中心，对广告创意进行解释说明，在点明主题的同时让受众一目了然。
- 这则创意广告将主题"你得热爱游戏"将文字颜色设计成篮球的颜色，并且在其中添加了篮球的纹路，模拟篮球的样子进行创作，使人眼前一亮。
- 文字的阴影部分和背景加深的设计方式增强了画面的空间感，突出了整体具有的和谐统一的美感。

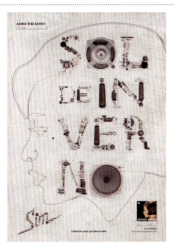

这是一款电台音乐节的创意广告设计。

- 该广告的宣传语是"更好的音乐歌词回忆"。而文字与各种各样的乐器结合在一起，创意别出心裁，引人注意。
- 将乐器和文字放置在人的大脑里，与宣传语中的"回忆"二字相互呼应。
- 满版型的版式设计，其视觉传达效果直观而强烈，给人一种大方、舒展的视觉感受，且整体画面具有和谐、统一的美感。

7.6 字体元素的视觉信息

在字体设计过程中，字体元素占据着重要位置，要掌握好空间的大小、远近，将所应用的文字合理搭配，令画面产生一种微妙感，让富有张力和动感的趋势完美地展现出来。

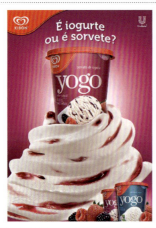

这是一款冰激凌的创意海报设计。

- 画面中冰激凌与包装盒相结合，既突出了冰激凌又突出了品牌，十分巧妙且创意感十足。
- 产品上方的文字与包装上的文字相呼应，再加上左、右上角的品牌 Logo 设计，起到稳定的作用。搭配鲜美的产品，传递出一种热情、美味的感受。
- 红宝石色的果酱在白色的酸奶冰激凌上，给人一种香甜、诱人的视觉感受。
- 将产品直接摆放在右下角，从侧面告诉观者该产品有两种款式且起到宣传的作用。

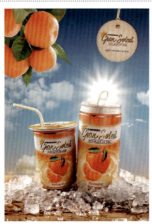

这是一款饮品的创意广告设计。

- 背景采用天空来衬托，蔚蓝的天空给人一种天然、无污染的纯净享受。
- 设计师将空间分为三个部分：背景、瓶身造型和文字标签，整体完美的融合使画面既丰富又有层次感。
- 画面中的文字标签，巧妙地突出了品牌形象，又起到宣传和向导的作用。
- 饮品下方的冰块给人一种清爽、冰凉的视觉感受。

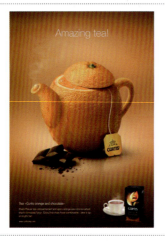

这是一款咖啡的创意海报设计。

- 该海报的文案构思十分巧妙，创意感十足。用水果来代替茶壶，既美观又吸引人的注意力。
- 在水果茶壶边放置的文字标签上标明该品牌名称，巧妙地突出了品牌，起到宣传的作用。
- 画面采用同色系的酱橙色，整体画面看起来更和谐、稳定，加上巧克力的点缀，使画面更加丰富。
- 将产品直接摆放在右下角，起到宣传的作用。

7.7 用文字作为主题传播

设计的主题可以从多个角度提炼，如社会、心理文化和美感等，而且设计要与其内容相关联，主次分明地表达主题信息，引起观者的注意。

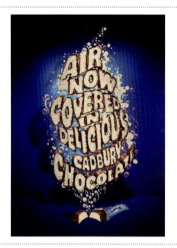

这是一款巧克力派的广告设计。

- 将产品制作成文字，使画面中间的文字尤为突出，因而更加生动有趣，极易吸引人的眼球。
- 该作品采用不同明度的宝石蓝色作为背景。晶莹透彻，配以白色和深棕色，让整则广告看起来既生动有趣，同时又不乏睿智与知性。
- 宝石蓝的背景搭配巧克力色与米色结合的食品，而宝石蓝在此广告中是以过渡色的身份呈现，使画面极具空间感、层次感。

这是由电视频道发布的一款公益广告设计。

- 该广告整体版面较大，涉猎较广，主题由二十四个英文字母和动物组成。
- 广告意在说明保护濒临灭绝的野生动物，采用芥末绿的主色调，颜色低沉，暗示生命不再鲜活。
- 作品采用英文字母这一符号，暗示数量，同时创新性与低纯度的绿色相结合，形成一种新颖的字体图形。

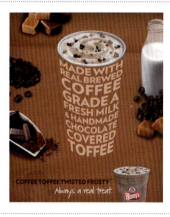

这是一款巧克力口味冰激凌的广告设计。

- 很巧妙地把所有食材都放到画面里，增强了广告的耐看性、趣味性，同时为产品作了更好地诠释。
- 采用文字做成的杯子外观，创意感十足且极具吸引力。
- 该广告采用大面积的重褐色作为主色调，并没有采用传统的巧克力色，这样既不失原本的特色，又增加了一丝新的意味，更富韵味。

7.8 文字语言的形象表达

设计中的文字语言是由第一视觉感受传播出来的，具有良好的信息传播功能。文字在设计中是最具有理解能力的视觉因素，能够产生强烈的视觉震撼力。

这是一幅与音乐专辑相关的宣传海报设计。

- 波浪形的数字给人一种律动的感觉，令人联想到微微起伏的波浪，活跃了整个画面。
- 粉色与薄荷绿色的搭配，使整体极为清新、俏皮、活泼。
- 居中对称的布局方式使海报给人一种稳定、理性、严肃的视觉感受。

这是一张邀请函的文字排版设计。

- 该邀请函采用相对称的布局方式，利用斜线进行分割，将版面分成三个部分，给人以规整、利落的感觉。
- 郁金香采用红色与橄榄绿色进行搭配，两者形成鲜明的对比色，具有较强的视觉冲击力。
- 文字位于版面中心，呈居中对称布局，纤细、流畅的字形给人以文艺、优雅、浪漫的感觉。

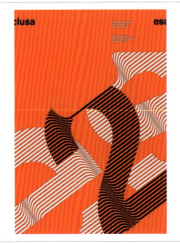

这是一幅创意文字海报设计。

- 画面中的字母与数字以线条构成，形成切割、弯折的视觉效果，给人一种律动、卷曲的感觉。
- 橙色背景上黑色与白色的线条形成对比，形成极强的视觉冲击力，给人留下深刻印象。

7.9 字体设计的艺术效果

在字体设计中，要想获得极具艺术感的效果，就要注重艺术效果的表达，设计的好坏决定观者的愉悦性和满意度。能够感受到艺术感的观者大多数都具有一定的艺术涵养，所以作品首先应该是一件艺术品，这样才能让设计中的内容更加具有说服力。

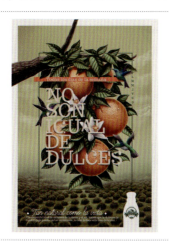

这是一款非酒精果汁的广告设计。

- 将橙子和绿叶展现在画面中，表明了产品的口味，同时也突出了产品纯天然的特色，向受众传递一种舒适、自然的视觉感受。
- 中心型的版式设计，在一定的范围内展现了图像和文字，其艺术风格的字体应用，具有突出的作用，增强了宣传的效果。
- 水果与叶子的相互结合，前后交错，增强了画面的空间感与层次感，使广告更加立体。在画面的右下角将产品展现出来，增强了产品的曝光度。

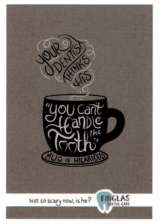

这是一款牙科保健的广告设计。

- 将文字与咖啡杯相互结合，让人的注意力都集中在咖啡杯的上面，引导人阅读文字，从而达到广告宣传的目的。
- 咖啡杯上的文字与杯子上方升起的烟雾文字，字体随意、洒脱，搭配灰色的背景，艺术气息十足。

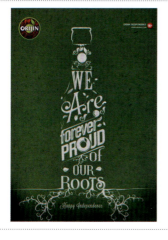

这是一款啤酒的创意海报设计。

- 将文字与产品的形状结合在一起，点明广告主题的同时也展现出品牌的形象，给人一种健康、活力的视觉感受。
- 具有延展性的文字样式打破了画面枯燥的视感，给人一种自由、生动、艺术的感受。
- 中心型的版式设计使受众的注意力首先集中在广告创意上，吸引受众的眼光。

7.10 极具吸引力的字体设计

创意字体是设计中最具有诱惑力的一部分，也是设计中最受关注的部分，通常，个性的创意字体最吸引人的注意力，从而带给人强烈的震撼，让人回味无穷。

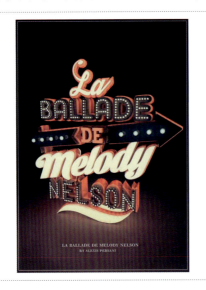

这是一款个性风格的音乐海报设计。

- 音乐海报以文字为主体，通过立体化的文字形成坚硬、稳固的视觉感受，给人留下深刻的印象。
- 文字表面的串灯使画面呈现出明亮、闪耀的视觉效果，使文字更加形象生动。
- 蓝黑色背景与暖黄色文字形成鲜明的明暗与冷暖对比，使文字更加明亮、醒目。

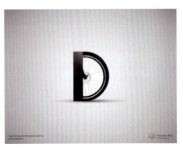

这是一款奔驰汽车的创意广告设计。

- 该款广告的主题是"你永远不知道它会横在你的面前"。
- 广告创意将轮胎与字母 D 结合在一起，告诫人们不要一边发短信一边开车，极具创意感的设计，引人深思。
- 采用灰色到白色的径向渐变的背景，突出了主体图像，而画面简洁、大方，极具吸引力。

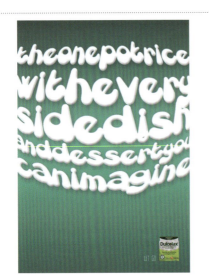

这是一款通便类药物的创意广告设计。

- 广告创意以文字为主，将文字进行变形设计，给人一种向外凸出的视觉感受，增强了画面的层次感。
- 青色调的背景搭配白色的文字，色调之间产生对比，使白色的文字极为突出，也增强了画面的吸引力。
- 在画面的右下角将产品展现出来，增强了产品的曝光度，有效地起到宣传产品的作用。

7.11 如何表达文字的情感

在字体设计中，运用文字的字体对比、字号对比以及字色特征，是表达字体情感与画面内容相协调的重要手段。文字可以把画面中各个部分和个别元素组合成一个整体，且把观者的视线引向画面的中心，从而表达文字的情感。

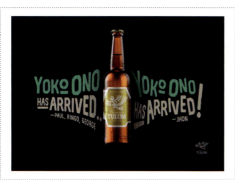

这是一款啤酒的创意广告设计。

- 广告创意以产品的瓶身为中心，左右两侧的文字相互对称，增强了画面的趣味性。
- 充满个性、随意的字体，在不同色调中使用时，增强了该文字的跳跃感。
- 该作品采用具有稳定作用的蓝黑色为背景，既稳定了文字，也稳定了产品，使画面得到平衡感。

这是一本体育时尚杂志周刊的创意设计。

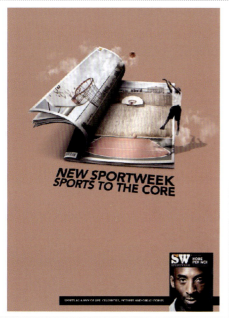

- 该版面运用了重心型构图方式，重心图片中的人物立体感极强，并冲出了书面，巧妙地运用了夸张手法，使版面形成强劲、过瘾的视觉冲击力。
- 重心图片下的主体文字运用了倾斜的方式绘制，使版面动感十足。版面下方的色条与标识使版面更为沉稳，起到文字说明作用的同时也增强了版面的平衡感。
- 版面以低纯度的鲑红色为背景，鲑红色是篮球场地的颜色，与主题相辅相成，烘托了版面的运动气息。

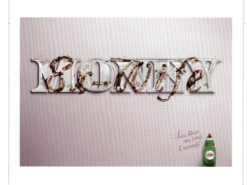

这是一款洗衣液的广告设计。

- 该设计以文字为版面重心，而画面中的两种字体采用了叠加的方式摆放，增强了画面的趣味性。
- 画面采用淡淡的藕荷色为背景，突出了摆放在右下角的绿色产品，给人以简洁明了的视觉感受。
- 产品左侧的小文字，随意自然，与整体搭配十分和谐，具有轻松又不失优雅的画面效果。

7.12 文字用细节打动人心

在字体设计过程中，想要用文字打动人心，就要从细节方面入手，通过文字的字体对比和字号对比等，可以传达出相应的视觉效果，并以此来突出所表达的主题理念，给人留下深刻印象。

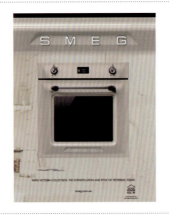

这是一款电器品牌的宣传海报设计。

- 该海报以浅驼色为主色调，具有温和、舒适的视觉特征，体现了居家这一特性。由于色调的统一，使画面中的黑、白两色形成鲜明对比，使画面更沉稳、舒适。
- 画面上方的品牌 Logo 采用立体风格的字体设计，与画面下方扁平化风格的字体形成鲜明对比，使画面更具空间层次感。
- 右下角的标志虽小，但其位置抓住了众人的视线，给人以醒目的视觉感受。

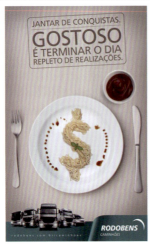

这是一款合成广告设计。

- 该作品将主体的盘子摆放在版面中央，突出其主体地位，而倾斜的构图方式则增强了不稳定感与动感，活跃了整个画面。
- 版面上方的浅灰色与底部的深青色形成不同的视觉重量感，增强了版面的稳定感。
- 不同大小的文字形成主次分明的视觉效果，便于观者阅读文字内容。

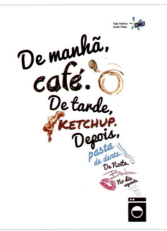

这是一款牙膏的创意广告设计。

- 画面中将文字与各种元素结合，并通过文字说明了该牙膏对于牙齿的清洁作用，给人一种幽默、诙谐、生动有趣的视觉感受。
- 画面右上方的标志采用蓝色作为主色调，形成凉爽、清新的视觉效果，加强了产品的感染力。
- 对角倾斜的办事设计使版面产生不稳定感，增强画面的动感与活力感。

7.13 如何突出设计的层次感

在字体设计过程中，想要突出设计的层次感，就要掌握好空间的主次、远近、明暗、大小、前后等关系，并将其相互融合，使之更具整体统一性。

这是一款伪 3D 立体风格的创意平面海报设计。

- 该作品通过表现远景、中景、近景丰富了画面的层次感，同时采用不同明、纯度的青色进一步地突出了层次感。
- 画面中心的文字排列效果很明显地突出了层次感。
- 加上小鱼、水草等元素，画面突出了前后的距离感。
- 在不同明度、纯度的青色边缘加上黑色阴影，使海报展现出立体感。

这是一款创意字体设计。

- 作品以三维的立体文字为主，以淡鲑红色球体为辅助元素作为画面的装饰，并将具有立体感的麦克风线缠绕其中，画面丰富有趣。
- 背景采用鲑红色，搭配画面中的淡鲑红色和绿色小球，增强了画面的层次感。
- 整体画面的搭配具有和谐统一的浪漫气息。

这是一款创意海报设计。

- 该海报采用对称型版式。将画面沿红色虚线一分为二形成对称型版面。
- 整体画面给人一种稳定、醒目大方、理性的感受。
- 画面上方灰色人物"手撕"海报的造型，极具创意且与下方红色主题文字产生层次感。
- 红色与灰色形成对比关系，给予画面稳定感和视觉冲击力。

7.14 如何做好主题的传播

在字体设计的过程中，设计的主题可以从多个角度提炼，如社会、心理、文化、美感等，但是设计主题要与设计的内容相关联，主次分明地表达主题信息，从而引起观者的共鸣。

这是一幅以节约电能为主题的宣传海报设计。

- 该海报采用深蓝色为背景，与少量的黄色搭配，为画面增添了一份亮丽。
- 画面中心的北极熊举着黄色的牌子，而牌子上文字与图像点明了节约电能的主题。
- 画面下方的副标题文字采用不同色调的文字相穿插，为画面增添了一份灵动性。

这是一部冒险主题的剧情片的宣传海报设计。

- 画面中人物表情严肃地看向镜头，给人一种严肃、冷冽的视觉感受。
- 画面下方白色的片名与画面上方的副标题文字相呼应，扁平化的字体设计与整体画面产生了强烈对比，从而起到宣传影片的作用。
- 画面中将人物与背景相融合，而人物胡子上沾着冰碴，营造出一种寒冷气息，展现了一种雾蒙蒙的朦胧寒冷感。

这是一本美食主题的书籍封面设计。

- 书籍封面大量的食物照片非常诱人。版面中文字信息层次分明，横排与竖排的文字使版面非常活跃，点明了关于美食的主题。
- 作品采用对比色的配色方案，青色与橘色和洋红色形成鲜明的对比，使画面的气氛非常活泼。
- 在关于饮食的书籍设计中运用鲜明的对比色彩，通常能够引起观者的食欲。